高等学校美术与设计类专业教材

设计概论

汪惟宝 刘牛 吴娜 主编
汪华胜 范骏 黄超 杜遥 副主编

清华大学出版社
北京

内 容 简 介

本书从设计的概念与本质出发,围绕设计教育发展的历史、设计伦理与社会责任、设计与可持续发展理念、设计与经济发展、设计与文化传承、设计与科技创新、设计与新质生产力、未来设计师的培养与发展方向等方面的内容展开论述,共9章。本书力求使用简洁的语言,结合丰富的图片,增加文本的可读性,促进学习者的理解与学习。

本书可作为高等院校、职业院校艺术设计及美术类专业学生学习设计概要的教材,还可作为广大艺术设计爱好者自学设计知识的参考用书。

本书封面贴有清华大学出版社防伪标签,无标签者不得销售。
版权所有,侵权必究。举报: 010-62782989, beiqinquan@tup.tsinghua.edu.cn。

图书在版编目(CIP)数据

设计概论/汪惟宝,刘牛,吴娜主编. -- 北京:清华大学出版社,2025.3.
(高等学校美术与设计类专业教材). -- ISBN 978-7-302-68556-2
Ⅰ.J06
中国国家版本馆CIP数据核字第2025V4V206号

责任编辑:田在儒
封面设计:刘　键
责任校对:李　梅
责任印制:宋　林

出版发行:清华大学出版社
网　　址:https://www.tup.com.cn, https://www.wqxuetang.com
地　　址:北京清华大学学研大厦A座　　邮　编:100084
社 总 机:010-83470000　　邮　购:010-62786544
投稿与读者服务:010-62776969, c-service@tup.tsinghua.edu.cn
质量反馈:010-62772015, zhiliang@tup.tsinghua.edu.cn
课件下载:https://www.tup.com.cn,010-83470410
印 装 者:三河市君旺印务有限公司
经　　销:全国新华书店
开　　本:185mm×260mm　　印　张:11.5　　字　数:277千字
版　　次:2025年3月第1版　　印　次:2025年3月第1次印刷
定　　价:69.00元

产品编号:108625-01

本书编委会

主　　编	汪惟宝	华南师范大学创意设计学院
	刘　牛	安徽建筑大学机械与电气工程学院
	吴　娜	上饶师范学院美术与设计学院
副 主 编	汪华胜	安徽水利水电职业技术学院
	范　骏	安徽建筑大学艺术学院
	黄　超	山东理工大学美术学院
	杜　遥	华南师范大学创意设计学院
参编人员	王小敏	华南师范大学教育科学学院
	于　瞳	安徽建筑大学机械与电气工程学院
	谷文慧	安徽建筑大学机械与电气工程学院
	张雨晴	上饶师范学院美术与设计学院
	吴艳飞	上饶纡白文化发展有限公司
	闻　佳	合肥大学艺术设计学院
	张抗抗	安徽建筑大学艺术学院
	王婷玉	合肥城市学院建筑与艺术学院
	陆涵宜	山东理工大学美术学院
	雷　宇	华南师范大学创意设计学院
	陈　婷	华南师范大学教育科学学院
	陈妍君	华南师范大学教育科学学院
	王银杏	华南师范大学教育科学学院
	姜沚峤	华南师范大学创意设计学院
	陆思颖	华南师范大学教育科学学院
	王　欢	华南师范大学教育科学学院

前 言

　　从原始简单的村落,到古老雄伟的埃及金字塔,到金碧辉煌的故宫,再到现代简约的苏州博物馆,设计在文明的长河中以其独特的魅力和深远的影响,始终扮演着不可或缺的角色。时代变迁,社会发展,设计愈发凸显其重要性。它不仅是技术与艺术的结晶,更是推动社会进步和文化传承的重要力量。在数字化、全球化的大背景下,设计正以其独特的方式与力量,重塑着我们的生活方式和思维模式。

　　设计作为人类智慧的体现,既是创造美的实践过程,更是系统化解决问题的思维方式。在现代社会中,设计渗入我们生活的方方面面。从生产日常用品到城市规划,从研发数字产品到文化传承,从生活改造到对外交流,设计都在发挥着独一无二的作用。它不仅能够提升产品的功能性和美观性,还能够增强用户体验,推动社会创新。设计起着变革的作用,其关键在于它能够将复杂的技术转化为简洁的解决方案,将抽象的概念转化为具体的实践,从而推动社会的发展和进步。

　　设计的本质在于人为事物的创造和改善。它源于人类对美好生活的追求和对环境的改造。设计不仅是外在形式的塑造,更是内在功能的优化。设计师通过观察、思考和创新,将人类的需求和愿望转化为具体的物品或系统。在这个过程中,设计不仅是技能,更是思维方式,它要求设计师具备敏锐的观察力、深刻的洞察力和无限的创造力。

　　在全球化的大潮中,设计的国际化和时代化特点愈发明显。设计的国际化意味着我们需要树立文化自信,加强挖掘中国本土的优秀文化,并将其创新性地融入设计之中,展示中国深厚的文化底蕴。这不仅是对传统文化的传承,更是对现代设计的丰富和发展。同时,设计的时代化要求我们紧跟时代步伐,积极将设计与新质生产力相融合,做到与时俱进。新质生产力,如人工智能、大数据、云计算等,正在深刻改变我们的生产和生活方式,设计作为连接技术与人类需求的桥梁,必须与这些新质生产力紧密结合,以创造出更加智能、高效、环保的设计解决方案。

　　本书旨在探讨设计的基本原理和方法等内容,同时强调设计的国际化和时代化特点,鼓励设计师在全球化的舞台上展现中国文化的独特魅力,同时紧跟时代的步伐,不断创新和发展。通过本书,我们希望能够激发读者对设计的热爱,拓宽国际视野,培养与时俱进的

时代精神，能够运用设计创造更加美好的生活。

 在本书编写过程中，参考了许多资料，感谢相关创作者的支持。因时间所限，本书难免存在不足之处，敬请广大读者批评指正。本书也配备了相应的教学资源，可扫描下方二维码获取。

<div style="text-align:right">

编 者

2025 年 1 月

</div>

教学资源

目 录

第 1 章　设计概要 …………………………………………………………… 1
 1.1　设计的概念与本质 ………………………………………………… 1
 1.2　设计的类型 ………………………………………………………… 6
 1.3　代表性设计概述 …………………………………………………… 20

第 2 章　设计教育发展的历史 …………………………………………… 32
 2.1　早期设计教育 ……………………………………………………… 32
 2.2　设计教育的发展 …………………………………………………… 34
 2.3　现代设计教育的趋势 ……………………………………………… 39

第 3 章　设计伦理与社会责任 …………………………………………… 40
 3.1　设计伦理的概念与原则 …………………………………………… 40
 3.2　设计师的责任 ……………………………………………………… 42
 3.3　案例分析：华为 TECH4ALL 项目 ……………………………… 48

第 4 章　设计与可持续发展理念 ………………………………………… 50
 4.1　可持续设计的演进 ………………………………………………… 50
 4.2　设计与生态环保理念 ……………………………………………… 57
 4.3　设计与资源循环利用理念 ………………………………………… 64
 4.4　案例分析：Framework Laptop …………………………………… 69

第 5 章　设计与经济发展 ………………………………………………… 71
 5.1　设计驱动的经济增长 ……………………………………………… 71
 5.2　设计与产业升级 …………………………………………………… 82
 5.3　设计与全球化竞争 ………………………………………………… 93
 5.4　案例分析：大疆 …………………………………………………… 98

第 6 章　设计与文化传承 ·· 102
6.1　设计的文化价值 ·· 102
6.2　设计与非物质文化遗产 ·· 107
6.3　案例分析：夏布织造 ·· 116

第 7 章　设计与科技创新 ·· 119
7.1　科技创新的意义与影响 ·· 119
7.2　科技驱动的设计数字化创新 ····································· 121
7.3　人工智能及其视域下的交互设计 ······························ 129
7.4　设计与科技创新融合的机遇与挑战 ··························· 139
7.5　案例分析："萝卜快跑" ··· 142

第 8 章　设计与新质生产力 ··· 144
8.1　新质生产力概述 ·· 144
8.2　新质生产力驱动下的设计变革 ·································· 147
8.3　案例分析：新质生产力 ·· 152

第 9 章　未来设计师的培养与发展方向 ······························· 156
9.1　设计师的基本素养 ··· 156
9.2　设计师的跨学科方法与创新能力 ······························· 162
9.3　设计师的团队协作能力 ·· 167
9.4　知识产权保护 ··· 172
9.5　案例分析：建筑师贝聿铭 ··· 172

参考文献 ·· 175

第 1 章 设计概要

1.1 设计的概念与本质

1.1.1 设计的概念

设计在人类文明的长河中扮演着至关重要的角色,它不仅仅是技术与艺术的融合,更是人类智慧、情感与创造力的集中体现,其随着历史的发展和社会的进步,不断丰富与深化,成了一个多维度的概念。

从根本上讲,设计是一种有目的、有计划的创造性活动。它不局限于形式与外观的塑造,更涉及功能、结构、材料、工艺等多个方面的综合考量。设计的核心在于通过创新性的思维过程,将抽象的概念转化为具体的、可操作的方案,并最终通过实践实现其价值,如图1-1所示。

具体而言,设计的概念可以从以下几个方面进行阐述。

1. 创造性思维的体现

设计是体现创造性思维的过程,它要求设计师具备敏锐的观察力、深刻的洞察力和丰富的想象力。设计师需要通过对问题进行深入分析,提出新颖独特的解决方案。这种创造性思维不仅体现在对形式美的追求,更体现在对功能需求的满足、对用户体验的关注,以及对环境可持续性的考量。

2. 计划与规划的实施

设计不仅仅是灵感的闪现,更是一个系统而周密的过程。它要求设计师在创意的基础

上,制订详细的计划与规划,确保设计方案的可操作性。这一过程包括需求分析、概念设计、内容设想、原型制作、测试评估等多个阶段,每一步都需要精心策划与细致执行。如图 1-2 所示,悉尼歌剧院的设计就涉及需求、材料与空间等的综合考量,需要设计师充分进行设计规划并实施。

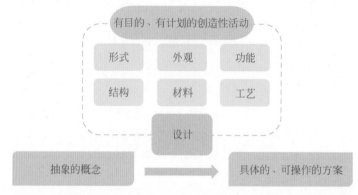

图 1-1 设计的概念

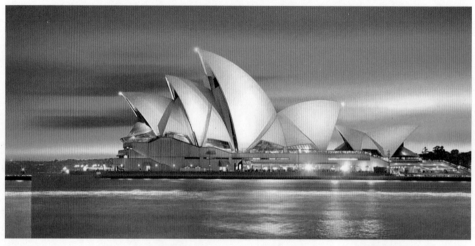

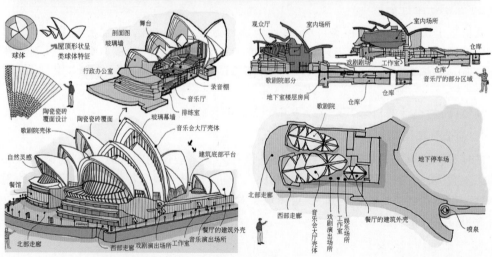

图 1-2 悉尼歌剧院的设计规划

3. 跨学科的综合应用

设计是一门跨学科的综合性学科，它涉及艺术、科学、技术、文化、经济等多个领域的知识与技能。设计师需要具备广博的知识储备和跨学科的视野，以便在设计中灵活运用各种资源和技术手段，实现设计目标的最优化。同时，设计还需要关注不同领域之间的相互作用与影响，确保设计方案的整体性和协调性。

4. 以人为本的设计理念

设计的核心在于为人服务，因此以人为本的设计理念是设计活动的基本原则。设计师需要深入了解用户的需求和期望，关注用户的使用体验和心理感受，确保设计方案能够满足用户的实际需求并提高用户的生活质量，如图 1-3 所示。这种以人为本的设计理念不仅体现在产品的功能和外观设计方面，更体现在服务流程、交互方式等多方面。

图 1-3　Moon 椅子

5. 文化传承与创新的结合

设计不仅是技术的展现，更是文化的传承与创新。每一件设计作品都蕴含着特定的文化背景和价值观念，它们通过形式与内容的结合，传递着设计师对文化的理解和感悟，如图 1-4 所示。同时，设计也是文化创新的重要手段之一。结合设计师的创造性思维和实践活动，可以推动文化的繁荣与发展，为人类文明的进步贡献力量。

图 1-4　三星堆文创产品

1.1.2 设计的本质

1. 设计是人类的行为

1）设计的本质是人为事物

设计是人类为了满足自身需求而进行的创造性活动，其本质是人为事物。这一观点深刻揭示了设计与人类行为之间的紧密联系。从原始社会的简陋工具到现代社会的智能科技，无一不是人类通过设计展现自身创造力与智慧，满足自身现实需求，实现社会发展的成果。

与动物的本能行为不同，人类的设计活动充满了高度的自我意识。动物虽然能通过一系列生物机能来适应环境，但这些行为更多是出于遗传密码和本能驱使，而非有意识的设计，如图1-5所示。

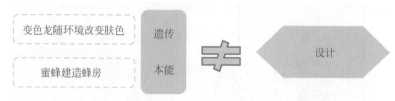

图1-5 设计的本质

相比之下，人类的设计活动则是基于明确的需求和目的，通过构思、计划和创造实现预期目标的过程。马克思在《1844年经济学—哲学手稿》中指出，动物只生产自己或幼仔直接需要的东西；动物的生产是片面的，而人的生产则是全面的、摆脱肉体需要的。这种自觉性使得人类设计活动超越了生存本能，成为推动社会进步的重要力量。

柳冠中先生提出"人为事物是设计的本质"，并指出人为事物具有限定性特征。这种限定性主要体现在不同民族、地区、社会制度、文化传统和时代背景下，人们改造自然、社会所用的材料、工艺、技术、生产方式、设计美学等方面存在差异。人为事物具有限定性，其作为设计的本质，也揭示着设计的限定性。例如，中国原始社会的彩陶、明代的家具，以及欧洲中世纪的哥特式建筑等，都是特定历史时期和社会文化背景下的设计成果，如图1-6～图1-8所示。

图1-6 清早期黄花梨五屏风式雕花镜台

图1-7 明代交椅

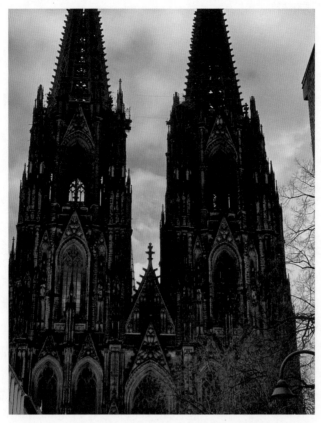

图 1-8 哥特式建筑——科隆大教堂

2）设计是对人类生活方式的设计

设计也是对人类生活方式的设计，从远古到现代，设计始终伴随着人类社会的发展与进步，推动着人类生活方式的革新与演变，如图 1-9 所示。

图 1-9 设计推动人类生活方式革新

原始社会的设计主要体现在工具制造和住所建设上，其设计成果虽然简陋，但却极大地提升了人类的生存能力。随着农业革命的到来，设计在农业生产工具、居住环境和服装服饰等方面取得了长足的发展，进一步改善了人们的生活条件。进入工业社会后，科技的飞速发展极大地推动了设计的进步和创新。交通工具、家用电器、通信设备等现代设计成果的出现彻底改变了人们的生活方式，使生活变得更加便捷、舒适。

在现代社会，人们在生活方式方面的需求越来越多样化、个性化。设计通过不断探索和创新，为人们提供了丰富多彩的选择。无论是时尚潮流的服饰设计、前卫独特的家居装饰，还是科技感十足的智能产品，都体现了设计的多样化和个性化特点。

随着人工智能、物联网等技术的不断发展，智能家居、智能穿戴设备等智能产品将越来越多地融入人们的日常生活。这些智能设计成果将极大地提升人们的生活品质，促进生活

方式的智能化和便捷化发展。

2. 需求是设计的出发点

在设计领域，需求始终被视为设计的出发点和核心驱动力。作为设计的基础和导向，需求引领着设计师的思考和创作方向。

需求是多种多样的，可能来自用户、市场、社会、环境等各个方面，如表1-1所示。

表1-1 需求的多样性

需求	特点	内涵
用户需求	最直接、最显性的需求	通常表现为用户对产品的功能、外观、性能等方面的期望和要求
市场需求	更为宏观	关注的是整个市场的趋势、竞争态势和消费者的购买行为等
社会需求和环境需求	更加宽泛	涉及社会、文化、环保等多个层面

需求不是一成不变的。随着时间、环境、技术等因素变化，需求也会相应发生变化。因此，作为设计师，需要时刻保持敏锐的市场洞察力，及时捕捉需求的变化，并将其融入设计中。

3. 创新是设计的生命

创新对于设计的重要性不言而喻。首先，创新是设计区别于其他领域的重要标志之一。设计之所以被称为"创意产业"，正是因为它注重创新和创意的发挥。其次，创新是设计不断发展和进步的关键所在。只有不断创新的设计理念和技术手段才能推动设计不断向前发展，满足用户不断变化的需求。最后，创新也是设计赢得市场竞争的重要手段之一。在激烈的市场竞争中，只有不断创新的设计才能脱颖而出，赢得用户的青睐和市场的认可。

创新并不是简单地模仿和抄袭，而是需要在理解现有设计的基础上进行突破和超越。创新的内涵包括多个方面，如图1-10所示。首先是理念创新，即提出新的设计理念和思维方式；其次是技术创新，即运用新的技术手段和工艺方法来实现设计理念；最后是形式创新，即创造出新的设计形式和风格来满足用户的需求。在实际设计过程中，需要注重这三个方面的创新，并将其有机地结合在一起。例如，在产品设计过程中，可以提出新的设

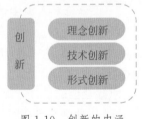

图1-10 创新的内涵

计理念来引领产品的设计方向，同时运用新的技术手段和工艺方法来实现这一理念，并最终创造出具有独特形式和风格的产品来满足用户的需求。

1.2 设计的类型

1.2.1 视觉传达设计

1. 视觉传达设计的概念

视觉传达设计是一种通过可视形式来传播特定事物的主动行为。其核心在于利用视觉元素，如标识、排版、绘画、平面设计、插画、色彩等，在二度空间内创造富有影响力的影

像,如图 1-11、图 1-12 所示。这一过程不仅关乎美学的展现,更强调信息的有效传递与沟通。

图 1-11　海报《成为作者》(乔伊·吉多内)

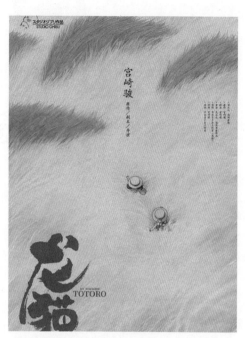

图 1-12　《龙猫》海报设计(黄海)

2. 视觉传达设计的主要分类

1) 字体设计

字体设计首先是一种艺术形式,它通过线条、形状、空间等视觉元素的巧妙组合,创造出富有美感和个性的文字形态。然而,字体设计并非纯粹的艺术创作,它必须兼顾功能性,确保文字信息的清晰传达。因此,设计师在进行字体设计时,需要找到艺术性与功能性之间的平衡点。

字体设计的首要任务是确保文字信息的可读性和易识别性。设计师应避免为了追求艺术效果而牺牲文字的清晰度,尤其是在正文的设计中,更应注意字体的规范性和统一性。同时,设计师还应考虑不同媒介的显示特点,如屏幕显示与印刷品在分辨率和色彩还原上的差异,以确保字体在不同媒介上都能保持良好的视觉效果。

随着计算机技术的普及和发展,字体设计迎来了前所未有的创新空间。设计师可以利用各类字体设计软件和插件,轻松实现字体的变形、组合等操作。同时,计算机技术的发展也为字体设计的个性化定制提供了可能,设计师可以根据客户需求量身定制专属字体,提升品牌识别度和市场竞争力。

2) 标识设计

标识设计的首要任务是创造出独特的视觉形态。设计师需通过精练的图形、鲜明的色彩、巧妙的构图等手段,打造出独一无二的标识形象,如图 1-13 所示。这种独特性不仅体现在标识本身的形态上,更体现在其与品牌理念的契合度和市场区分度上。一个优秀的标识设计应该能够在众多品牌中脱颖而出,迅速吸引观众的注意力。

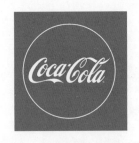

图 1-13 著名标识设计

为了实现独特性,设计师需要深入挖掘品牌的核心价值和个性特点,将其转化为具有辨识度的视觉元素。此外,设计师还需要关注市场动态和竞争对手的标识设计,确保自己的设计在市场中具有差异化和独特性。

情感共鸣是标识设计追求的高级境界。设计师需要运用富有感染力的图形语言、色彩搭配和寓意深刻的象征元素等手段,营造出与品牌理念相契合的情感氛围。另外标识设计作为一种文化现象,不可避免地受到文化背景的影响。设计师需要深入解读品牌所在国家或地区的文化背景和审美习惯,尊重并融入当地的文化元素和符号语言,实现设计与文化的深度融合。

3) 广告设计

广告设计的核心在于创意构思,它是整个设计过程的灵魂,如图 1-14、图 1-15 所示。创意构思的过程,就是设计师深入挖掘产品特性、品牌理念与市场需求,通过联想、类比、夸张等手法,将抽象的概念转化为具体、生动、富有感染力的视觉形象的过程。

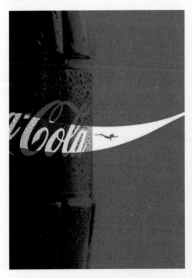
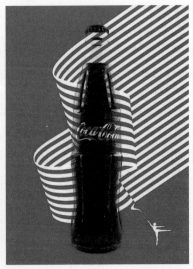

图 1-14 可口可乐的广告设计

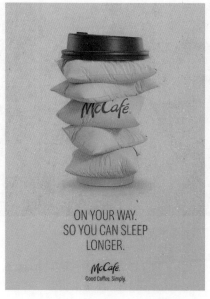 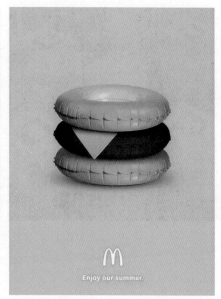

图 1-15 麦当劳的广告设计

广告设计的最终目的是实现信息的有效传播。在信息爆炸的时代背景下,如何让自己的广告在众多信息中脱颖而出,成为设计师必须面对的挑战。信息传播的成功与否,不仅取决于广告本身的创意与视觉表现,还取决于广告的传播策略与媒介选择。设计师需要根据广告的目标受众与传播环境,制定出切实可行的传播策略,如选择合适的媒介渠道与投放时机,确保广告信息能够精准地传达给目标受众;关注广告的反馈效果与受众反应,及时调整传播策略与广告内容,以达到最佳的传播效果。

4)包装设计

包装设计的首要任务是保护产品,确保其在运输、储存和销售过程中不受损害。因此,功能性是包装设计的基础。包装材料的选择直接影响到产品的保护效果和消费者的使用体验。设计师需要充分了解产品的特性,如重量、形状、易碎程度等,以选择最合适的包装材料。例如,对于易碎品,可能需要选择更加坚韧、防震的材料;而对于食品,则需要考虑材料的无毒、环保特性。

包装的结构设计要考虑产品的稳定性和易取用性。合理的结构设计可以确保产品在包装内的稳固性,同时方便消费者打开和使用。例如,一些包装盒采用磁吸式开合设计,既保证了产品的稳固性,也方便了消费者的使用。

色彩是包装设计中最直观、最具有吸引力的元素之一。设计师需要根据产品的特性和品牌形象,选择合适的色彩搭配。例如,对于儿童产品,可以采用鲜艳、活泼的色彩;而对于高端奢侈品,则可以选择更加沉稳、低调的色彩。"纯萃"的咖啡包装兼顾了色彩、图形、文字等多种要素的表达,呈现了一种新颖的包装设计,如图 1-16 所示。

包装设计作为文化的一种表现形式,承载着品牌的历史和文化内涵。优秀的包装设计能够将传统文化元素与现代设计理念相结合,打造出具有独特文化韵味的作品。将传统文化元素融入包装设计,可以增添产品的文化底蕴和独特性。例如,一些中国品牌的包装设计会采用中国传统图案、书法元素等,以彰显其民族特色和文化底蕴。

图 1-16 "纯萃"的咖啡包装

1.2.2 工业产品设计

1. 工业产品设计的概念

工业产品设计作为一门综合性的创意活动,旨在通过艺术、科学、技术与市场需求的深度融合,创造出既美观又实用,且满足特定功能需求的产品。它不仅仅关注产品的外观造型,还注重产品的功能实现、用户体验、材料选择、生产加工和成本效益等方面的内容。

工业产品设计师需具备跨学科的知识体系,包括机械工程、材料科学、人机工程学、美学原理和市场营销等。通过深入研究用户需求、分析市场趋势,结合创新思维和技术手段,设计师将产品的功能与形式完美统一,提升产品的附加值和市场竞争力。

2. 工业产品设计的主要分类

1) 家具设计

家具设计的首要任务是满足用户的基本需求,即功能性和实用性。无论是客厅的沙发、餐桌,还是卧室的床、衣柜,每一件家具都被赋予了明确的使用目的。设计师通过深入研究用户的生活习惯和需求,精心设计家具的尺寸、结构和布局,确保其在日常使用中能够便捷、舒适地满足各种生活场景。例如,沙发的设计需考虑人体工学原理,提供合适的支撑和坐感;餐桌则需考虑家庭聚餐时的空间布局和餐具摆放的便捷性。这种对功能性和实用性的极致追求,构成了家具设计的坚实基础。

家具不仅是实用的物品,更是室内环境中的重要装饰元素。设计师运用形态学、色彩学、材料学等美学原理,赋予家具独特的造型和视觉效果。简约风格的家具追求线条的流畅与空间的开阔感;复古风格的家具则通过雕花、镶嵌等工艺展现历史的厚重与文化的底蕴。设计师汉斯·韦格纳遵循简约舒适的原则设计出了著名的熊椅,如图 1-17 所示。

此外,随着科技的发展,家具设计也不断有新元素的加入。例如,智能调节的床垫可以根据用户的体型和睡眠习惯自动调整硬度和角度;自动感应的灯光系统则能在用户进入房间时自动亮起,营造温馨的氛围。

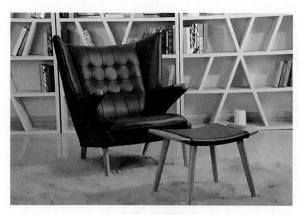

图 1-17　熊椅

2）日用品设计

日用品设计的基石在于其功能性的极致优化。设计师需深入洞察用户的生活习惯与需求，通过精巧的结构设计与材料选择，确保每一件日用品都能高效、便捷地服务于用户的日常生活。例如，厨房用具的设计需考虑烹饪流程的优化与操作的简便性，使烹饪过程更加得心应手；洗漱用品则需注重使用的舒适性与清洁效果，为用户带来愉悦的使用体验。

不同于家具设计注重空间氛围的营造，日用品设计在美学追求上更注重细节与个性的展现。设计师应运用清新明亮的色彩搭配、简约流畅的线条设计，使日用品成为室内空间中的亮点，如图 1-18 所示。同时，触感的舒适度也是设计师不可忽视的方面。通过选用优质材料并进行精细的表面处理，提升用户在使用过程中的感官享受，让日用品成为生活中的一份"小确幸"。

图 1-18　大蒜形调味瓶

3)玩具设计

玩具设计的首要任务是满足儿童的基本娱乐需求,但更重要的是通过巧妙的功能设计,实现寓教于乐的目的。设计师需要深入了解儿童的成长特点和心理需求,通过合理的结构设计和材料选择,确保玩具既安全又富有教育意义。例如,积木类玩具通过不同形状和颜色的组合,激发儿童的创造力和空间想象力;拼图玩具则能够锻炼儿童的观察力和逻辑思维能力。这些功能性设计使得玩具成为儿童成长道路上的智慧启蒙,如图1-19、图1-20所示。

图1-19 阿尔玛·布歇·西德霍夫设计的建筑积木

第1章 设计概要 13

图 1-20　乔·尼迈耶设计的 Modulon

在玩具设计中,创新是推动行业发展的重要动力。设计师需要不断探索新的设计理念、材料和技术,以创造出更加独特和有趣的玩具产品。一方面,现代科技的应用为玩具设计带来了无限可能。智能玩具、互动玩具等新型玩具的出现,让儿童在玩耍的过程中体验到科技的魅力。另一方面,传统玩具的改良和创新也是玩具设计的重要方向。设计师可以通过对传统玩具的材质、形态和功能进行改进,使其更加符合现代儿童的需求和审美。

1.2.3 环境设计

1. 环境设计的概念

环境设计是一个综合性的设计领域,它涵盖室内空间、室外空间以及与之相关的各种环境元素的设计。作为一门跨学科的实践艺术,环境设计旨在创造美观、实用,同时兼顾生态可持续性的空间环境。它不仅关注空间的功能布局、视觉美学,还深入探索人的行为模式、心理需求以及空间与环境的互动关系。

2. 环境设计的主要分类

1)建筑设计

建筑设计,从根本上讲,是功能与形式的和谐共生。功能需求是建筑设计的基石,它决定了空间布局、流线设计及各个功能区的合理划分。无论是住宅、商业建筑还是公共设施,都必须首先满足使用者的实际需求,确保空间的实用性和便捷性。然而,形式并非功能的附属品,而是建筑设计不可或缺的灵魂。通过造型、色彩、材质等设计元素的巧妙运用,建筑得以展现出独特的视觉魅力和文化内涵,成为城市景观中一道亮丽的风景线,如图1-21、图1-22所示。优秀的建筑设计能够在功能与形式之间找到完美的平衡点,使建筑既实用又美观,成为人类智慧与创造力的象征。

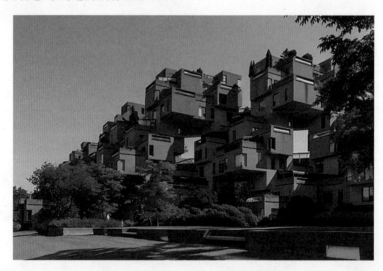

图1-21 Habitat 67(67号民居)是一座位于加拿大蒙特利尔市的著名住宅区

建筑设计不仅承载着个人的居住需求,更肩负着社会责任与文化传承的重任。设计师需要在设计中充分考虑建筑对自然环境和社会文化的影响,通过合理的规划和设计手段实

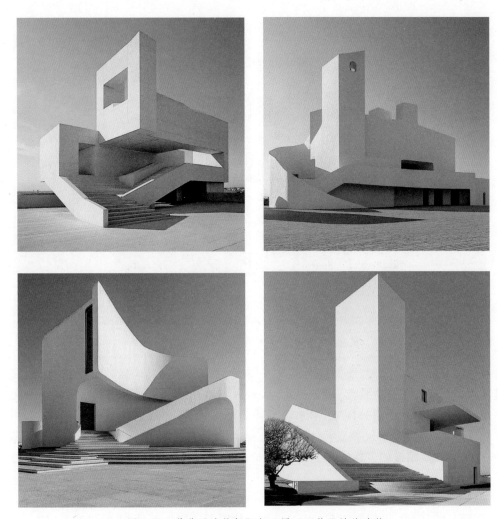

图 1-22　葡萄牙建筑师阿尔瓦罗·西扎设计的建筑

现人与自然的和谐共生,以及建筑与文化背景的有机融合。

2) 室内设计

室内设计的过程不仅是生活氛围营造的过程,也是陈设艺术科学布置的过程。家具、灯具、装饰画、绿植等陈设元素的选择与布置直接影响到空间的氛围和使用者的心情。设计师根据空间的整体风格和色彩搭配,精心挑选和布置陈设品,使它们与空间环境相协调、相融合。通过巧妙的陈设艺术设计,室内设计师能够为空间增添一抹独特的艺术气息,营造出温馨、舒适、有品位的生活氛围,如图 1-23 所示。同时,设计师还需考虑陈设品的实用性和舒适度,确保它们能够满足使用者的日常需求。这种生活氛围营造与陈设艺术科学布置的结合,使得室内设计既具有审美价值又具备实用性。

3) 景观设计

在不同设计理论的指导下,景观设计的侧重点不同。符号互动理论强调人们通过符号完成互动,并赋予符号以特定意义。在景观设计中,这一理论指导设计师通过景观元素传达特定的文化、历史或象征意义。例如,在城市广场的设计中,设计师可能会运用当地的历

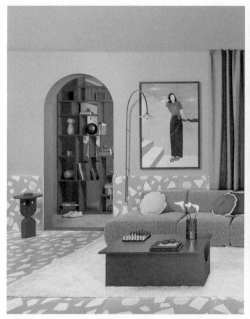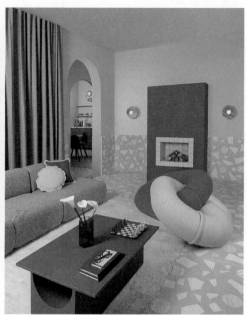

图 1-23　瑞典设计师泰克拉·伊芙琳娜·塞维林的室内设计

史符号或文化元素,如雕塑、图案或建筑风格,来增强广场的文化内涵和可识别性。生态设计理论强调在设计中尊重自然、保护生态,实现人与自然的和谐共生。这一理论在景观设计中的实践包括合理的植被配置、雨水收集系统的运用,以及绿色建材的选择等。通过这些生态设计手法,景观不仅美观,还具备生态效益和可持续性。例如,在居住区景观设计中,设计师会注重植被的多样性和生态功能,选择适应当地气候条件的植物,以减少维护成本并提升居住环境的生态质量。

景观设计需遵循功能性、生态性、艺术性与文化性四大基本原则。功能性原则要求设计满足使用者的需求,确保空间布局合理;生态性原则强调尊重自然、保护生态;艺术性原则要求通过美学手段创造视觉和情感共鸣的空间;文化性原则要求融入当地文化特色,传承历史文化。在实际设计中,这四大原则需要相互平衡和融合,以创造出既实用又美观、既生态又文化的景观空间,如图 1-24 所示。

4) 公共艺术设计

公共艺术设计是指在公共开放空间中进行的艺术创造与相应的环境设计。这些空间包括街道、广场、车站、机场等室内外公共活动场所。公共艺术不仅仅是雕塑、壁画等静态的艺术作品,还包括动态的、互动性的艺术展示,如光影秀、水景表演等。公共艺术设计的目的是通过艺术手段,提升公共空间的环境品质,满足公众的审美需求,并传达特定的文化、历史或社会信息。

公共艺术设计的重要性不言而喻。优秀的公共艺术作品能够成为城市的标志性符号,提升城市的知名度和美誉度。它们能够展示城市的文化底蕴和艺术品位,增强城市的吸引力和竞争力,如 1-25 所示。公共艺术设计还为社区居民提供共同参与和创造的机会。通过参与公共艺术项目的策划、创作和展示等环节,社区居民可以加深彼此之间的联系和互动,增强社区的凝聚力和归属感。

图 1-24　查尔斯·亚历山大·詹克斯设计的宇宙思考公园

图 1-25　尼尔·道森设计的公共艺术雕塑《地平线》

1.2.4　服装设计

1. 服装设计的概念

服装设计是一个综合性的艺术创作过程,它融合了艺术构思与艺术表达,旨在创造出既实用又具艺术性的服装款式。这一概念涵盖多个方面的内容,从定义、性质到设计过程,再到设计的要素与特点,都体现了服装设计的复杂性和多样性。

设计师需要根据不同的工作内容及性质,进行服装造型设计、结构设计、工艺设计等多个方面的工作。设计的原意是指"针对一个特定的目标,在计划的过程中求得一种问题的解决和策略,进而满足人们的某种需求"。在服装设计中,这一需求既包括了穿着的舒适性、功能性,也包括了审美的需求。

2. 服装设计的基础知识

1) 人体基本知识

人体是一个复杂而精妙的系统，其结构与比例对于服装设计至关重要。服装设计师需要掌握人体的基本骨架结构、肌肉分布和各部位的比例关系，如图 1-26 所示。例如，成人的人体比例常以 8.5 头身为标准，这一比例关系在绘制服装设计效果图时具有指导意义。了解不同性别、年龄的人体差异，能够帮助设计师更好地把握服装的剪裁线条与板型设计，使服装更加贴合人体，展现出穿着者的自然美态。

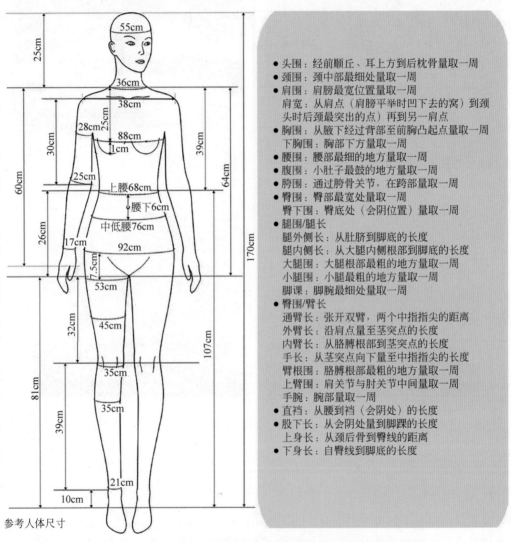

图 1-26　女性人体基本信息图

人体并非静止的雕塑，而是处于不断运动中的生命体。因此，在服装设计中，还需要考虑人体运动对服装形态的影响。设计师需要了解人体在运动状态下的体态变化，以及不同动作对服装面料、剪裁和结构的要求。例如，运动服装的设计就需要充分考虑人体运动时的伸展性和舒适度，采用弹性面料和宽松剪裁，确保穿着者在运动过程中不受束缚，同时展

现出活力四射的动态美。

2) 色彩基本知识

色彩在服装设计中发挥着塑造视觉形象、表达情感与氛围、调节视觉平衡的作用,是服装给人的第一印象,它能够迅速吸引人们的注意力,塑造出独特的视觉形象,如图1-27所示。

图1-27 拉夫·西蒙时装作品

色彩由色相、明度、纯度三大属性构成，它们相互关联、相互影响，共同构成了丰富多彩的视觉世界。在服装设计中，设计师需要熟练掌握色彩的基础知识，包括色彩的基本色相（红、黄、蓝等）、色彩的冷暖对比、色彩的明度变化和色彩的纯度调节等。这些知识是设计师进行色彩搭配与创意设计的基石。

随着科技的进步和人们审美观念的不断变化，色彩在服装设计中的应用也呈现出多元化、创新化的趋势。设计师们不断尝试将新材料、新工艺与色彩相结合，创造出前所未有的视觉效果。例如，采用变色材料制作的服装能够在不同光线或温度下呈现出不同的色彩效果；利用数字印花技术可以实现更加复杂、精细的色彩图案设计等。这些创新应用不仅丰富了服装的色彩表现力，也为设计师提供了更广阔的创作空间。

1.3 代表性设计概述

1.3.1 文艺复兴时期的设计

1. 古典复兴浪潮

文艺复兴时期，作为欧洲艺术历史上的一个重要阶段，展现了独特而丰富的艺术风格。

1）人文主义精神的体现

文艺复兴时期的艺术中，人文主义精神得到了充分体现。这一时期的艺术家开始关注人的内心世界和世俗生活，将人的形象和情感作为艺术表现的核心。艺术家注重对人物形象的刻画，通过细腻的表情和动作展现人物的内心世界，使得艺术作品更加贴近人的情感和生活。

如图 1-28 所示，达·芬奇的《蒙娜丽莎》，就以其神秘的微笑和深邃的眼神，展现了人物的内心世界和情感变化，成为人文主义艺术风格的典范。这种对人物形象的深入刻画和对情感世界的细腻表现，使得文艺复兴时期的艺术作品更加具有人性化和情感化的特点。

2）追求真实与自然

追求真实与自然也是文艺复兴时期艺术风格的重要特点。这一时期的艺术家追求艺术的真实性和自然性，强调对人体比例、透视法和光影效果的精确表现。他们通过对人体解剖学的深入研究，使得人物形象更加生动逼真。如米开朗琪罗的雕塑作品《大卫》，就以其精确的人体比例和生动的肌肉线条，展现了人体的美感和力量。

同时，艺术家还发明了线性透视法，在绘画中创造了三维空间感，使得画面更加逼真、立体。这

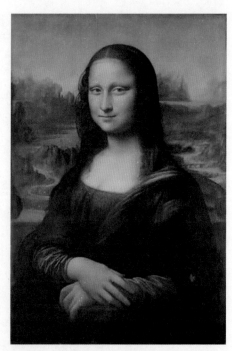

图 1-28 《蒙娜丽莎》

种透视法的运用不仅增强了画面的空间感,也使得观众能够更加深入地感受到艺术作品所展现的真实世界。如乌切洛的《圣罗马诺之战》中,艺术家巧妙地运用了透视法,将战争的场面展现得栩栩如生,使观众仿佛身临其境。

文艺复兴时期的艺术家通过对真实与自然的深入探索,为后来的艺术家提供了宝贵的经验和启示。

2. 巴洛克风格

巴洛克风格起源于 17 世纪的意大利,随后在欧洲各国广泛传播,成为 17—18 世纪欧洲艺术舞台上的璀璨明珠。

1) 豪华与气派

巴洛克风格以其豪华与气派而著称,这种风格不仅体现在对装饰的极致追求和对材料的精心选择上,更深入艺术作品的内涵。无论是建筑、绘画还是雕塑,巴洛克艺术都充满了富丽的装饰和贵重的材料,如金、银、宝石等,展现出一种雍容华贵的气质,如图 1-29 所示。

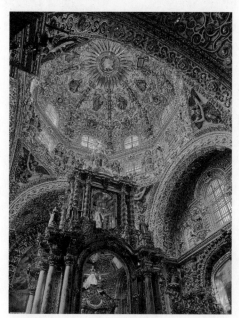

图 1-29 圣多明各教堂的罗萨里奥礼拜堂

这种豪华与气派不仅满足了当时社会对物质享受的追求,也反映了艺术家对于美好生活的向往和追求。巴洛克风格通过其独特的艺术形式和表现手法,成为当时欧洲社会追求奢华与威严的重要文化符号。艺术家通过作品传达出对美好生活的渴望和追求,使观者能够感受到一种超越物质层面的精神享受。

2) 宗教色彩与社会追求

巴洛克艺术通过豪华与气派的视觉语言,成功强化了宗教题材的感染力(见图 1-30)。许多巴洛克艺术作品以宗教为主题,展现了艺术家对信仰的深刻理解和崇敬之情。这种宗教色彩不仅为巴洛克艺术增添了神秘和庄重的氛围,也体现了巴洛克风格与宗教文化的紧密联系。巴洛克艺术作为一种重要的文化符号,在满足当时人们对物质享受的同时,也提供了精神上的慰藉和启迪。

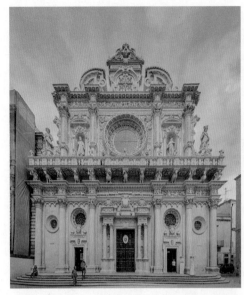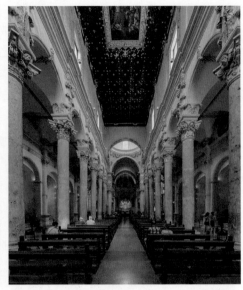

图 1-30　莱切圣十字教堂

3. 洛可可风格

洛可可风格起源于 18 世纪的法国，以其优雅、浪漫、华贵和精致的特点在设计领域展现出了独特的魅力。洛可可风格不仅反映了当时社会的审美追求和生活趣味，也为后世的艺术设计提供了宝贵的借鉴和启示。

1）女装设计

洛可可风格在女装设计中的表现尤为突出，其设计核心包括紧身胸衣、倒三角形脚片（斯塔玛卡）、裙撑（帕尼埃）和罩在裙撑外的华丽衬裙，以及最外面的罩裙（罗布）。这些元素的组合，既凸显了女性的曲线美，又赋予了服装华丽的风味，如图 1-31 所示。

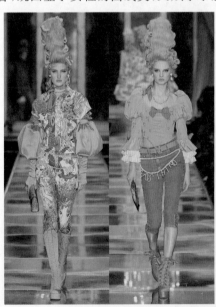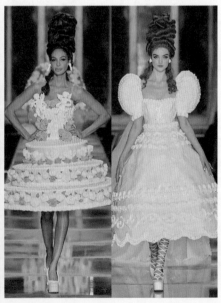

图 1-31　Moschino 时装作品

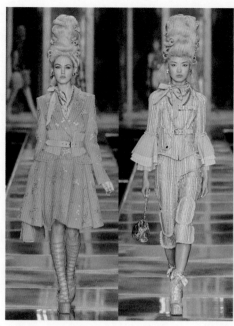
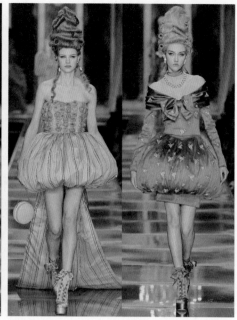

图 1-31（续）

2）室内装饰

洛可可风格的室内装饰以其细腻柔媚、纤巧精致而著称。室内应用明快的色彩和纤巧的装饰，爱用嫩绿、粉红、玫瑰红等鲜艳的浅色调，线脚大多用金色，如图 1-32 所示。这种装饰风格不仅体现了法国路易十五时代宫廷贵族的生活趣味，也展现了洛可可艺术对美的极致追求。

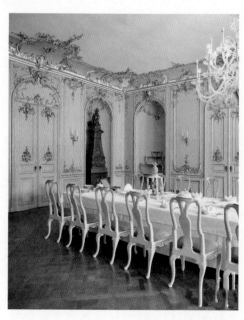
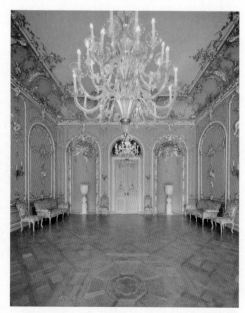

图 1-32　威廉斯塔尔宫是洛可可建筑的杰出代表

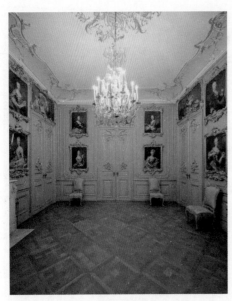

图 1-32(续)

1.3.2 现代主义设计

1. 欧洲现代主义设计

在第一次世界大战后,欧洲现代主义设计承载着经济重建和文化复兴的双重使命,逐渐崭露头角。在这一时期,设计师开始深刻反思并重新评估设计的作用和价值。他们试图通过设计引领国家的未来发展。正是在这样的背景下,现代设计应运而生,它强调设计的科学性、合理性和功能性,追求简洁、明快的风格,坚决反对过度的装饰和浮华。

1)欧洲现代主义设计的核心特点

欧洲现代主义设计以理性思考为基石,它不仅仅是一种设计风格,更是一种设计哲学。设计师通过深入研究产品的结构、功能和材料,巧妙运用现代科技手段,创造出既符合人体工学又美观实用的设计作品。

在欧洲理性主义设计中,功能被赋予了至高无上的地位。设计师坚信,形式应该无条件地服从功能,他们通过简洁、明快的线条和形态,精准地表达产品的实际用途和使用价值。这种设计观念彻底摒弃了传统的装饰性元素,转而追求一种纯粹、干净的美学效果,使得设计作品更加贴近生活的本质。

此外,欧洲理性主义设计还格外注重产品的系统性和模块化设计。设计师将产品巧妙地分解为若干个模块或组件,通过标准化的设计和生产流程,实现了产品的多样化和个性化定制。这种创新的设计方法不仅显著提高了生产效率,降低了成本,同时也充分满足了消费者对产品的多样化需求。

2)欧洲现代主义设计的代表

提及欧洲现代主义设计,就不得不提到包豪斯艺术设计学院,这所被誉为欧洲现代主义设计摇篮的学府,成立于1919年,由杰出的建筑师沃尔特·格罗皮乌斯(见图1-33)一手

创立。包豪斯艺术设计学院始终坚持设计与工艺相结合的教育理念,注重培养学生的实践能力和创新精神。在包豪斯艺术设计学院的深远影响下,德国涌现出了一批杰出的设计师和建筑师,其中最为耀眼的两位便是密斯·凡德罗(见图1-34)和勒·柯布西耶(见图1-35)。

图1-33　沃尔特·格罗皮乌斯　　　图1-34　密斯·凡德罗　　　图1-35　勒·柯布西耶

密斯·凡德罗,作为20世纪最伟大的建筑师和设计师之一,他的设计理念对现代设计的发展产生了深远的影响。密斯始终坚守"少即是多"的设计原则,强调设计的简洁性和纯粹性,认为真正的设计精髓在于去除一切非必要的元素,只留下最为核心的功能和形式。他的代表作品,如巴塞罗那国际博览会德国馆和图根哈特别墅,都完美地体现了理性主义现代设计的精髓,成为设计史上的经典之作。

乌尔姆设计学院,这所成立于1953年的德国重要设计教育机构,同样在理性主义现代设计的发展中扮演了举足轻重的角色。它强调设计的系统性和科学性,注重培养学生的逻辑思维和创新能力。乌尔姆设计学院的设计师提出了"系统设计"这一前瞻性的概念,他们将产品设计视为一个整体系统来考虑,通过模块化的设计方法实现产品的多样化和个性化定制。这种创新的设计方法在后来的工业设计中得到了广泛的应用和推广。

2. 美国现代主义设计

第二次世界大战之后,美国经济迅速崛起,迎来了一个前所未有的繁荣时期。随着生活水平的提高,人们的消费观念也发生了巨大的变化,从基本的生活需求逐渐转向追求个性化、时尚化和奢侈化的消费方式。在这样的背景下,消费主义作为一种社会经济与文化现象应运而生,而与之相伴的现代设计也逐渐形成了具有鲜明消费主义特色的风格。

1) 美国现代主义设计的核心特点

美国现代主义设计以追求时尚和新奇为核心。设计师不断推陈出新,通过创新的设计理念和手段,创造出各种新颖、独特的产品。

在消费主义文化的影响下,人们越来越注重个性化和自我表达。因此,美国现代主义设计也强调个性化设计。设计师在设计产品时,首先考虑的是如何吸引消费者的注意力和满足他们的需求,以实现商业利益的最大化。这种设计理念使得设计作品往往具有强烈的商业气息和广告效果。

2) 美国现代主义设计的表现形式

流线型设计是美国现代主义设计的重要表现形式之一。它以圆润、流畅的线条为主要特征,能够给人带来舒适、优雅的视觉感受。流线型设计广泛应用于汽车、家具、电器等领域,成为当时最流行的设计风格之一。这种设计风格不仅提升了产品的美观度,也增强了

产品的实用性和舒适性。

美国现代主义设计在色彩运用上追求鲜艳、对比强烈的效果。设计师常常使用鲜艳的色彩搭配和对比强烈的色彩组合,以吸引消费者的注意力和激发他们的购买欲望。这种色彩运用方式使得设计作品更加生动、活泼,具有强烈的视觉冲击力和感染力。同时,这种色彩运用也反映了消费主义文化中追求刺激和新鲜感的特征,如图 1-36 所示。

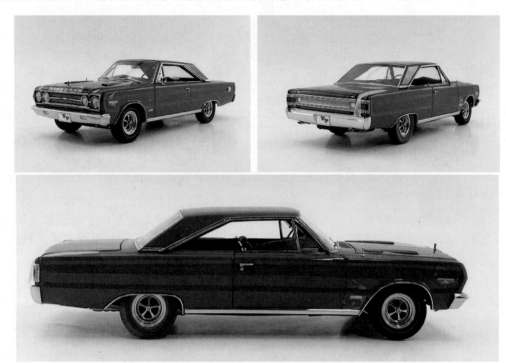

图 1-36　Danbury Mint 普利茅斯 GTX

3) 美国现代主义设计的影响与意义

美国现代主义设计以其独特的风格和创新的理念,推动设计的不断创新与发展。设计师们不断追求时尚和新奇,注重个性化和自我表达,使得设计作品更加多样化、个性化和具有商业价值。

设计师们在设计产品时,充分考虑市场需求和消费者心理,以实现商业利益的最大化。这种设计理念使得设计作品更加符合市场需求和消费者喜好,也促进了商业的繁荣和发展,推动了品牌建设和市场推广的发展。

然而,美国现代主义设计也带来了一些负面影响,如资源浪费、环境污染等问题。产品的更新换代速度过快,造成了大量的资源浪费和环境污染。同时,商业利益导向也使得一些设计师过于注重表面效果和广告效应,忽视了产品的实用性和可持续性。

1.3.3　后现代主义设计

1. 波普风格

波普风格,这一充满活力与反叛的艺术形式,起源于 20 世纪 50 年代的英国。这一时期

正值"二战"后经济复苏与消费主义兴起，英国人对未来的生活充满了期待与憧憬。

1）波普风格的主要特点

波普艺术强调艺术作品的通俗性与大众性。它主张艺术应该为大众所接受和喜爱，而不是高高在上、仅供少数人欣赏。为了实现这一目标，波普艺术大量采用日常生活中常见的元素作为创作素材，如广告、漫画、电影等。这些元素与人们的日常生活紧密相连，使得艺术作品更加贴近人们的生活，更容易引起共鸣。

在色彩运用上，波普艺术非常大胆，常常使用鲜艳、明亮的色彩。这种色彩运用方式不仅使作品更具吸引力，也反映了当时社会消费文化的特点（见图1-37）。

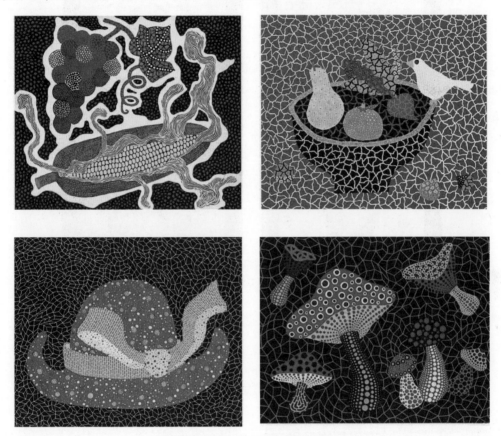

图1-37　波普艺术大师草间弥生作品

此外，波普艺术常常以讽刺和幽默的方式表达对现实社会的看法。它通过对日常生活元素的夸张和变形，揭示了消费社会的虚伪和荒诞。在波普艺术家的作品中，常常能看到对广告、媒体、政治等社会现象的讽刺和批判。这些作品不仅能让人们在欢笑中看到社会的种种问题，也激发了他们对现实社会的深入思考和反思。

2）波普风格在设计领域的应用

波普风格在设计领域的应用非常广泛，它以其独特的魅力和表现力，为设计界带来了新的风尚和活力。在平面设计中，波普风格常常运用大胆的色彩和夸张的图形元素，以吸引人们的注意力。无论是海报、广告还是杂志封面，波普风格都能以其鲜明的个性和强烈的视觉冲击力，让人们一眼就能记住，如图1-38所示。

图 1-38　平面设计师布鲁穆的设计作品

3) 波普风格的影响与评价

波普风格的出现对现代艺术设计产生了深远的影响。它打破了传统艺术的界限,将艺术与日常生活紧密地联系在一起,使艺术更加贴近人们的生活。波普艺术以其通俗、大众化的特点,让更多的人有机会接触和欣赏到艺术,从而推动了艺术的普及和发展。同时,波普风格也推动了设计领域的创新与发展。它以其独特的表现形式和丰富的创意,为设计界带来了新的灵感和思路。

然而,波普风格也面临着一些争议和批评。一些人认为它过于通俗和肤浅,缺乏深刻的思想内涵。他们认为波普艺术过于追求表面的刺激和形式的创新,而忽略了艺术的本质和深度。另一些人则认为波普艺术过于商业化,它为了迎合市场的需求和消费者的口味,而牺牲了艺术的独立性和原创性。但无论如何,波普风格都已经成为现代艺术设计史上不可或缺的一部分,不仅为艺术界带来了新的风尚和活力,也为设计界带来了新的灵感和思路。

2. 孟菲斯风格

孟菲斯风格的诞生,正值后现代主义思潮兴起的时期。这一时期,人们对现代主义的理性、冷漠和单调感到厌倦,开始寻求一种更加自由、多元和富有表现力的设计语言。

1)孟菲斯风格的主要特点

孟菲斯设计组织最显著的特点就是反对一切遵循固定模式的设计思维。他们认为设计应该是一种探索和创新的过程,而不是简单地复制或遵循既定的规则。因此,在他们的作品中,可以看到各种打破常规、颠覆传统的设计元素和形式。他们通过独特的造型、鲜艳的色彩和富有张力的材料运用,创造出了一种全新的视觉体验。这种对传统设计规则的挑战和突破,使得孟菲斯设计作品充满了新鲜感和惊喜,也体现了设计师对设计语言的不断探索和创新(见图1-39)。

图1-39 孟菲斯风格的设计作品

除了反对遵循固定模式的设计思维,孟菲斯设计组织还非常注重文化内涵的表达。他们认为设计是文化的载体,应该通过设计来传达特定的文化信息和价值观念。因此,在他们的作品中,可以感受到浓厚的文化气息和独特的艺术韵味。他们常常将传统文化元素与现代设计手法相结合,创造出一种具有时代感和文化底蕴的设计风格。这种对文化内涵的深入挖掘和表达,使得孟菲斯设计作品具有更加深刻的意义和价值。

2)孟菲斯风格的代表作品

孟菲斯风格的代表作品众多且风格各异,其中最著名的当数索特萨斯设计的卡尔顿书架(见图1-40)。这个书架以其独特的造型和鲜艳的色彩吸引了无数人的目光,成为孟菲斯风格的标志

图1-40 卡尔顿书架

性作品之一。它打破了传统书架的沉闷和单调,以一种充满趣味性和艺术性的方式呈现了书籍的收纳功能。这个书架的设计不仅体现了孟菲斯风格对形式的创新和探索,也展示了设计师对色彩和材料的独特运用。

3）孟菲斯风格的影响与贡献

孟菲斯风格的出现对现代设计产生了深远的影响。它打破了传统设计的界限和束缚,设计师开始更加注重文化内涵的表达和视觉效果的营造,使得设计作品更加具有深度和广度。同时,孟菲斯风格也推动了设计领域的创新和发展,大胆尝试和探索使得设计作品更加多样化和个性化。此外,孟菲斯风格还对现代社会的审美观念和生活方式产生了深远的影响。

3. 解构主义

解构主义的思想根源可以追溯到哲学家德里达对语言学中结构主义的批判。他提出了"解构主义"的理论,强调对文本、符号和结构的拆解与重构,以揭示其背后的权力关系和意识形态。这一思想在建筑与设计领域产生了深远的影响,特别是在 20 世纪 80 年代,正值后现代主义思潮的蓬勃发展期。在这一时期,设计师们开始对传统的设计理念和美学原则进行反思与批判,寻求新的设计语言和表达方式。

1）解构主义的主要特点

解构主义设计的核心在于将整体设计肢解为多个部分或元素,然后通过重新组合的方式创造出新的形态和空间。这种破碎与重组的手法打破了传统设计的完整性和统一性,使设计作品呈现出一种断裂、破碎甚至混乱的视觉效果。然而,正是这种看似无序的组合方式,赋予了设计作品以新的生命力和表现力。

解构主义设计对古典美学原则（如和谐、统一、完美等）提出了严峻的挑战。它不再追求设计的整体性和协调性,而是更加注重设计的个性化和独特性。在解构主义设计中,可以看到各种不规则、不对称甚至相互冲突的元素被巧妙地融合在一起,形成了一种独特的审美体验。这种设计理念为设计界带来了前所未有的创新精神和自由氛围（见图 1-41）。

图 1-41　解构主义平面大师保罗·兰德的设计作品

解构主义设计在技术和材料的选择上也非常注重创新。设计师常常采用先进的技术手段和新型材料来实现自己的设计构想。这些技术和材料不仅提高了设计作品的性能和品质,还为其赋予了更多的可能性和表现力。

2)解构主义的影响与评价

通过解构主义的设计作品,可以看到设计师对现实世界的深刻洞察和独特理解,以及他们对未来设计的无限憧憬和追求。同时,解构主义也面临着一些争议和批评。一些人认为解构主义设计过于复杂和混乱,缺乏实用性和美感;另一些人则认为解构主义设计过于追求个性和独特性,忽略了设计的普遍性和共性。这些批评主要集中在解构主义设计的可读性和接受度上,认为其过于前卫和激进,难以被大众接受和理解。

然而,无论如何,解构主义都已经成为现代设计史上不可或缺的一部分。它的独特魅力和影响力将永远铭刻在历史的长河中。

课后思考题

1. 结合设计的本质,简要分析设计与人类行为之间的联系。
2. 简述视觉传达设计在实际应用中如何作为企业、商品与消费者之间的桥梁。
3. 思考并回答,需求在设计过程中扮演的角色,设计师应如何理解和把握需求。

第 2 章

设计教育发展的历史

2.1 早期设计教育

2.1.1 手工艺时代的技艺传承

在手工业作坊占据主导地位的时代,设计作为一种技艺,其核心在于如何将原材料转化为具有实用价值和审美价值的成品。这一过程不仅要求手工艺人具备精湛的技艺,还需要他们拥有对材料特性、结构原理及审美趋势的深刻理解。因此,技艺传承便成为设计教育在这一时期的主要形式。

技艺传承往往是通过师傅带徒弟的方式进行的,如图 2-1 所示。师傅在长期的实践中积累了丰富的经验和技巧。他们通过示范操作、口头讲解,以及让徒弟参与实际制作等方式,将这些宝贵的知识传递给下一代。徒弟则通过仔细观察师傅的操作过程,不断模仿、尝试,并在实践中逐渐掌握技艺的精髓。这种传承方式虽然直观且有效,但其局限性也十分明显。一方面,徒弟的学习效果高度依赖于师傅的教学水平和个人经验;另一方面,由于缺乏系统的理论指导和科学的训练方法,徒弟的创新能力和设计思维往往受到一定的限制。

2.1.2 设计思想的萌芽与初步实践

尽管早期设计教育以技艺传承为主,但设计思想的萌芽已经开始在工匠和艺术家之间悄然生长。一些具有前瞻性的手工艺人开始尝试将艺术与手工艺相结合,通过改进设计来

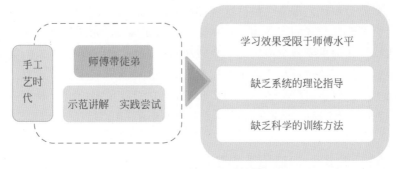

图 2-1　手工艺时代的技艺传承

提升产品的实用性和美观性。这种尝试不仅推动了手工业作坊生产模式的变革,也为后来设计教育的产生和发展奠定了基础。

其中,最具代表性的当数 19 世纪英国的"工艺美术运动"。这一运动由艺术家威廉·莫里斯等发起,旨在通过民众教育来传播设计思想,倡导"手工与艺术结合"和"美观与实用"的设计理念(见图 2-2)。莫里斯认为,机器生产虽然提高了生产效率,但牺牲了产品的艺术性和美感。因此,他主张回到手工艺时代,通过艺术家与工匠的紧密合作来创造出既美观又实用的产品。为了实现这一目标,莫里斯不仅亲自参与设计实践,还通过出版书籍、举办展览等方式宣传自己的设计思想。他的这些努力不仅激发了公众对于设计问题的关注,也为现代设计教育的产生提供了重要的思想资源。

图 2-2　威廉·莫里斯的作品

2.1.3　设计教育的初步探索与尝试

随着设计思想的不断传播和深入发展,人们对于设计教育的需求也日益迫切。一些有识之士开始尝试将设计教育纳入正规的教育体系之中,通过开设课程、建立学校等方式来培养专业的设计人才。

在这一时期,设计教育的初步探索主要集中在欧美国家的一些艺术学校和手工艺学校之中。这些学校通常将设计作为艺术教育的一部分,通过开设绘画、雕塑、手工艺等课程来

提升学生的审美能力和技艺水平。虽然这些课程并不完全等同于现代意义上的设计教育，但它们无疑为后来设计教育的产生和发展奠定了重要的基础。值得一提的是，在这一时期还出现了一些以设计为主要教学内容的学校或机构。例如，德国的一些工艺美术学校和手工艺协会开始尝试将设计教育与工业生产相结合，通过开设与工业生产相关的课程来培养学生的实践能力。这些尝试虽然还处于起步阶段，但它们展现出的设计教育的新思路和新方向，无疑为后来设计教育的快速发展提供了重要的启示和借鉴。

2.1.4 早期设计教育的局限性与启示

回顾早期设计教育的发展历程，不难发现其存在的局限性和不足之处。首先，由于设计教育尚未形成独立的学科体系，其教学内容和教学方法往往依附于艺术教育或手工艺教育之中。其次，由于当时的社会经济条件和技术水平的限制，设计教育难以与企业生产实践紧密结合，导致学生的实践能力相对较弱。最后，由于设计教育的发展历史较短，人们对于设计教育的认识和理解还不够深入，其教学理念和教学模式也相对滞后。

然而，尽管早期设计教育存在诸多局限性和不足之处，但它展现出的设计教育的初步探索和尝试无疑为后世提供了重要的启示和借鉴，如图 2-3 所示。

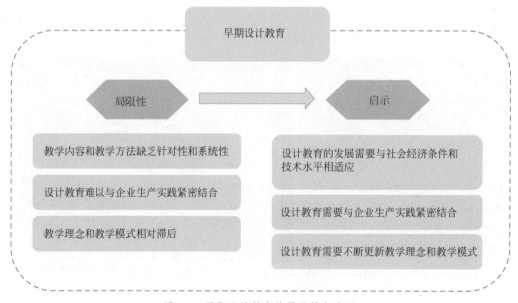

图 2-3 早期设计教育的局限性与启示

2.2 设计教育的发展

2.2.1 包豪斯艺术设计学院

包豪斯艺术设计学院（简称包豪斯）的建立（见图 2-4），作为 20 世纪初设计教育领域的一次革命性尝试，不仅彻底改变了设计教育的面貌，也对全球现代设计产生了深远的影响。

从它的诞生背景、教育理念、课程设置到实践成果来看,包豪斯都为后来的设计教育提供了宝贵的经验和启示。

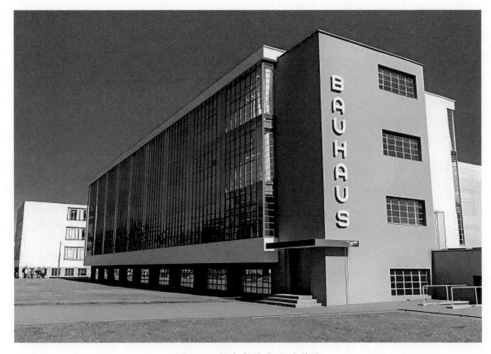

图 2-4　包豪斯艺术设计学院

1. 包豪斯的诞生背景

19 世纪末至 20 世纪初,随着工业革命的深入发展,机械化生产逐渐取代了手工生产,成为制造业的主流。然而,这一转变也带来了设计领域的混乱与无序。传统的手工艺品逐渐被机械化生产的商品所取代,但这些商品往往缺乏美感与实用性,无法满足人们日益增长的审美与功能需求。因此,设计领域的革新成为时代的需求,而包豪斯正是在这样的背景下应运而生(见图 2-5)。

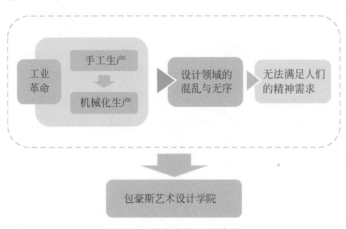

图 2-5　包豪斯的诞生背景

在包豪斯之前，英国的工艺美术运动为现代设计提供了重要的思想基础。该运动反对机械化生产带来的粗制滥造，提倡手工艺的价值，追求艺术与技术的结合。然而，工艺美术运动并未完全解决机械化生产与审美需求之间的矛盾。包豪斯正是在吸取工艺美术运动精髓的基础上，进一步探索艺术与技术的融合之路。

2. 包豪斯的教育理念

包豪斯的核心教育理念是艺术与技术的统一。格罗佩斯认为，设计不应仅仅是艺术的延伸，也不应仅仅是技术的堆砌，而应是艺术与技术的有机结合。在包豪斯，学生被鼓励将艺术修养与技术能力相结合，创造出既具有审美价值又符合实际生产需求的设计作品。

包豪斯打破了工匠与艺术家之间的等级界限，鼓励不同背景的创作者共同合作。这种开放与包容的教育理念，使得包豪斯成了一个充满创造力与活力的学术社区。在这里，未来的工匠、画家和雕塑家能够联合起来进行创造，他们的技艺在新作品的创作活动中融为一体。

包豪斯强调设计应保持与社会生产的紧密联系。学院不仅要求学生掌握设计理论与技能，还要求他们了解材料与工艺的实际应用。通过与企业合作、建立工作坊等方式，包豪斯实现了设计与生产的无缝对接，使设计成果能够迅速转化为实际产品。

3. 包豪斯的课程设置与教学特色

包豪斯的基础课程是其最具特色的教学环节之一。该课程由瑞士画家伊顿首创，旨在解放学生的创造力，培养对自然材料的理解力。基础课程包括形态、构成、色彩、肌理、节奏等方面的基本训练。通过这些训练，学生能够逐渐形成独特的视觉语言和创意思维。

除了基础课程外，包豪斯还设置了丰富的作坊训练课程。学生在完成基础课程后，会根据个人兴趣和表现被分配到不同的工作坊（如雕塑、木工、金属制品等）进行实践操作。作坊训练不仅帮助学生掌握了专业技能，让他们亲身体验了设计与生产的整个过程，还让他们学会了如何与团队成员协作解决问题。

包豪斯的教学体系采用了"形式导师"和"工作室导师"的双轨制度。形式导师主要负责形式问题的指导，包括画法几何学、构成方法、设计素描等；而工作室导师则负责工艺技术的传授，如雕塑、木工、金属制品等。这种双轨制教学使得学生在掌握设计理论的同时，也具备了扎实的工艺技能。然而，随着包豪斯自身的发展和完善，双轨制度逐渐被放弃，教学体系开始建立在严谨而系统的基础上。

4. 包豪斯的实践成果与社会影响

包豪斯的实践成果丰硕多样，涵盖了家具设计、建筑设计、平面设计等多个领域，其中最具代表性的作品包括马歇尔·布劳耶的瓦西里椅（见图 2-6）、汉斯·迈耶的柏林住宅，以及莫霍利·纳吉的摄影与电影实验等。这些作品不仅展现了包豪斯的设计理念与技艺水平，也对后来的设计领域产生了深远的影响。

尽管包豪斯艺术设计学院在 1933 年因政治原因被迫关闭，但其教育理念与实践成果却得到了广泛的传承与发展。许多包豪斯的教员与学生后来都成为各国设计教育领域的重要人物与领导者。他们继续沿着包豪斯的教学方针进行艺术、工艺设计、建筑和工艺教学改革，推动了全球设计教育事业的进步与发展。

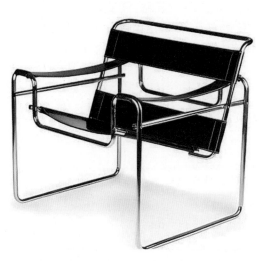

图 2-6　瓦西里椅

2.2.2　乌尔姆学院

乌尔姆学院诞生于 20 世纪 50 年代的德国。这一时期正值"二战"后德国经济复苏与重建的关键时期。作为包豪斯艺术设计学院的精神继承者,乌尔姆学院不仅继承了包豪斯艺术与科技融合的教育理念,更在新的时代背景下进行了深入的探索与创新,引领了设计教育的新潮流,创造了许多经典作品(见图 2-7)。

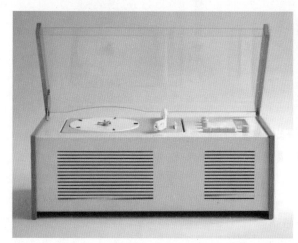

图 2-7　乌尔姆学院的设计作品

1. 乌尔姆学院的成立背景

"二战"后,德国经济遭受重创,迫切需要通过提高产品设计水平来振兴国民经济。设计作为连接生产与市场的重要桥梁,成为德国经济复兴的关键一环。在此背景下,成立一所专注于设计教育的高等学府显得尤为重要。

随着包豪斯主要成员移居美国,现代主义设计在美国逐渐偏离了其初衷,变得商业化

与庸俗化。德国设计界意识到,需要重新找回设计的社会责任感,恢复设计的纯粹性与创新性。乌尔姆学院的成立正是对这一需求的积极回应。同时,德国作为现代设计的发源地之一,不甘心在全球设计教育中失去领先地位。乌尔姆学院的建立旨在重塑德国设计教育的辉煌,通过培养具有国际竞争力的设计人才,为德国乃至世界设计领域注入新的活力。

2. 乌尔姆学院的教育理念

乌尔姆学院将艺术与科学视为设计教育的两大支柱,强调二者之间的深度融合。学院认为,设计不仅仅是艺术的表达,更是科学的实践。因此,在设计教育中,既要培养学生的艺术审美能力,也要注重科学思维与方法的训练。

乌尔姆学院倡导以人为本的设计观,强调设计应服务于人类的需求与福祉。学院鼓励学生从用户的角度出发,深入研究人的行为习惯、心理需求等因素,以设计出更加人性化、实用化的产品,如图 2-8 所示,是马克斯·比尔与汉斯·古格洛特共同设计的乌尔姆凳。此外,乌尔姆学院还注重培养学生的系统化设计思维,即从整体角度出发,综合考虑产品功能、结构、材料、工艺等多方面的因素,进行综合性的设计与优化。这种系统化的设计思维有助于学生在复杂多变的设计环境中保持清晰的思路与高效的执行力。

图 2-8 乌尔姆凳

3. 乌尔姆学院的课程设置与教学特色

乌尔姆学院的课程体系涵盖了设计、艺术、科学等多个领域的知识与技能。学院通过开设基础课程、专业课程、实践课程等多种类型的课程,为学生提供全面的知识结构与实践机会。这些课程不仅注重理论知识的传授,更强调操作与项目的实践结合。

乌尔姆学院重视项目导向的教学实践,鼓励学生参与真实的项目设计与研发工作。通过与企业、研究机构等合作,学院为学生提供丰富的实践平台与资源支持。这些实践项目不仅锻炼了学生的设计能力与团队协作能力,还为他们提供了宝贵的行业从事经验与职业发展机会。

4. 乌尔姆学院的实践成果与社会影响

乌尔姆学院作为设计教育的第二次革命者,不仅继承了包豪斯的精神遗产,更在新的时代背景下进行了大胆的创新与探索。学院的艺术与科学深度融合的教育理念、人本主义的设计观,以及系统化设计思维的培养模式,为全球设计教育提供了宝贵的经验与启示。

2.3 现代设计教育的趋势

2.3.1 跨学科融合

跨学科融合是现代教育的一大显著趋势。在过去，教育往往按照学科进行严格划分，学生所学的知识和技能也被局限在某一特定领域内。这种传统的教育模式导致学生的知识和视野相对狭窄，难以应对复杂多变的社会问题。随着社会的快速发展和知识的不断交叉融合，这种传统的教育模式已经无法满足现代社会的需求。

跨学科融合的教育模式鼓励学生跨越学科的界限，将不同领域的知识和技能进行有机结合。这种模式不仅有助于培养学生的综合素养和创新能力，还能帮助他们在复杂多变的社会环境中找到创新的突破口。例如，在设计领域，学生不仅需要掌握设计的基本原理和技能，还需要了解市场营销、心理学、计算机科学等相关学科的知识。这样的跨学科融合使得学生能够设计出更具前瞻性和实用性的作品，更好地满足市场需求和社会期望。

跨学科融合的教育模式还强调实践和创新。通过跨学科的项目合作和实践活动，学生可以将所学知识应用于实际问题的解决中，培养团队协作和创新能力。这种教育模式有助于打破传统学科之间的壁垒，促进知识的交叉融合和创新应用。

2.3.2 国际化视野

在全球化的大背景下，国际化视野成为现代教育不可或缺的一部分。随着国际交流的日益频繁和跨国合作的不断深入，具备国际化视野的人才已经成为各国竞相争夺的宝贵资源。国际化视野的教育强调培养学生的国际意识和跨文化交流能力。它鼓励学生关注全球的动态和趋势，了解不同国家和地区的文化、历史和社会背景。通过与国际知名机构、院校的合作与交流，学生可以接触到更广泛的知识体系和技术方法，拓宽自己的视野和思路。

2.3.3 可持续发展的教育

面对日益严峻的环境问题和社会挑战，可持续发展已经成为现代教育的重要方向。可持续发展的教育强调在培养学生知识和技能的同时，鼓励学生关注环境、经济和社会三方面的可持续性，注重培养他们的环保意识和社会责任感。例如，在设计课程中，学生被要求考虑设计对环境的影响，并寻求降低负面影响的方法。

同时，可持续发展的教育还强调培养学生的创新能力和社会责任感。创新是推动可持续发展的关键动力，而学生作为未来的设计师和创造者，需要具备创新的思维和能力来应对环境和社会挑战。此外，社会责任感也是可持续发展教育中不可或缺的一部分。学生需要了解社会问题和挑战，并承担起为社会做出积极贡献的责任。

> **课后思考题**
> 1. 简述包豪斯艺术设计学院的设计理念与影响。
> 2. 简述乌尔姆学院的设计理念与影响。
> 3. 分析现代设计教育的趋势，以及其如何影响设计教育的内容和方法。

第 3 章

设计伦理与社会责任

3.1 设计伦理的概念与原则

3.1.1 设计伦理的概念

设计伦理的研究建立在伦理学基础之上,它将伦理观念与人类造物活动相联系,通过对人的意识引导作用于设计活动。设计伦理学是通过人和社会的伦理意识,运用一定的设计手段,实现人类社会可持续发展的一门学科。设计伦理以道德关系为基础,对物质基础与伦理观念的矛盾展开研究活动。

3.1.2 设计伦理的发展现状

设计伦理的发展历程如表 3-1 所示。

表 3-1 设计伦理的发展历程

时间	事件
1964 年	英国设计师肯·加兰德起草了《首要事情首要宣言》(*First Things First Manifesto*),简称 FTFM。它是设计伦理学领域最重要的文献之一。加兰德号召设计师回归设计的人文主义精神当中,以此来对抗一个商业氛围浓烈的时代

续表

时　间	事　件
1971 年	维克多·帕帕奈克出版的《为真实的世界设计》，被普遍认为自此设计伦理的概念正式确立。该书反映出 20 世纪 70 年代对于资本主义设计问题的伦理和环境思考。帕帕奈克指出设计师除了为商业社会中的消费设计，也应该担负起对于社会和生态改变的责任
1971 年	德国沃尔夫冈·豪格在《商品美学批判：资本主义社会的外观、性和广告》中对于充斥在商品社会当中的广告、商品产生的不良社会效应展开了尖锐批判
1977 年	德裔美籍哲学家汉斯·约纳斯提出责任伦理，指出人类必须对自然和未来人类的生存负责，因此人类的行为必须考虑到其行为的后果
1983 年、1995 年	帕帕奈克分别出版《为人的尺度设计》《绿色律令》，对设计与伦理之间的关系进行多重讨论。帕帕奈克致力于把设计作为一种人道主义的实践，而不是企业牟取暴利的工具，其思想明确了设计伦理在促使设计符合最广大人群的利益和生态保护上的积极作用

国内设计伦理问题的思考在最近二十年来也得到了长足的发展。在此过程中，一些专业杂志为设计伦理的讨论搭建了话语平台，一些重要的学术讨论、学术会议先后举办。例如，2003 年《美术观察》第 6 期，就以"设计伦理：从人机适合到人际和谐"为专题，在《观察家》栏目对这一问题做最初的讨论。

2007 年 11 月，《装饰》杂志和浙江工商大学艺术设计学院在杭州合作举办了以"高等院校艺术设计类专业的设计伦理教育问题"为主题的论坛，并发表了一份呼吁设计伦理的《杭州宣言——关于设计伦理反思的倡议》。来自全国多所院校的设计师和专家学者在宣言上签字，他们倡导中国设计师要坚持正确的设计职业伦理，抵制唯利是图的行业价值观，号召大家为中国设计的美好未来而努力。这份设计宣言对中国设计界产生了广泛的影响，使得越来越多的专家学者关注到设计伦理问题，进而共同探讨设计与人和社会的关系、设计与生态环境、设计师与消费社会、企业中的设计师责任等问题。

设计伦理的思想也被应用到大型设计实践中，如 2022 年杭州亚运会秉持"绿色、智能、节俭、文明"的办会理念，场馆建设大量采用绿色建筑技术和材料，同时注重智能化建设，彰显人性化的文明理念，将设计伦理议题和城市的可持续发展议题结合到一起，从而推动了设计伦理学和设计实践的结合。

3.1.3　设计伦理的原则

帕帕奈克在《为真实的需求而设计》中明确突出了设计伦理的三个主要原则，如图 3-1 所示。

设计伦理的发展是一个不断进化的过程，它涉及对设计实践的道德和社会责任的深入探讨。如今，设计伦理扩展到了更广泛的领域，包括但不限于社会公正、文化敏感性、用户隐私和数字伦理等。

随着时间的推移，学者和设计工作者们在帕帕奈克的理论基础上进行了进一步的补充和细化，如表 3-2 所示。

```
                    ┌─────────────────────────┐
                    │   《为真实的需求而设计》   │
                    └─────────────────────────┘

    ┌─────────────────────────────────────────┐
    │ 设计应该为广大人民服务，而不是为少数富裕国 │
    │ 家服务。在这里，他特别强调设计应该为第三世 │
    │ 界的人民服务                             │
    └─────────────────────────────────────────┘

    ┌─────────────────────────────────────────┐
    │ 设计不但应为健康人群服务，同时还必须考虑为残 │
    │ 疾人服务                                 │
    └─────────────────────────────────────────┘

    ┌─────────────────────────────────────────┐
    │ 设计应该认真考虑地球资源有限的问题，为保护 │
    │ 我们居住的地球的有限资源服务              │
    └─────────────────────────────────────────┘
```

图 3-1　设计伦理的三个主要原则（帕帕奈克）

表 3-2　设计伦理的范畴

机　　构	环境保护	文化尊重	公共安全	技术伦理	用户利益
国际设计委员会	√	√	√	√	
国际工业设计协会	√	√			√
国际景观设计协会	√	√			√
美国广告协会			√		√

虽然不同协会在职业道德准则中都提及了设计师的职业道德，如为客户提供优质服务、拒绝同行恶意竞争，但帕帕奈克明确指出设计师的职业道德并不属于设计伦理范畴，设计师的职业道德是设计师作为专业人士应遵守的行为准则，而设计伦理则更广泛地涉及设计决策对社会、环境和用户的影响。

3.2　设计师的责任

设计师的责任是指设计师在进行设计实践中应考虑的道德责任。史蒂芬·海勒在《论设计的责任》一书中提出："设计师在构建生命体进程中自有其社会责任，应自觉担负起社会建设和人类进步的使命。"

帕帕奈克也明确地谈到了设计师的责任问题。他指出，"设计师必须意识到他的社会和道德责任。通过设计，人类可以塑造产品、环境，甚至是人类本身"。因此，"设计师必须像明晰过去那样预见他的行为对未来所产生的后果"。设计师的自身道德应该作为展开设计实践的基点，以达到如图 3-2 所示的目标。

图 3-2　设计师设计的目标

3.2.1 设计师的社会责任

设计师应以良知和社会责任感关怀现实,服务社会中更多的人。这不仅仅是为了设计自身健康的发展,更重要的是关系到社会的公平与平等,也关系到社会的稳定发展。设计师的社会责任要求设计以解决社会性需求为目标,关注弱势群体,保证产品使用的安全性与舒适性,关注人类社会的可持续发展。

1. 保证使用安全性

人身安全作为人权的重要内容,是设计师伦理责任的应有之义。安全设计是指"在设计、开发时采取措施,以使所设计出的产品自身的设计能提供足够的安全,不需要通过额外的设计来增加产品的安全性能"。

如图 3-3 所示,1959 年,瑞典沃尔沃汽车公司工程师尼尔斯·博林发明了汽车三点式安全带,主要用于保护前排司机和副驾驶座乘员的安全。随后,沃尔沃公司先后推出了后排安全带、紧缩式安全带、所有座位的三点预紧式安全带,这项技术也普及全世界。据统计,作为最有效的汽车安全技术,系安全带的乘客在交通事故中免受伤害的概率提高了50%。这也展现了设计师可以通过设计来提高产品的可靠性与用户的安全感。

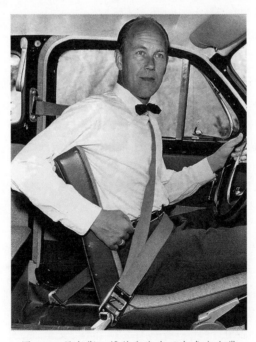

图 3-3 尼尔斯·博林和汽车三点式安全带

当设计师为跟随市场快速更新迭代,一味追寻产品的形式变化,而忽视在产品的质量和安全设计上下功夫,产品就会出现危及人身安全的情况。如宜家的马尔姆(MALM)系列抽屉柜因设计上的缺陷,导致了儿童受伤甚至死亡的情况,引起了全球范围内的关注,宜家因此在全球多个市场进行了召回。

2. 提高用户舒适性

提高生活质量,优化生活方式,追求使用的舒适性,实属设计的根本追求。帕帕奈克指出,设计师必须认真地关注"真实的世界"和人们"真实的需求"。需求来自于人,而不是来自设计师的脑袋或公司的决策制定者。当错误的问题被设置后,错误的解决方式就会出现。这些解决方式常常是非人性化、无意义且非常机械的。设计的出发点和归宿是以促进人的全面发展为导向,不断满足人们日益增长的物质的和精神的需要。在"以人为本"的设计理念下,设计师不仅要关注产品的功能性,也要关注如何满足用户物理的或情感的各项需求,提升用户体验,以创造更加人性化、舒适化的生活与工作环境。

芬兰设计师约里奥·库卡波罗运用人机工学的原理,深入研究了人体尺度,设计出费西奥椅,如图3-4所示。费西奥椅的设计灵感来源于人体构造和人体美感,外形根据人体的生理形状和尺寸设计,被称作"全世界第一把完全根据人体形态设计的办公室座椅"。这把椅子能够通过调整座位的高度和头枕的位置,适应身高在150~190cm的使用者,让他们都能获得合理健康的坐姿。

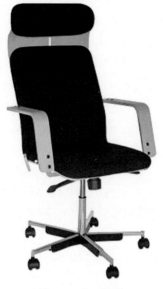

图 3-4 费西奥椅

3. 保障少数群体利益

设计师要考虑到设计的正义性。公正并不意味着绝对平等,而是正义的平等。因此,这里所关注的多数不仅要关注数量意义上的多数,而且要关注由于不同社会历史和自然方面的偶然因素所造成的种种影响,应该关注发展中国家民众的基本生存需求,关注老年人、残疾人等弱势群体,强调设计的社会责任性,开展以解决社会性需求为目的的设计实践探索。

随着老年群体、残障群体人数的增多,社会需给予这些特殊群体更多关怀,帮助他们更便利地生活。这要求设计师要更多采用无障碍设计、通用设计与包容性设计等方法保障少数群体的利益。

在为少数群体进行设计时,设计师首先需要了解残障用户的生理、心理与行为特征,使用各种方法获取用户真实需求。在为特殊群体设计时,设计师需要考虑视觉、触觉、听觉、行为和认知等不同方面的需求。例如,视觉无障碍设计要求通过增加其他感知提示,强化视觉对比等方法为用户提供帮助。听觉无障碍设计则要求提供文字替代方案,以方便听障用户理解内容。老年人产品的设计一般具有易操作性、安全性、明显的符号指示性和稳重成熟等风格特点。如微信推出了"关怀模式",该模式下字体变大、色彩对比度增强、按钮尺寸增大,以适应老年用户和视力障碍用户的需求。

韩国Dot公司于2015年专为视障人士设计了一款智能手表。如图3-5所示,Dot智能手表搭载了盲文显示系统,最多能在屏幕上同时显示4个盲文词汇。而文字显示的速度可以根据用户需要,进行个性化定制,以更好地被用户所掌控。

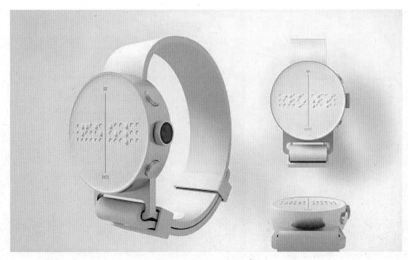

图 3-5　Dot 智能手表

3.2.2　设计师的文化责任

1. 尊重多样文化

在全球化的经济背景下,由于科技的进步、通信的发展,各民族之间的隔离因素减少,不同文化特质的差异性渐渐被忽略,设计也因此日渐失去了丰富性。在文化大融合的时代中,文化趋同使原本多样的文化样态不断呈现萎缩态势。

在全球化过程中,维护和尊重文化的多样性不仅是对各民族自身文化特征的肯定,还是推动世界和平与发展的重要基石。文化多样性从根本上体现了人类文化的丰富性和独特性。在这个具备多元文化的全球舞台上,每个国家和民族都应展示其独特的文化魅力。对此,设计师应对其他文化持开放和尊重的态度,尊重文化多样性,包容不同地域文化,实现设计与文化的和谐共处、共同繁荣。

2. 坚定文化自信

在全球化的背景下,设计不仅要面对多元文化的交流和融合,还要面对本土文化的传承与发展问题。设计师需要在保持文化多样性的同时,坚定文化自信。中国设计文化的健全繁荣需要颂扬民族文化,彰显民族气韵,体现民族特色,并用设计来提升消费者的艺术审美和文化感知力。设计师在设计中应结合中国文化背景,将本土民族文化与用户生活方式有机融合,打造具有本土文化特征的产品,形成有助于中华文化传承的设计系统。

如 2024 年 8 月 20 日正式发售的动作角色扮演游戏《黑神话:悟空》(见图 3-6),就取材于中国古典小说《西游记》,讲述取经之后孙悟空因放弃佛位引发天庭对其再次征伐的故事。该游戏上线首日全平台累计销量超 450 万份,总销售额超过 15 亿元。它不仅涉及对传统元素的现代诠释,还包括了对传统故事的现代转化和对中华文化内涵的深度挖掘。这不仅为传统文化的传承和发展提供了新的可能性,也为现代设计提供了丰富的资源和灵感,使得传统神话故事得以在现代社会中焕发新的活力,同时增强人们对传统文化价值的认识和尊重。

图 3-6 《黑神话：悟空》

3. 实现文化先觉

文化是一个民族、国家的灵魂，是历史的传承、价值的赓续创新和精神的兴盛。王凯宏教授在《设计理念与文化自信》一文中提出，文化的发展存在三个阶段，呈现出"无意识自发阶段—有意识融合阶段—有意识拓展阶段"的发展过程。这三个过程分别对应着文化的非自觉、文化的自觉和文化的先觉（见图 3-7）。

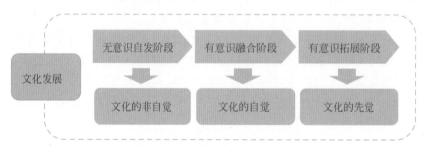

图 3-7　文化发展的三个阶段

作为文化生产者的设计师，仅停留在文化自觉的层面是远远不够的。因为设计与日常生活关系密切，设计产品中所体现出的设计理念会持久地、潜移默化地影响大众的认知和文化取向，这一认知和取向将直接影响大众文化自信的程度，这也决定了设计师不但需要文化自觉，更需要文化先觉。"文化先觉是指知识分子要自觉地站在时代的前沿，关切整个文化的现状、问题与走向，敏锐地觉察到社会进程中显露出来的富于积极和进步意义的文化潮头，或是负面倾向。当然，不只是发现它、提出它、判定它，还要推动它和纠正它，主动而积极地引领文化走向。"只有做到文化先觉，并以文化先觉影响设计理念，才能树立设计理念领域的文化自信，进而影响大众文化自信和文化自觉。这是每一名有担当、有文化使命感的设计师所应肩负的文化责任。

设计不但应该满足人们的物质和精神需求，同时也肩负着引领提升大众文化自觉的责任。大众的文化水平和审美水平不是与生俱来的，是后天教育、环境和经历等多方面因素

综合作用的结果。设计师要将自信的设计理念融入产品设计之中,通过设计产品这一与人们日常生活联系较为密切的文化载体,促进大众的文化自觉。

3.2.3　设计师的科技责任

1. 重视算法伦理

AIGC(artificial intelligence generated content,人工智能生成内容)作为生产新范式,预示着文化生产力和文化生活方式的巨大变革。这种变革不仅体现在文化生产效率提升上,更对人类作为创意主体的定位、文化消费模式、社会文化结构等方面产生深远影响,从而共同勾勒出一个由智能技术驱动的世界。在此情况下,人工智能科技伦理也成为贯穿人工智能技术创新发展始终的重要命题。

面对AIGC诱发的技术伦理危机,设计师要坚持对自己负责的原则,提升防范AIGC可能诱发的技术伦理危机的能力,实现设计与智能技术合作的可持续性。

首先,设计师需要通过形成伦理道德与责任共识,减少不同利益主体间的冲突,建立包括文化数据信息共享、多元文化主体沟通协商在内的高效善治机制,促进AIGC文化开放创新与创新边界的平衡。其次,面向未来共创共建共享共治的人工智能文化科技伦理命题,基于人本原则和价值对齐,需要预见性和预警性防范、规避人工智能文化科技伦理异化风险,实现AIGC时代人工智能文化科技伦理的精准善治,推动人工智能技术赋能人类数字文明可持续演进发展。此外,过度的智能化是否会引起人的异化与依赖,过于繁杂的智能信息是否会成为人的负担,技术的安全隐患是否会造成生活的安全问题等困境同样是当今设计师应考虑的问题。

2. 构建人机共融

智能技术不仅影响着信息环境,也影响着人机关系。人机融合是智能技术的重要特征。它不仅指人类使用智能技术,更强调人与智能技术、智能机器的双向驯化过程(见图3-8)。人类在使用智能技术的过程中,不仅改变着技术的应用方式,也被技术所改变。技术不再是单纯的工具,而是与人类共同进化的伙伴。

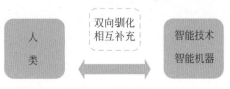

图3-8　人机协同

人机共融强调人类与机器之间的密切合作和相互补充,以增强能力、提高效率。人机融合不断推动设计领域的创新和发展,使设计师能够超越传统的工作方式,探索更多的可能性。通过人机协同工作,不仅可以提升设计质量,还能够创造出更加人性化、智能化的设计成果。但机器的效率建立在广泛的数据基础上,而其中一些数据与个体的隐私相关。从机器的效率出发,需要收集与利用更多的个人隐私数据;而从人文关怀的角度,需要更好地保护个人的隐私。如果技术的应用方向发生了根本偏差,则随着技术效率提高,它带来的风险和危害也就越大。因此,要始终把握好技术的发展方向,时时将技术置于人文精神的坐标上进行审视与反思,始终保持"对人类生存的意义和价值的关怀"。

设计作为科学技术的实践者,起着推波助澜的作用。在科技不断发展的洪流中,如何

把握设计的"度",正是关键所在。面对智能技术的兴起与变革,作为设计师,在正确利用科技作为工具时,也要不断思考智能技术背景下的设计伦理问题。

3.3 案例分析:华为 TECH4ALL 项目

从 2019 年起,华为提出面向"数字包容"的 TECH4ALL 倡议和行动,围绕教育、环境、健康和发展四个维度在全球范围内开展活动。TECH4ALL 围绕华为在技术、应用和技能的关键能力,助力实现联合国提出的可持续发展目标(SDGs),不让任何一个人在数字世界中掉队。该倡议旨在通过技术创新,与合作伙伴共同努力,建设一个更加平等和可持续的数字世界。TECH4ALL 关注的重点领域包括提供公平优质教育、保护脆弱环境、促进健康福祉和推进均衡发展,旨在为不同群体,如偏远地区居民、在校师生、待业青年、妇女、老年人、残障人士等带来积极影响。

在教育方面,TECH4ALL 通过项目如 DigiSchool、DigiTruck 和 SmartBus 等,利用技术创造更具包容性和可持续性的数字世界,提供更包容和公平的优质教育,为尽可能多的人提供学习机会,促进终身教育,如表 3-3 和图 3-9 所示。

表 3-3 华为 TECH4ALL 的教育项目

项目	内容	作用
DigiSchool	为欠发达地区的学校提供快速、可靠和稳定的互联网连接,同时为学校提供设备、数字内容和教师培训等服务	让当地孩子有机会享受公平优质的教育,提高了教育的连续性、公平性和优质性,促进当地教学的发展
DigiTruck	面向老年人与失业年轻人提供使用技术和移动应用程序培训	使老年人与失业年轻人能够获得数字服务,提高他们的生活质量
SmartBus	培养儿童和青少年对互联网安全认知以及正确使用数字工具的方法	为儿童和青少年提供安全上网所需的知识,让他们能够辨别信息真假,识别网络霸凌,避免隐私泄露

图 3-9 TECH4ALL 教育项目

在环境保护方面,华为在全球各地部署了实时监测方案,能够准确识别濒危动物,以提高生物多样性保护效率。白头叶猴是中国特有且极其珍稀的灵长类动物,目前我国只剩下

1400多只白头叶猴,属于国家一级重点保护野生动物,并被列入世界自然保护联盟(IUCN)濒危物种红色名录。

2024年,华为TECH4ALL团队在广西崇左启动了智能监控项目,利用现有的摄像头采集数据(见图3-10),并通过有线和5G网络将这些数据传输到云端。中国—东盟人工智能计算中心自主研发的AI算法模型,对采集到的视频进行数据标注,实时识别和标记,将推理结果展示在监控平台上。同时,通过智能数据分析,为园区管理部门提供行为洞察,园区管理部门可在此基础上制定保护措施。

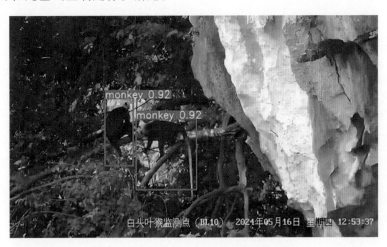

图3-10　白头叶猴智能监测平台实时画面

截至2024年5月底,系统已探测到白头叶猴超过1.52万次,单个观测点最多见踪38次。保护白头叶猴不仅仅是保护一个物种,也是为了保护整个生态系统。该项目标志着中国在保护生物多样性上迈出了重要一步,自然保护区和华为共同努力,利用技术寻找新的、有效的方法保护白头叶猴。

> **课后思考题**
> 1. 简要回答设计伦理的主要研究内容。
> 2. 谈谈你对设计需要"保障少数群体利益"的看法和理解。
> 3. 思考并回答设计师的科技责任包含了哪些方面的内容。

第 4 章

设计与可持续发展理念

4.1 可持续设计的演进

4.1.1 绿色设计的兴起

随着经济的发展与对环境保护观念的淡薄,20世纪末期,环境污染事件急剧增加,引发了科学界和社会媒体对"低环境影响"(low environment impact)材料与资源的讨论。绿色设计的理念最初旨在通过技术手段降低工业界的资源消耗和毒性物质排放,将环境问题纳入设计的基本思考要素之中。随着公众对生态灾难与环境问题意识的提升,以及以绿色政治为诉求的国际政党在欧洲政治地位的凸显,绿色设计逐渐成为"因关注环境而进行的设计"的代名词。绿色设计的核心理念遵循 4R 原则(见图 4-1),即 reduce(减量)、reuse(重复利用)、recycle(回收循环)、regeneration(再生)。

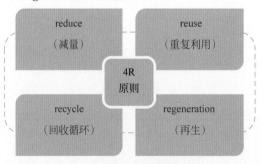

图 4-1　绿色设计的 4R 原则

这些原则的实施旨在通过减少资源消耗、延长产品的使用寿命，以及促进废弃物的回收利用以有效减轻环境的负担。

然而，这一阶段主要停留在"末端参与"阶段，即在意识到环境和生态问题后采取缓和补救措施，专注于改进现有产品或开发全新产品，这在本质上只是一种"治标"行为。例如，通过净化技术减少废弃物排放，或采用回收技术处理废弃产品，这种做法虽能够减轻环境的负担，但无法从根本上解决资源过度消耗和环境破坏的问题。因此，需要在设计中融入更全面的可持续性原则。

4.1.2 生态设计的出现

为了克服过程后干预的局限性，"生态设计"(eco-design)阶段应运而生，如图 4-2 所示。这一阶段的设计不仅关注产品的最终结果，还更全面地思考了产品设计、生产、销售、使用、废弃及处置等产品生命周期(product life cycle, PLC)的完整过程中可能产生的环境问题。例如，生态设计涵盖了生产过程中的能源消耗，对水源、空气和土壤的污染排放，在噪声、振动、放射和电磁场等领域产生的污染，以及废弃物质的产生和处理等一系列问题。生态设计的引入，标志着设计界开始从更宏观、更系统的视角考虑产品的环境影响。

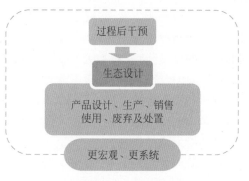

图 4-2 生态设计

同时，"生命周期评估"(life cycle assessment, LCA)成为推行生态设计的重要手段和方法论(见图 4-3)。其运用系统的方法和量化的指标，全面地指导和规范设计行为与过程，确保在设计阶段就充分考虑到产品的环境影响。通过生命周期评估，设计师可以更加精准地识别出产品生命周期中资源消耗和废弃物产生的主要环节，从而有针对性地提出减量化、再利用和再循环的设计方案。此外，能效提升也是生态设计中不可忽视的重要方面。通过优化产品设计，提高能源使用效率，降低能耗，不仅可以减少产品的运行成本，还能显著降低其对环境的影响。但生态设计也存在一定的局限性，如全流程分析依赖于先进的设计理念和技术手段，而这些技术的研发和应用可能面临一定的技术难度和不确定性。

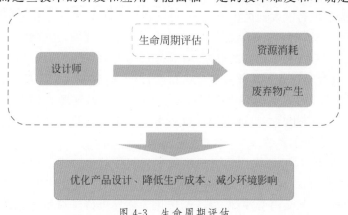

图 4-3 生命周期评估

4.1.3 产品服务系统设计的超越

20世纪90年代末,人们对可持续性的理解不断深入,逐渐意识到商业模式与消费模式变革的重要性与急迫性。然而,早期绿色设计与生态设计在实践中遭遇了多重障碍,如传统企业往往缺乏设计与制造环境友好型产品的动力。设计师和学者逐渐认识到,单纯产品层面的设计不足以解决环境问题,其成果还可能被不断增长的产品消费量所抵消,于是转向对彻底改变传统商业模式,实现更多非物质化创新的思考。

于是,产品服务系统(product-service system,PSS)设计理念应运而生。它强调整合产品与服务,旨在满足人们需求的同时减少环境影响。PSS设计理念不仅关注产品的设计和制造过程,还注重产品在使用和废弃阶段的环境影响,旨在通过提供更加智能、高效和可持续的产品服务解决方案,实现经济、社会和环境的协调发展,如图4-4所示。

传统制造业也逐渐意识到产品与服务相结合可以获得更高利润,开始将服务视为实现利润增长的新途径,从根本上改变产品与服务相割离的局面。同时,消费理念也发生了深刻的变革,从传统的消费理念逐渐导向"使用而不拥有"的共享经济理念。其成为产品服务系统设计的重要策略与核心原则。可持续的产品服务系统设计致力于整合商业环境中的诸多因素,密切关注不同利益相关者的互动方式,旨在创造出新型的商业模式与消费模式,推动可持续发展的实现。

这一阶段超越了只对"物化产品"的关注,进入了"系统设计"的领域。设计师们开始从设计器具转变到设计"解决方案"。这些解决方案可能包括物质化的产品,也可能包括非物质化的服务。这里的重点不是超越单个产品,而是促成产品和服务的集成组合。产品服务系统设计的引入,标志着设计界开始将处在宏观商业环境中与设计相关的诸多因素进行整合,并创造出新型的"商业模式",实现经济、生物和人类系统的统一。

4.1.4 可持续设计的深化

进入21世纪后,随着可持续设计理念逐渐丰富,发展中国家和底层人民的需求开始得到关注。"为金字塔底层人民的设计"在这一阶段成为重要内容,其旨在反思设计过度刺激消费、仅服务于权贵阶层的现状。同时,设计民主化也成为热点话题。指向"社会公平与和谐"的设计被认为是可持续发展的重要内容,社会创新与可持续设计成为研究热点。

在这一阶段,设计领域的关注点不局限于环境和生态问题,还广泛涵盖了本土文化的可持续发展,对文化及物种多样性的尊重,对弱势群体的深切关注,以及积极提倡可持续的消费模式等一系列社会议题。在此阶段,"可持续设计"的系统观念经历了进一步的深化和完善,设计的视野开始拓展至全球化浪潮冲击下的社会和谐问题,以及大众精神层面和情感世界的深层次需求。此时的设计更加注重探索从根本上满足社会需求的变革之道,以期平稳过渡至新的社会技术系统。

在这一演变进程中,可持续性的实现机制不仅仅依赖于技术层面的不断进步,还有价值观层面的深刻转变和积极干预。设计的功能和角色发生了显著变化,其不仅继续作为连接生产和消费的桥梁,刺激消费冲动,更逐渐转化为倡导可持续消费理念的重要手段,在推

(a) 插入废纸　　(b) 混合堆肥　　(c) 回归自然

图 4-4　Toggle 次世代可持续垃圾桶设计

动社会和谐与公平方面发挥日益重要的作用。通过设计可以有效地引导人们逐步走向更加可持续的生活方式,这无疑成为实现可持续发展目标的重要途径。

4.1.5 可持续设计的趋势与展望

1. 深化理解可持续设计的本质

在可持续发展的理念下,深化理解可持续设计的本质十分重要(见图4-5)。当前,部分产品或设计项目仅仅为了迎合市场对"可持续"概念的需求,而采取形式化的设计方式。这类设计往往未能深入挖掘产品的本质特性与市场需求,仅通过外在的环保标志或包装改进标榜其可持续性,实则忽略了产品核心材料、生产过程及使用寿命等关键环节的环保考量。此现象的本质根源在于设计师、制造商及消费者对可持续设计理念缺乏深入且系统的理解。

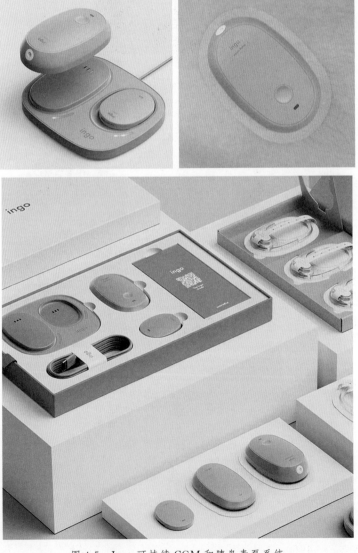

图4-5 Ingo可持续CGM和胰岛素泵系统

具体而言,设计师在设计过程中可能陷入误区,如过分强调设计的视觉表现效果或外在形式,而未能将可持续性原则贯穿于产品设计的全生命周期之中。这种表面化的"可持续"设计不仅会误导消费者的判断,致使其基于错误信息做出购买决策,进而导致不必要的资源浪费与环境污染。再者,片面追求形式上的"可持续"而忽视实际需求的设计,容易让消费者对可持续设计产生误解,认为其只是商业噱头而非真正解决问题的方案。这将严重阻碍可持续设计理念的普及和推广。

因此,加强可持续设计理论的研究与普及,为设计师、制造商及消费者提供科学、系统的理论指导与实践路径,是十分必要的。

2. 技术创新与材料革新

随着科技的飞速发展和环保意识的日益增强,未来的可持续设计将更加注重高效、环保和智能化的发展路径。消费者环保意识的觉醒,直接促进了市场对环保产品的迫切需求。在此背景下,可降解材料的研究与应用迎来了前所未有的发展机遇。未来,随着研究的深入,可降解材料将更加注重性能与降解速度的完美平衡,以及在不同应用场景下的广泛适应性,以满足市场的多元化需求。

与此同时,生物基材料作为可持续材料的另一重要分支,正以其可再生、可降解的独特优势,逐步成为代替传统石油基材料的理想选择(见图4-6、图4-7)。此外,碳捕捉与利用技术的出现,为应对全球气候变化提供了新的思路和解决方案。通过将工业生产过程中产生的二氧化碳进行高效捕捉、安全储存和创造性利用,有望将这一温室气体转化为有价值的化学品或建筑材料,从而实现碳的循环利用和经济的绿色转型。

图4-6 生物基材料——椰子

在这场绿色革命中,技术创新也至关重要。AI辅助设计系统能够高效响应用户需求和市场趋势,快速生成多样化的设计方案,通过先进的算法优化,确保设计在环保性和经济性之间达到最佳平衡。同时,大数据与物联网技术成为生产流程优化和产品全生命周期管理

图 4-7 天然橘皮渣与生物基材料 PHA(聚羟基脂肪酸酯)相结合

的重要工具。它们能够精确收集并分析生产数据,实现资源的最大化利用;实时追踪产品的使用情况,为后续的回收、再利用和维修提供有力支持。

3. 为真实的需求而设计

在可持续设计领域,一个核心且至关重要的原则是"为真实的需求而设计"。这一原则深刻地重塑了设计思维,它要求设计活动必须紧密围绕用户的实际需求而展开,同时兼顾对环保与社会责任的考量。这不仅推动了设计理念的革新,也为可持续设计的实践指明了清晰的路径与方向。在实践中,若设计未能紧密围绕用户的实际需求,有可能导致一系列负面影响的产生。

4. 跨界合作与生态系统构建

在可持续设计中,单一领域的知识和技能往往难以应对所有的挑战与难题,因而可持续设计更强调跨界的合作。跨界合作能融合不同领域的知识、技术和思维方式,为设计师提供全新的视角和灵感来源,实现每个领域独特优势的互补。

设计师能够借助多领域专家的智慧和经验,共同解决设计过程中遇到的问题。通过与其他领域专家的交流,设计师可以接触到此前未曾涉及领域的知识,打破固有的思维框架,激发出更多的创意和想法。这种合作方式有助于提升设计师解决复杂问题的能力,推动项目的顺利实施。例如,在可持续的设计的实践中,确保生态系统健康与可持续极为关键,关乎自然平衡与人类福祉。设计师需深入理解生物多样性保护与生态系统服务功能的内容,认识到保护生物多样性对维持生态平衡的重要性。在设计中,设计师应选用环保材料、规划生态廊道、布局生态友好空间,减少对生物多样性的威胁。同时,设计师需考虑保留并提升生态系统的服务功能,如气候调节、水源涵养等。因此,设计师应与生态学家、环保专家合作,进行跨学科交流,更全面地理解生态系统及其功能,做出科学合理的决策,推动可持续设计理念普及。

另外，消费者是可持续设计中不可忽视的重要角色。通过教育与媒体宣传，提升公众对可持续设计的认知，鼓励消费者选择环保产品、支持绿色消费，是推动可持续设计发展的关键之一。鼓励公众参与可持续设计的讨论与实践，有助于形成全社会共同关注和支持可持续设计的良好氛围。

为了实现可持续设计的长远目标，必须将其与循环经济、绿色供应链相结合，构成新的设计生态系统。循环经济理念强调资源的最大化利用和废弃物的最小化排放，通过优化设计、生产、消费与回收等环节，形成闭环的可持续发展模式。建立绿色供应链体系，确保从原材料采购到生产制造、物流运输等各个环节都符合环保要求，减少能耗与排放，提高资源利用效率。这种生态系统的构建，有助于实现经济与环境的双赢，推动设计领域向更加绿色、可持续的方向发展。

4.2 设计与生态环保理念

4.2.1 生态环保理念与设计的融合

生态环保理念作为可持续发展的基石，对于实现经济的长期稳定增长和社会的和谐进步具有至关重要的作用。不仅是对环境保护的简单呼吁，生态环保理念更是一种深刻的核心价值观，体现了对人与自然和谐共生的不懈追求，以及对可持续发展未来的全面思考和积极追求。

在现代社会，设计作为连接人与物、人与环境的桥梁，其重要性和影响力日益显著。将生态环保理念与设计相融合，不仅是时代发展的必然趋势，也是应对当前环境挑战的重要途径。设计的本质不仅仅在于创造美观、实用的产品，更在于塑造人类的生活方式以及与环境的互动模式。

若设计与生态环保理念未能有效融合，将会引发一系列严重的负面影响。首先，在设计生产阶段，不合理的材料选择可能导致大量废弃物和污染物的产生，如工业废水、废气、固体废弃物等。这些废弃物往往含有有毒有害物质，会直接对环境造成长期损害，破坏生态平衡，影响生物多样性。其次，在产品使用过程中，能源消耗过大的产品会加剧能源危机。同时，这些产品还可能排放大量的温室气体和其他污染物，如二氧化碳、甲烷、氮氧化物等，进一步恶化环境质量，加剧全球气候变暖。最后，在产品的废弃处理阶段，由于缺乏有效的回收再利用机制，许多被设计为不可回收或难以回收的产品被随意丢弃或填埋，会导致资源浪费和环境污染问题愈发严重。这些问题不仅会影响当前的生活质量，破坏人们的生存环境，更对子孙后代的生存环境构成严重威胁，阻碍社会的可持续发展。

反之，通过优化材料选择，采用清洁能源和节能技术，融合生态环保理念，设计能够在满足功能需求的同时，减少对自然资源的依赖和对环境的负面影响。生态环保与设计的融合推广和应用还能够有效提升公众的环保意识和参与度，推动整个社会形成绿色、可持续的消费观念和生活方式，进而促进经济、社会和环境的协调发展。

4.2.2 设计中的生态环保策略

1. 无害化设计

无害化设计(design for disposal)是一种在设计过程中充分考虑产品对环境和人体健康影响,考虑其报废、回收和处置的便捷性与环保性的设计理念。其核心目标是通过科学的设计方法和技术手段,实现资源高效利用,有效减少环境污染,并确保产品在全生命周期内对环境和人类健康无害,同时在产品报废后能够得到有效处理和回收。

有害材料的使用对环境和人类健康构成了严重威胁。许多有害材料在生产和使用过程中会释放出挥发性有机化合物(VOCs),如甲醛、苯、甲苯等。它们不仅污染室内空气,还可能通过通风系统进入室外环境,对空气质量造成长期影响。此外,一些材料如石棉,在生产和使用过程中会释放出难以清除的纤维状物质,对空气质量构成威胁。更糟糕的是,这些有害材料在废弃处理过程中如果处理不当,可能会渗入土壤或水体,造成严重的环境污染。例如,含有重金属的涂料和油漆在废弃后,重金属可能通过雨水冲刷进入地下水或地表水,对水体生态系统造成破坏。

因此,无害化设计在生态环保中占据了核心地位。为了实现这一目标,无害化设计在选择材料方面倾向于使用环保材料,特别是可生物降解的替代性材料(见图 4-8)。这些材料能够显著降低产品在生产和使用过程中对环境造成的影响。同时,无害化设计还注重优先选择可再生和可回收的材料。在产品设计中,使用可再生材料如木材、竹子等植物性材料的衍生品,不仅可以减少对有限资源的依赖,还能在其生长过程中吸收大量的二氧化碳,减少温室气体的积累。可回收材料的使用则能够确保产品在废弃后可以进行再加工,以减少垃圾的产生与避免资源的浪费。

除了材料选择外,无害化设计还关注产品的能耗和污染问题。以家电产品为例,部分高端冰箱已经采用了可生物降解或低环境影响的材料。这些材料在废弃后能够被自然界中的微生物分解为无害物质,以此减少对环境的压力。同时,通过引入高效节能的电机和先进的电源管理技术,家电产品能够在维持卓越性能的同时,实现能耗的最小化,减少能源消耗和碳排放。

2. 耐久性设计

欧洲环境署在2015年的报告中将产品"耐久性"定义为:指由于不再能维持其主要功能,不再具有经济上进行维修或更换磨损零件的可行性,以及不再具有进行调整、个性化定制或升级的必要性,而无法继续使用之前,产品的最大潜在使用寿命。通俗来讲,耐久性设计产品就是能用很长时间,并且经过长时间的使用,依然好用。

在提高产品设计的可持续性、耐用性和提高资源利用效率方面,模块化与可拆解设计发挥着至关重要的作用。

模块化设计是一种创新的设计方法,它将产品分解为一系列具有标准接口和尺寸的功能模块。这些模块如同积木,可互换和重组,以满足多样化的功能需求或产品变体。其优势显著,如能够大大缩短设计与生产周期,降低采购成本、物流成本和生产成本,同时提升产品的通用性和灵活性,使其更易适应市场变化和消费者需求。尤为重要的是,在产品废

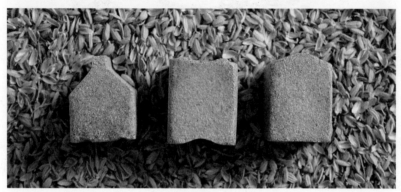

图 4-8 以稻谷壳为原材料的可持续玩具设计

弃阶段,标准化的接口和尺寸使得模块易于拆解和分类回收,提高了回收效率,降低了回收成本。

韩国 Innus Korea 公司的 KI ecobe 环保配装鞋(见图 4-9)便是模块化设计的典范。该鞋通过模块化设计实现了裁缝工序的最小化,其摒弃胶贴,省略粘贴工序,仅通过鞋子部件的组装即可完成。消费者可根据场合、季节、天气或磨损情况更换鞋底、内栊、鞋垫及鞋带

等组件,而无须报废整双鞋子。这种设计既个性化又减少了环境破坏和资源浪费,显著延长了鞋子的使用寿命。

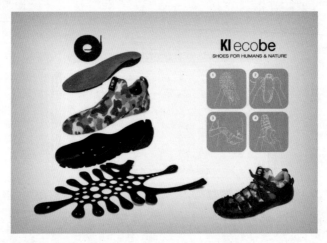

图 4-9　KI ecobe 环保配装鞋

可拆解设计则是一种在产品设计之初就充分考虑拆解性和回收性的设计理念。它要求设计师采用易于拆解的结构和连接方式,以确保产品废弃后能够方便拆解,并使不同材料和部件能够分类回收。这种设计方式减少了拆解过程中产生的废弃物和污染物,降低了对环境的负面影响,延长了产品的使用寿命。此外,可拆解设计还鼓励使用环保材料,进一步提升了产品的可持续性。

NUDE 衣帽架是中国 PIY 团队的首款产品。其设计灵感源自篝火,由六根棍子组装而成(见图 4-10),依靠三组互为榫卯的长短棍单元形成锁式结构(见图 4-11)。产品上多达 13 个有效挂点,承重 80kg;包装是一个直径 10cm 的圆形纸筒,这样的包装便于运输和存储,同时也减少了材料的浪费。NUDE 衣帽架的设计使其易于拆装,无须胶水或金属连接件,一个人即可在无须任何辅助工具的情况下 3 分钟内完成组装,既环保又便捷。

图 4-10　NUDE 衣帽架减重包装设计

图 4-11　NUDE 衣帽架锁式结构设计

3. 减量化设计

减量化设计作为生态设计的核心理念之一,其本质在于通过削减物质与能量的使用,从源头上保护自然环境,以有效减缓自然资源的流失与损耗。这一设计理念在环境艺术设计、产品设计、包装设计、服装设计等多个领域均得到了广泛的应用。

减量化设计蕴含多重深意,具体体现在材料减量化、结构轻量化和功能集成化等多个方面。以雀巢在埃及的举措为例,雀巢通过取消优活瓶装水的塑料瓶盖撕除式条带设计,以及嘉宝婴儿食品的翻盖设计,显著减少了塑料的使用量。前者每年可减少 240t 的塑料使用量,后者则将塑料使用量降低到了原来的十分之一。通过精简产品结构,去除不必要的材料和附件,降低产品的重量和体积,从而有效减少运输、储存与使用过程中的能源消耗和环境污染。

在航空航天、汽车制造等对产品重量有严格要求的领域,减量化设计还涉及结构的轻量化。该领域通常通过采用轻质材料(如铝合金、镁合金、碳纤维等)并优化其结构设计以实现降低产品的整体重量,同时提升其能效和性能的目标。

此外,减量化设计还倡导将多个功能集成到单一产品中,以减少产品的数量和种类。如图 4-12 所示,小猴科技 HOTO 将 24 个不同型号的批头(螺丝刀头)内置于 16.6mm 的笔身之中,重量仅 110g。24 种批头涵盖了十字、一字、内六角、梅花、五星等多种类型,通过磁吸方式固定,既避免了批头的丢失,又保持了整体的小巧性。这种设计不仅降低了资源消耗,还显著提升了产品的使用效率和便利性,满足了绝大多数小型电子设备和家居用品的拆装需求,展现了减量化设计在实际应用中的巨大潜力。

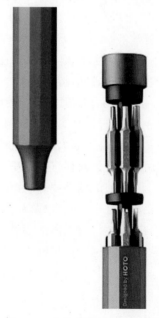

图 4-12　精密螺丝刀内部结构

4. 生命周期评估

产品生命周期是指产品从进入市场到被市场淘汰的全过程。这个概念最早由弗农在 1966 年提出，用于描述工业产品在经济市场中的动态变化过程，其通常包括引入期、成长期、成熟期和衰退期四个阶段。随着市场环境和消费者需求的变化，产品生命周期理论也在不断发展和完善。现代企业和学者对产品生命周期的理解已经超越了传统的四阶段模型，将其扩展到全生命周期管理、多阶段周期划分等，并拓宽至更广泛的管理和创新领域。

优化产品生命周期则是指在这个过程中，通过一系列管理和创新手段，使产品在不同阶段表现得更加高效、环保和可持续。相对无害化设计与减量化设计，生命周期评估侧重于产品全生命周期的管理，以提高资源利用效率、延长产品使用寿命，实现经济、环境和社会的协调发展。

生命周期评价法的生命周期分析主要包括目标与范围确定、清单分析、影响评价、结果解释等流程。在产品设计场景运用时，可以参考以下步骤。

（1）设定目标与范围。明确 LCA 的目的，如识别环境热点、比较不同设计方案的环境性能或满足特定的环保标准；定义研究范围，包括产品的功能单位、系统边界、所需数据类型和质量要求等。

（2）进行清单分析。收集并量化产品生命周期各阶段（原材料提取、生产、运输、使用、废弃和回收等）的输入和输出数据，包括能源消耗、原材料使用、排放物产生、废物生成等。

（3）进行影响评价。将清单分析的数据转化为具体的环境影响类型和指标，如全球变暖潜势、酸化潜势、资源消耗等，接着使用科学的方法和模型来评估这些影响。

（4）结果解释与决策支持。基于 LCA 结果，识别产品生命周期中的环境热点问题，评估不同设计方案的环境性能，选择最优方案，为产品设计改进、材料选择、供应链管理等提供科学依据。

（5）持续改进与优化。在产品设计和开发过程中，不断迭代 LCA，考虑新的设计变更或替代材料，同时持续监测产品在市场上的实际环境影响，并根据反馈进行调整和优化。

LCA 除了有助于减少资源消耗和污染物排放，还可以发现产品生命周期中的成本节约机会，如通过选择更环保的材料、优化生产工艺或减少废物产生来降低生产成本。

例如，在茶饮行业迅猛发展的背景下，清华大学美术学院生态设计研究所筛选了最常使用的几种饮料杯，包括 PET 塑料杯、PP 塑料杯和用于热饮的覆膜纸杯，并对这些杯子在生产过程中的碳排放和水消耗进行了测算，如图 4-13、图 4-14 所示。通过查询生产厂家公开发布的基本信息，以及跟踪垃圾收集和处理环节，他们估算了这些杯子在整个生命周期中的碳排放。研究团队还特别关注了纸杯的生产过程，指出纸杯实际上是个不折不扣的"塑料杯"，虽然看似纸质，但为了防水，内壁通常淋有一层 PE 塑料膜，因此其生命周期中的环境影响需将塑料膜和纸杯进行分开计算。生产一只普通纸杯需要消耗大量的原木、水资源和一系列复杂的工序，包括树木砍伐、造浆、造纸、裁切、粘贴成型等，且超过 10 个环节涉及塑料生产。

研究者通过数据可视化的方法，向公众展示了使用一次性饮料杯的环境代价，倡导随身携带饮料杯以代替一次性杯。在数据测算与可视化的基础上，他们与项目发起单位共同

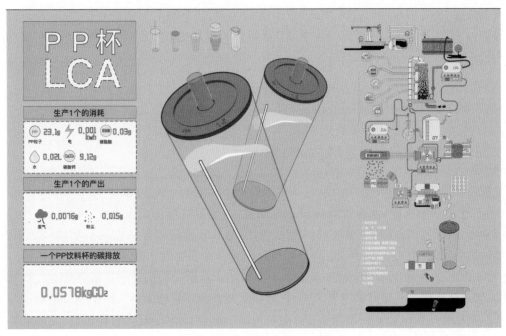

图 4-13　PP 杯的产品生命周期测算

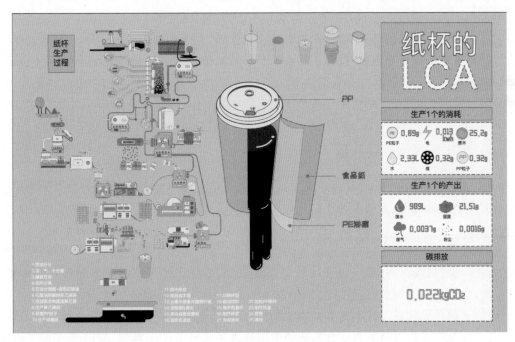

图 4-14　纸杯的产品生命周期测算

设计了快闪活动,旨在向大众传播减塑理念与基本知识,倡导减少一次性饮料杯的使用,引导大众逐步转型至可持续的生活方式。

　　清华大学美术学院生态设计研究所的这一案例,展示了生命周期评估在环保研究与公众教育中的重要作用。通过科学、系统的方法,研究团队不仅为茶饮行业提供了翔实的环

境影响数据,通过创新性的传播方式和公众教育活动,还将提升公众的环保意识和参与度。对设计师而言,通过 LCA,可以全面了解产品在不同阶段的环境影响,从而做出更环保的设计决策。

4.3 设计与资源循环利用理念

4.3.1 资源循环利用理念的出现与发展

资源循环利用一词最早由美国经济学家肯尼斯·鲍尔丁在 20 世纪 60 年代提出。他强调,如果任意开采资源,而超过地球的最大承受力,地球将最终走向灭亡。因此,他提出了以减量化、再利用、再循环为核心的循环经济理念,旨在通过资源的循环利用减轻对资源、环境的影响,保持自然系统、生态系统、社会系统和经济系统的可持续发展。

20 世纪 80 年代末 90 年代初,企业及产业内的资源循环利用开始扩展到产业与产业之间,并通过流通领域将整个社会生产体系的物质循环利用联系起来,形成了市场配置与政府规制相结合的资源循环利用体系——循环经济。循环经济的概念被提出后,逐渐得到了国际社会的广泛关注和认可。各国政府开始制定相关政策和法规,以推动资源循环利用的发展。中国的循环经济理论实践从 2003 年开始推动。近年来,在政策引导和市场机制的共同作用下,中国的资源循环利用产业已经取得了显著的发展成就。

在当今社会,资源循环利用已成为实现可持续发展的重要环节。通过巧妙的设计策略,设计师不仅能够引导用户行为,还能在产品设计阶段就充分考虑材料的可回收性、可再生性和零部件的可重用性,减少资源浪费和环境污染,为资源的循环利用创造有利条件,从而实现经济与环境的和谐共生。

4.3.2 材料选择与循环利用

在资源循环利用设计中,材料的选择是至关重要的步骤。在资源循环利用设计的理念下,材料的选择需要综合考虑多个因素,包括材料的可回收性、可再生性、环境影响和来源等。

可回收性是指材料在使用后被有效收集、处理并重新投入生产的能力。在资源日益紧张的今天,通过回收再利用,可以缓解资源短缺问题,为社会的可持续发展提供有力支持。同时,提高物品的可回收性还意味着减少废弃物的产生,进而降低废弃物堆积和处理不当对环境造成的严重污染。这不仅有助于保护生态环境,还能提升公众的生活质量。

可再生性则是指材料能否在自然环境中迅速再生或通过人工种植、养殖等方式快速获得。可再生材料的推广使用有助于延长资源的使用周期,实现资源的可持续利用。这对于推动绿色经济的发展、实现经济效益和环境保护的双赢具有重要意义。

北京服装学院新材料设计研究中心团队的项目《默然滋长:真菌复合材料性能研究与设计应用》,利用云芝菌丝生长的萌发阶段产生的轻薄菌膜,为类皮革材料和纺织材料的设计应用提供了灵感。如图 4-15 所示,将带有菌丝的材料压入模具,待生长完成后干燥成型,

创造出具有自然张力和粗犷美感的家居用品。该项目展示了真菌材料在环保方面的潜力。

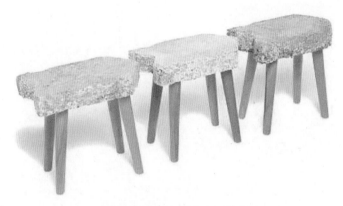

图 4-15 真菌复合材料的设计应用

可回收性与可再生性作为资源循环利用设计的两个核心要素，其实现程度深受材料特性的影响。不同材料的可回收性和可再生性存在显著差异，一些材料因其独特的化学性质和易于加工的特性，展现出较高的回收价值，如金属、某些塑料等。这些材料能够在使用后被有效收集、处理并重新投入生产，为资源的循环利用提供了可能。同时，也存在一些复合材料或含有有害物质的材料，它们的回收和再生利用难度较大，往往在使用后被丢弃或填埋，给环境带来严重污染。因此，在探索材料可回收性和可再生性的同时，必须充分考虑其材料特性。

此外，在选择材料时，还需要综合考虑其环境影响和可持续性。一些材料在生产、使用和处理过程中可能会对环境造成负面影响，如产生有害物质、消耗大量能源等。因此，应优先选择那些既易于回收和再生，对环境影响又小的材料。例如，来自可持续管理森林的木材、回收再利用的塑料或金属等环保材料，可以确保材料的可持续性和减少对环境的影响。

生产过程也是影响可回收性和可再生性的重要因素。在生产过程中使用的辅助材料、添加剂等可能会增加回收处理的难度和成本。例如，一些塑料制品在生产过程中添加了难以分离的添加剂，导致它们在回收时无法被有效分离和再利用。因此，优化生产过程、减少辅助材料和添加剂的使用是提高物品可回收性和可再生性的关键，可以大幅降低回收处理的难度和成本。例如，采用模块化设计，使得产品在使用后能够更容易地被拆解和回收。同时，还可以使用环保的添加剂和辅助材料，降低对环境的负面影响。

4.3.3 可持续的闭环设计模式

在循环经济理念的指导下，设计模式注重通过产品设计、生产、消费和废弃等环节的紧密衔接，构建闭环经济系统，实现资源的闭环流动和再利用，进而减少资源浪费和废弃物产生。

以阿迪达斯为例，该品牌提出了创新的可持续"三环"体系，包括回收环、再造环和生态环。回收环注重利用可回收材料制造产品，再造环致力于实现产品的可回收性，生态环则关注利用可生物降解的天然材料制造产品。这一体系为阿迪达斯的可持续发展提供了全

面的框架。在产品设计阶段,阿迪达斯不断探索新材料和工艺,以减少对环境的影响。例如,使用由海洋塑料制成的纱线生产的球鞋(见图4-16),以及使用Mylo菌丝体材料制成的球鞋等。

图4-16　由海洋塑料制成纱线生产的球鞋

在生产过程中,阿迪达斯成功使用突破性的"可循环再制工艺"生产整体可回收的运动鞋,如FUTURECRAFT LOOP系列和ULTRABOOST DNA LOOP系列。这些运动鞋在消费者试穿和使用一段时间后,可以被阿迪达斯回收、分解并再造成新的运动鞋,实现了废弃物的闭环处理。

在回收阶段，下载阿迪达斯 App，消费者可以扫描鞋舌上的二维码（见图 4-17），追踪具体的使用时间。使用周期结束时，消费者扫描二维码，与研发团队互动并将旧鞋送还给阿迪达斯进行回收和再造。每双被回收的运动鞋在清洗后被制成 TPU（热塑性聚氨酯）颗粒，这些颗粒被用以生产新鞋的不同部分。除此之外，阿迪达斯通过数字化手段推出了一系列措施以溯源和锁定碳排放根源，将以数据驱动提升供应链管理透明度作为治理基础。其可持续发展团队发现供应链是最大碳足迹来源，为此，阿迪达斯开发了环境足迹工具，能监测和量化整个供应链对环境的影响，以制定更精准的减排目标。同时，利用可持续材料追踪工具加强供应链管理。

图 4-17 鞋舌上的二维码

利用信息技术和数字化手段，不仅能推动产品回收与再造、碳足迹溯源与减排等可持续发展实践，还有助于企业精确控制生产过程中的能耗和排放，通过数据分析找出节能减排的潜力点并实施改进措施。通过模拟仿真、数据分析等手段，企业可以更加高效地开发出符合可持续发展要求的新产品。

4.3.4 回收与循环再造

回收指的是从废弃物中收集并分离出有价值的材料，并将这些材料进行分类、整合。这些材料经过适当的处理后，可以再次用于制造新的产品。循环再造则是指将这些回收的材料转化为新产品的过程。与材料选择、循环利用相似，回收与循环再造推动着资源的可持续发展；与前者不同在于，回收与循环再造在设计领域关注的是如何利用回收的材料来制造或生产新的产品。

日本东京奥运会的奖牌（见图 4-18）无疑是回收与循环再造的范例之一。日本东京政府在 2017 年 2 月正式宣布启动"奥运电子垃圾"回收计划，主要回收对象是废旧手机和小型家电，其中含有金银铜等贵金属。经过两年的努力，共收集到足够提炼出 32kg 金、3500kg 银和 2200kg 铜的废旧电子产品。这些材料足以制造 5000 多枚奖牌。通过回收废旧电子产品制作奖牌，显著减少了对新开采金属资源的需求，从而降低了资源消耗和环境破坏。

海尔智家作为国内家电行业的领军企业，积极响应国家号召，将 ESG（environmental、social、governance，环境、社会、治理）理念贯穿于经营发展的全过程。通过构建家电"回收—拆解—再生—再制造"的循环利用闭环体系，致力于实现资源的最大化利用和减少环境污染。海尔智家建立了一套全流程可追溯的废旧家电回收管理信息系统，通过标识解析技术赋予每台机器唯一的旧机码，在收、储、运、拆各个环节实现可溯可查，保障废旧家电的正规处理。海尔智家打造的再循环互联工厂（见图 4-19）采用先进的拆解技术和设备，对废旧家电进行科学拆解。

在拆解的基础上，海尔智家通过引进高品质塑料清洗分选生产线和改性造粒生产线，

图 4-18　日本东京奥运会奖牌

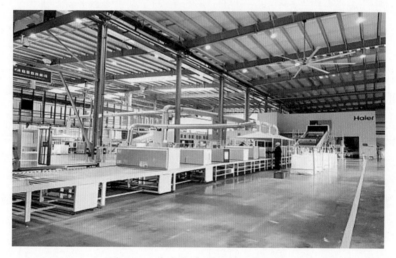

图 4-19　海尔智家再循环互联工厂

对拆解物进行精细化处理和再生利用。工厂产出的循环新材料纯度高达 99%,性能媲美新料,可直接代替原生料应用于家电、汽车、日化等多个领域。除了循环新材料的产出,海尔智家还通过与下游企业的合作,将循环新材料应用于高端家电、汽车零部件等高附加值产品,实现了资源的最大化利用和经济效益的提升。

　　海尔智家的再循环体系在环保领域作出了显著贡献。它有效减少了废旧家电的资源浪费,每年拆解和再利用废旧家电达数百万台,为行业树立了典范。同时,通过科学拆解和再生利用(见图 4-20),降低了废旧家电拆解过程中可能产生的污染物排放,并采用绿色设计和清洁能源,进一步降低了生产过程中的环境负荷。据其官网介绍,海尔再循环互联工厂拆解规模为 200 万台/年、循环材料再生规模 3 万吨/年,年碳减排量约为 1.7 万吨,相当于种植了 155 万棵树。

　　此外,海尔智家的再循环体系还为行业绿色低碳发展提供了新路径,不仅实现了自身的可持续发展,还带动了整个家电产业的绿色转型和升级。

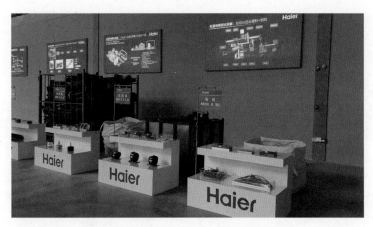

图 4-20　旧家电(冰箱)正在进行破碎拆解

4.4 案例分析：Framework Laptop

联合国训练研究所(UNITAR)和国际电信联盟(ITU)共同发布的《2024年全球电子垃圾监测》报告指出，2022年全球范围内共产生了6200万t电子垃圾。

电子垃圾，也被称为废弃电气和电子设备(WEEE)，是指带有插头或电池的废弃设备，如电话、电视和笔记本电脑等，但不包括电动汽车产生的废物。这些设备在废弃后，如果得不到妥善处理，不仅会对环境造成污染，还可能对人体健康产生危害。值得注意的是，尽管电子垃圾的产生量巨大，但其回收率却相对较低。报告指出，2022年全球仅有不到四分之一的电子垃圾得到了回收利用。这一现象的原因可能包括电子垃圾产品构成复杂、回收技术流程相对复杂、存在非正规的回收渠道等。

为了应对电子垃圾带来的挑战，各国政府和国际组织正在积极采取措施，推动电子垃圾的减量化、资源化和无害化处理。

如图4-21所示，Framework团队关注到了这一问题，设计了一款主板、键盘、触控板、屏幕、接口、内存和硬盘都可以自由更换的模块化笔记本电脑——Framework Laptop 13。在生产后，团队对其进行了详细的生命周期分析，以了解品牌可以继续改进的地方。第二代笔记本电脑 Framework Laptop 16 采用90%的后工业再生镁铝底盖，75%的后工业再生铝顶盖，平均30%的消费后再生塑料含量，以及100%的可回收材料，作为产品包装的材料。

在使用方面，用户可以用非常简单的方式对框架的各种内部部件，展开相应的升级、定制、修复，以及更换和升级，如常规笔记本电脑中可以替换的内存、电池和硬盘。Framework Laptop 还提供一个在线零部件商店，销售 Framework Laptop 的自营或第三方零部件。Framework Laptop 的每一个零部件都有其专属的二维码，用户扫描后即可跳转到在线零部件商店中此零件的页面，快速地选购自己想要升级或替换的零件，并访问文档、维修指南，深入了解设计和制造数据。

Framework Laptop 通过其模块化设计和高比例的可回收材料使用，展示了电子产品行业在可持续发展方面的创新潜力。它不仅满足了用户对高性能笔记本电脑的需求，还通过提高产品的可维修性、可升级性和可回收性，降低了电子垃圾的产生。随着全球对电子

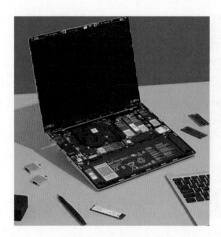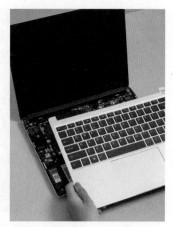

图 4-21　模块化笔记本电脑——Framework Laptop 系列

垃圾问题的日益关注,Framework Laptop 的实践为其他电子产品制造商树立了榜样,推动了整个行业的绿色转型。

> **课后思考题**
> 1. 思考并回答技术创新对推动可持续设计发展的作用。
> 2. 谈谈你对"为真实的需求而设计"的理解。
> 3. 列举日常生活中遇到的可持续设计产品或案例,并简要说明它们是如何体现可持续设计理念的。

第 5 章

设计与经济发展

5.1 设计驱动的经济增长

5.1.1 设计活动和经济的联系

1. 原始及封建社会的设计与经济

在原始社会时期,设计与经济的关系主要体现在工具的制造和使用上。在古猿向人类进化的过程中,人类学会了直立行走,开始使用天然工具,并逐渐发展到使用打制石器、使用火与发明弓箭等阶段。其中,石器打制技术的运用提高了狩猎和采集的效率;火的使用改善了生活条件,扩大了食物来源;弓箭的发明则增强了人类获取资源的能力;编织技术的发展,满足了穿衣、储物的需要,促进了原始社会生产力的提升(见图 5-1)。这些技术的进步,不仅是人类适应自然环境、提高生存能力的重要手段,也是推动原始社会经济发展的关键因素。

进入封建社会,政治上的封建君主专制制度和经济上自给自足的自然经济,使设计的形式与功能都受到统治者思想观念的支配与制约,百姓的造物受到严格的约束和控制。此阶段生产力关系的发展和变革对设计活动具有控制和引导作用。

中国封建社会时期的社会经济包括农业、手工业、商业三大部门。设计在封建社会的经济活动中发挥了重要作用,尤其在手工业领域(见图 5-2),设计对工具和生产流程的改进有助于提升产品质量和生产效率,从而增加商品的竞争力和市场吸引力。同时,设计也推动着生产专业化和分工,如在手工业作坊中,对生产工具和工艺流程的精心设计可以使生

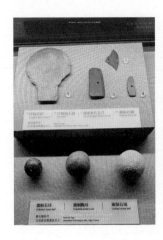

图 5-1　原始社会的工具与技术

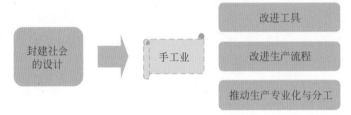

图 5-2　封建社会的设计与手工业

产更加专业化,进而促进社会分工的发展。

2．工业革命前后的设计与经济

1）设计工业化发展

工业革命带来了前所未有的生产力发展,不仅改变了传统的手工艺设计,而且随着技术革新的加快,许多新的工业得以建立(见图 5-3)。这些工业将机械化过程应用到大量设计产品的生产上,直接推动了设计行业的进步,使得设计能够服务于更广泛的产品和领域。

图 5-3　机械化生产

2) 设计美学与准则变化

工业革命使设计的对象从传统的手工艺品扩展到批量生产的工业产品。这要求设计师具备新的设计思维和方法。因此,设计工作者开始关注并重视视觉形式对于工业产品的作用,机械美学逐渐成为艺术与设计的变革方向,进而促进了立体主义、未来主义、风格派、现代主义设计等设计风格的发展,如图 5-4~图 5-7 所示。

图 5-4　数学几何与立体主义风格(胡安·格里斯作品)

 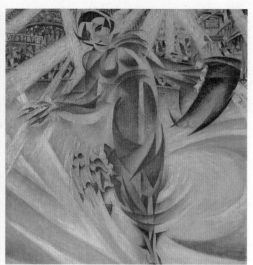

图 5-5　未来主义画派(费利克斯·德尔·马勒作品)

3) 消费市场变化

工业革命期间,生产组织方式发生了从手工作坊向大工厂制度转变的重大变革。这要求设计必须适应新的生产和管理方式。工业革命还导致社会阶级结构发生重大变化,工业资产阶级和工业无产阶级逐渐成为社会的两大阶级。这对设计的需求和审美也产生了相应的影响。

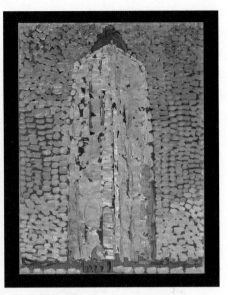

图 5-6　风格派蒙德里安作品

图 5-7　现代主义平面设计（约斯特·施密特作品）

4）设计教育的变化

包豪斯艺术设计学院确立了现代设计的教学体系，同时期德国重技术、重功能、重质量的设计理念成为现代设计思想的核心，促进了德国工业的发展及新材料、新技术的应用。设计开始逐渐市场化，各种程序化设计迎合了工业化的生产。同时设计理念逐渐转向实用主义，真正美观又实用的商品开始流入市场。

3. 两次世界大战间的设计与经济

两次世界大战期间，设计与经济相连紧密。这一时期的设计领域经历了显著的发展和变化。受工业化和城市化的影响，设计领域呈现出多样性和动态性的特点，同时还涌现出

许多杰出的设计人物,推动了现代工业设计的形成和发展。

美国在两次世界大战中经济实力得到增强,特别是第一次世界大战后,美国成为世界财政经济的重心。美国的市场特点是均匀性、实行劳动分工体制、拥有高效率的市场营销体系,这促成了高投资、大批量生产和大众消费的特殊模式。同时,对于廉价的追求与对于新奇的追求这双重压力孕育了"样式设计",即通过经常性地改变产品外部风格来强调美学外观,如通用公司提出"有计划的废弃制度",实行汽车年度换型方针,如图5-8所示。

图5-8　1938年通用公司的Buick Y-Job Concept概念车

欧洲的设计在两次世界大战中,借鉴了美国批量生产的方法。随着市场扩展,新材料、新技术逐渐取代了手工制作,生产规模加速扩大,更为简洁和富于现代感的产品开始出现。

而地处北欧的斯堪的纳维亚地区的设计与其手工艺传统紧密相关,展现出对传统材料和生产技术的尊重。如图5-9所示为斯堪的纳维亚地区的家具设计,其将简洁、实用设计思想、工业的效率和功能主义融为一体,同时满足了现代社会和经济的需求。

图5-9　斯堪的纳维亚地区的家具设计

在这一阶段,技术与设计的发展也密切相关,如镀铬金属表面、塑料等新材料异军突起,推动了现代设计的发展,如图5-10所示。这些新材料不仅改变了设计的外观,也影响了生产方式和产品的功能。20世纪二三十年代,欧美工业化国家供电网络完善,家用电器成为吸引消费者购买的主要商品。家用电器成为设计师的主要设计对象。设计赋予技术视觉形式,从而创造了现代的生活方式。

图 5-10　新材料

4. 中国近现代的设计与经济

中国近现代的设计与经济之间的关系复杂而深远。在世界范围内,最初中国古代物质文化在西方一度受到高度推崇。中国与欧洲之间的贸易发展稳定,中国商品如漆器、丝绸和瓷器等在欧洲贵族中备受追捧,成为设计师的灵感来源。

起源于 18 世纪初法国的艺术风格——洛可可风格,其装饰风格受到了中国传统家具、陶瓷、绘画等艺术形式的影响。如图 5-11、图 5-12 所示,这种风格的特点是线条流畅、色彩艳丽、图案繁复,充满东方的神秘韵味。这种华丽的风格成为欧洲宫廷的主导风格,中国设计对西方的影响达到了顶峰。

18 世纪中叶以后,欧洲对中国风的狂热追求逐渐降温。这可能与欧洲本土文化自信的增强,以及对其他文化元素的探索有关。随着欧洲对世界各地文化的了解增加,以及本土

图 5-11　洛可可风格的花瓶（约 1761）

图 5-12　洛可可风格的室内装饰

设计师和艺术家的创新，欧洲的设计开始吸收和融合更多元的文化元素，不再单一追捧中国风格。进入 20 世纪，中国对欧洲设计的影响进一步减少，但并未完全消失。尽管不再是欧洲当代先锋艺术的灵感源泉，但中国设计在一些较为亲民的、大众的设计中仍然可见。

把目光投向国内，在改革开放之前，我国的社会经济发展落后，整体工业化水平仍然处于较低水平。重工业发展较快，而轻工业和农业相对落后。这导致市场上的消费品种类相对单一，缺乏多样性，消费者的选择受限。消费者在购买商品时考虑最多的一点就是商品的实用性。同时中国的设计主要集中在工艺美术领域，设计教育和设计实践没有得到显著发展。

自 1978 年改革开放政策实施以来，中国的经济发展进入了快速增长的轨道，社会生产力得到了极大的解放和发展，人民生活水平显著提高，中国设计行业迎来了快速发展的新时期。中西方之间在经济水平上的差距正在快速缩小，这为未来中国设计在西方的复兴提

供了可能。在改革开放初期,中国设计界开始快速吸收和学习西方的现代设计理念,尤其是通过外派设计学者,传入"三大构成"设计教育体系。同时设计界还引发了关于"工艺美术"与"现代设计"的观念大讨论。

20世纪80年代,设计界开始重视集体创作。1979年中央美术学院教授、博士生导师袁运生创作的首都机场壁画《泼水节——生命的赞歌》(见图5-13),被视为"中国改革开放的象征性事物"。其在内容题材、设计风格等方面传承了传统民族艺术的精髓,同时积极探索了新视觉语言的可能。

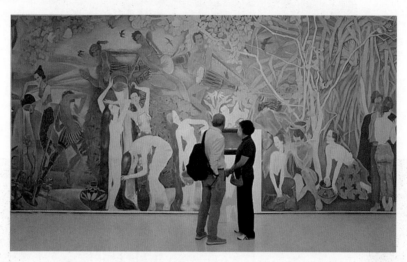

图5-13　首都机场壁画《泼水节——生命的赞歌》(局部)

1979年,中国工业设计协会(见图5-14)成立。作为国家级工业设计行业协会,其推动了工业设计与产业的结合。中国设计与品牌也如雨后春笋般开始飞速发展,如飞鸽牌自行车、雪花牌冰箱等,都是这一时期的产物。20世纪90年代,海尔(见图5-15)和美的先后成立自己的工业设计公司,掀起中国工业设计的第一个浪潮。1992年,第一届"平面设计在中国92展"在深圳举办,成为平面设计在中国崛起的标志性展览。

图5-14　中国工业设计协会

进入21世纪后,中国设计行业进一步发展,开始从注重量的增长转向提升设计质量和创新能力。设计行业不仅服务于制造业,更拓展到了人居环境、消费品品质和制造业的整

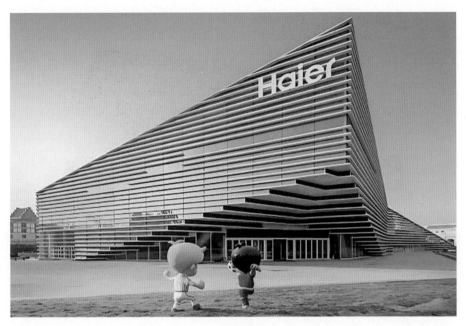

图 5-15 海尔全球创新模式研究中心

体创新能力领域。设计教育也得到了快速发展,许多高校开设了与设计相关的专业。设计教育不再只是对欧美模式的模仿,而是开始反思并探索形成适合中国国情的设计教育模式。

在国际化方面,中国设计开始更加自信地走向世界。奥运会、世博会等国际大型活动的设计工作,展示了中国设计的独特魅力和创新能力。例如,2008 年北京奥运会的视觉形象设计(见图 5-16)和 2010 年上海世博会的中国馆设计(见图 5-17),都是中国设计实力的体现。

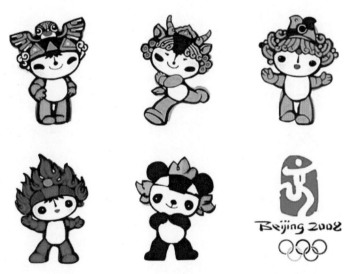

图 5-16 2008 北京奥运会 LOGO 及吉祥物

图 5-17　2010 上海世博会中国馆

当前,中国设计行业正朝着更加多元化和国际化的方向发展。设计不仅被视为提升产品竞争力的工具,更成为推动社会创新和文化发展的重要力量。随着政策的支持和市场的需要,中国设计行业正逐步实现从"设计大国"向着"设计强国"的转变。设计政策的制定和实施,旨在引导和支持设计行业的健康发展,提高设计创新能力,促进设计与科技、经济、文化等的深度融合。

由此可以看出,社会的经济是设计活动的基础,其性质直接影响到设计活动的开展。

5.1.2　设计赋能经济增长的方式

1. 设计赋能经济管理

设计作为经济管理手段,是企业经营战略的重要组成部分之一。它涉及企业识别系统的设计,企业文化的塑造,以及通过设计提升产品和服务的市场竞争力等多个方面的内容。设计不仅能够解决跨国公司和大型企业集团的管理问题,还能通过内部员工对公司意识和个性的强化,实现有效的企业管理,并对公众产生广告效应。

其中,以企业为例,设计作为经济管理手段,可以以视觉传达、服务设计等多种方式,参与到企业识别系统的制定中。企业识别系统(corporate identity system,CIS)是一套企业形象的塑造策略。它通过统一的视觉传达系统来塑造和传达企业的内在精神和文化特质,其涵盖三方面的内容,如图 5-18 所示。

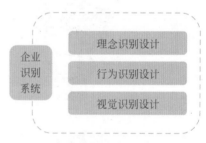

图 5-18　企业识别系统的内容

(1) 理念识别设计。理念识别(mind identity,MI)是企业文化的核心,由企业使命、经营宗旨、企业精神、核心价值观、企业信条、经营目标、经营方针和发展战略等要素组成。

(2) 行为识别设计。行为识别(behavior identity,BI)是企业理念识别的外化和表现。它以企业精神和经营思想为内蕴动力,显现出企业内部的管理方法、组织建设、教育培训、公共关系、经营制度等方面的创新活动,最终达到塑造企业良好形象的目的。

(3) 视觉识别设计。视觉识别(visual identity,VI)是企业或品牌理念的形象化表现。VI 设计通过标志、标准字体、标准色彩、标准图形、标准布局等视觉元素的有机组合,形成一

套完整的视觉识别系统。VI 设计的成功也依赖于对目标受众需求、喜好和价值观的理解，通过情感营销与消费者建立深刻的联系。

企业识别系统中，理念识别设计、行为识别设计、视觉识别设计的关系可以类比为人的心灵（原则）、行为和仪表，三者紧密结合，缺一不可。

海尔集团的企业识别系统中的视觉识别设计随着企业的发展经历了多次演变，如图 5-19 所示。1985 年，海尔引进德国利勃海尔公司的技术和设备时，采用了"琴岛—利勃海尔"作为公司商标，并设计了象征中德合作的吉祥物"海尔兄弟"，这标志着海尔第一代识别标志的形成。1993 年，海尔进一步简化企业名称为"海尔集团"，并将英文 Haier 作为主识别文字标志，这一变化标志着第三代识别标志的诞生，其设计更加简洁、稳重，体现了国际化的特点。2013 年，海尔步入网络化战略阶段，发布了第五代识别标志，新标志以蓝色为主色调，象征科技创新与智慧洞察，同时"I"上的点变为圆点，象征地球和对个体的关注，辅助图形为网格状，象征无边界的网络化组织。

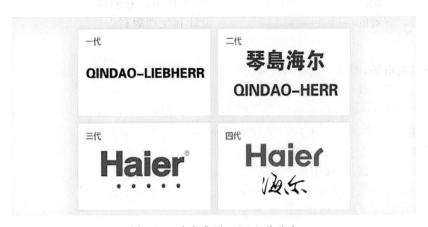

图 5-19　海尔集团 LOGO 的演变

如今，随着服务设计（service design）等跨学科背景下的设计方法出现，设计作为经济管理手段，其方式更加多样，影响力得到进一步扩大。

服务设计不仅关注服务的质量和体验，还强调其整体性、人机交互与关系质量等内容，以及用户体验和情感等非技术性因素。企业识别系统为企业提供了统一的形象和理念，服务设计则更侧重于服务的交付和用户体验的优化，可以确保企业识别系统中的理念和价值观在实际服务交付中得到体现。通过改善服务流程、增强用户接触点的体验，以及促进企业内部和外部的有效沟通，可以提升服务质量和客户满意度。如此，服务设计不仅帮助企业在形象上保持一致性，还确保了服务实践能够与企业识别系统理念相匹配，共同促进企业的长期发展，保持独特的市场竞争力。

2. 设计赋能生产

设计与生产之间存在着密切且复杂的关系，它们在产品开发和服务提供中相互依赖和影响。

（1）在创新与实现方面，设计是创新过程的起点，它负责构思新的想法和解决方案。生产则是将设计从概念转化为实际产品的过程，确保设计的可行性和规模化。

（2）在规划与执行方面，设计阶段需要考虑生产的可行性，包括材料选择、制造工艺、成本控制等。生产过程中则需要遵循设计的规划，执行制造任务。设计是一个不断迭代优化的过程，生产过程中的反馈可以指导设计的优化，提高产品性能、降低成本或增强用户体验。

（3）在协同工作方面，设计和生产团队需要紧密合作。设计师需要了解生产能力，而生产工程师需要理解设计意图。这种跨部门的协作有助于确保产品设计与生产过程的一致性。

（4）在质量控制与成本管理方面，设计阶段需要建立质量标准，生产过程中则需要遵守这些标准。通过质量控制确保最终产品符合设计要求。设计阶段的成本估算对生产至关重要，它影响材料采购、生产方法选择和最终产品定价。生产过程中的成本控制也会影响产品的利润率。

（5）在市场适应性方面，设计需要考虑市场需求和消费者偏好，生产则需要灵活调整以适应市场变化，如快速响应消费者反馈进行产品迭代。设计师在设计中可能引入新技术或材料，这要求生产者能够适应并整合这些新技术，实现既定设计目标。

设计和生产是产品生命周期中不可或缺的两个环节。它们相互影响，共同决定了产品的成功与否。有效的沟通、协调和整合是确保设计和生产顺利进行的关键。

3. 设计赋能消费市场

设计赋能市场，即通过设计的力量来增强市场中消费者的购买力，提升消费体验，激发市场活力。以下是设计赋能市场的体现。

（1）提升用户体验和产品价值。通过市场调研和用户研究，设计能发掘消费者的需求和偏好，从而创造出符合用户期望的产品和服务。特别是关注用户界面设计和交互设计，使产品更易于使用，提供更流畅和愉悦的用户体验，加之美观和独特的设计，满足不同消费者群体的特定需求，吸引消费者的注意并增强其购买欲望。通过设计增强产品的功能性、舒适性和便利性，提供更多的附加服务和体验，能够提升产品的整体价值。

（2）提升品牌形象。设计通过视觉元素组合和品牌语言运用，加强品牌识别度，帮助企业建立独特的品牌形象，巩固市场地位。通过创意和情感元素使用，能够使产品和品牌更容易在社交媒体中传播，增强品牌的可见度和影响力。

（3）推动产品差异化和市场细分。在竞争激烈的市场环境中，通过对产品进行差异化设计，能够突出其独特卖点和竞争优势。设计使企业能够针对不同的消费群体和市场细分进行产品定制，满足多样化消费需求。同时，设计可以预见和引领市场趋势，通过创新的设计概念和解决方案满足未来的消费需求。

5.2 设计与产业升级

5.2.1 设计驱动产业升级现状

1. 产业升级的概念及现状

产业升级是指一个国家或地区在经济发展过程中，通过技术创新、管理创新、产品创新

等手段,提高产业的技术水平、附加值和竞争力,实现产业结构的优化和提升,是推动经济高质量发展的关键策略。产业升级是经济发展的必然趋势,有助于提高经济的整体效率和国际竞争力,促进经济的长期稳定增长。

2023年,我国工业和信息化部等八部门在《关于加快传统制造业转型升级的指导意见(工信部联规〔2023〕258号)》中强调,加快传统制造业转型升级坚持市场主导、政府引导,坚持创新驱动、系统推进,坚持先立后破、有保有压,实施制造业技术改造升级工程,加快设备更新、工艺升级、数字赋能、管理创新,推动传统制造业向高端化、智能化、绿色化、融合化方向转型,提升发展质量和效益,加快实现高质量发展。

国家支持生产设备数字化改造,加快推动智能装备和软件更新迭代,推动数字化车间和智能工厂建设,探索智能设计、生产、管理、服务模式,树立一批数字化转型的典型标杆。例如,三一重工北京桩机工厂是全球重工行业首家获认证的"灯塔工厂",而宁德时代新能源科技股份有限公司的宁德工厂(见图5-20)是全球首个获评"灯塔工厂"的电池工厂。

图5-20 宁德时代新能源科技股份有限公司的宁德工厂

综上所述,产业升级不仅是我国经济发展的战略任务,也是实现新型工业化、构建现代化产业体系的必由之路。通过不断的技术创新和产业结构优化,我国正朝着高质量发展的目标稳步前进。

2. 设计创新驱动产业升级

在产业升级初期,大多数传统制造企业,更多地采用市场拉动型创新战略模式和技术驱动型创新战略模式。如图5-21所示,随着美学(或艺术)、科技融入设计领域,设计渗透到每一个产业,成为产业(如制造业等)转型升级的重要推手。无论是产品的美学品位、品牌的风格调性,还是基于用户洞察的服务体验,都可以通过设计完成。

设计创新驱动产业升级是指通过设计创新提升产品和服务的附加值,增强企业的竞争力,促进产业转型。设计驱动创新系统构建与产业转型升级机制研究指出,设计服务业与制造业的互动、融合和演化,可以构筑协同创新生态系统,推动传统制造业转型升级新模式

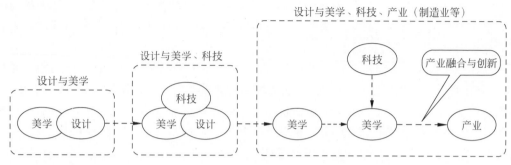

图 5-21　设计与产业（制造业）融合

和新路径出现。

同时，互联网与信息技术的高速发展正迅速影响整个世界。信息物联网和服务互联网与制造业的融合创新，要求把智能技术和网络投入传统制造产业的转型升级当中。当前，应推动以互联网、云计算、大数据、物联网和人工智能为代表的新一代技术，在设计、制造和智能环境中融合应用，形成新时代设计和制造融合创新系统及产业结构转型升级的新路径，将传统制造业打造成集合跨界生活美学和智能硬件的创新生态链。

以小米手机为例，2014 年，小米完成关键转折和突破，从手机的"单兵突破"阶段，过渡到搭建"生态帝国"的阶段。其战略就是将小米打造成一个可以链接终端的大型硬件生态系统。通过投资超过数百家的生态链企业，小米涵盖了智能硬件、通信传输、应用服务等多个领域，形成了强大的供应链、产业链和场景链布局，其产品矩阵实现了智能品类的全覆盖（见图 5-22），产品种类达到 2000 多种，能够满足不同消费者的需求。

图 5-22　小米生态链的智能产品

中国庞大的消费市场和不断升级的消费需求为全球创新产品和服务提供了广阔的市场空间,中国企业可以通过市场导向的创新,开发符合国内外消费者需求的创新产品。通过设计的力量,提高产品和服务的质量,满足市场和消费者对高品质生活的需求。通过设计建立和强化品牌形象,将文化元素和创意设计相结合,提升产品的文化价值和艺术魅力,以提升品牌价值和市场竞争力。同时,开发新的市场和消费群体,扩大产品和服务的市场覆盖范围也是中国企业发展必不可少的环节。

5.2.2 设计驱动产业升级的方向

2023年,习近平总书记首次提出"新质生产力"重大概念,指出要"积极培育新能源、新材料、先进制造、电子信息等战略性新兴产业,积极培育未来产业,加快形成新质生产力,增强发展新动能"。在这一时代背景下,设计学科可充分发挥自身学科特质和优势,以下述三个方向,更精准地服务未来产业的创新发展。

1. 深度融入数字经济

数字经济在中国宏观经济的占比正在持续增加。2021年,《中华人民共和国国民经济和社会发展第十四个五年规划和2035年远景目标纲要》中明确提出:"迎接数字时代,推进经济数字化开发,积极构建数字中国,推进构建数字经济,数字社会,数字政府体系,以数字化转型整体驱动生产方式、生活方式和治理方式变革。"

随着数字媒体时代到来,设计的对象、职能和产业都面临着转型的要求。首先,设计对象由实物转向虚拟,如利用人工智能、大数据等技术融入多元化风格,形成虚拟数字形态与实体设计的复合系统,如图5-23所示。其次,设计师的角色转变为创意工作的组织者和联络者,注重构建设计服务体系和组织框架,强调跨界合作能力,以高质量发展为目标,以数字技术为手段,以实现业务模式、管理模式及商业模式的实质性变化。

图 5-23 苏州湾数字艺术馆

例如,阿里巴巴旗下的元宇宙云流操作系统及元应用技术服务平台"元境"与西安博物院达成了合作。如图5-24所示,二者依托"文博元宇宙——虚实融合新体验博物馆"项目,共同探索了文博行业在数字化转型和文化传播上的新方向。基于实时云渲染、人工智能、3D高清建模等技术,结合丰富的设计创新实践,双方在元宇宙中为用户带来了沉浸式、强互动、故事化的云上看展新体验,各类文物通过数字化手段被赋予了新的生命力。

图 5-24　文博元宇宙——虚实融合新体验博物馆

2. 聚焦新兴产业发展

新兴产业的核心特质是新兴技术与产业的结合,但其外延并非仅限于工业生产。新兴产业既包括云聚于城市群的人工智能、机器人、生物技术、新能源等高新技术在工业、文化产业领域的应用,也包括散布于乡村聚落的文旅产业开发。

例如,在人工智能和机器人领域,一家专注于 L4 级别无人配送车研发、制造及服务的公司——新石器,其产品已经在市场中有突出的表现。新石器的无人车产品(见图 5-25)拥有超 1200 项完整技术体系申请专利,发明专利占比超过 60%,核心技术全栈自研,包括自动驾驶计算平台 Neowise、弹夹式智能换电系统等。新石器无人车的发展和成就,体现了其在技术创新、市场应用和国际化战略方面的综合实力和前瞻布局。

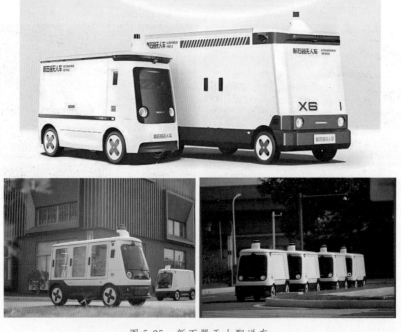

图 5-25　新石器无人配送车

设计在聚焦新兴产业发展的过程中,也需注重与文化的互动,促进文化与科技双向深度融合。通过采用新技术,如人工智能、大数据、云计算等,提升设计能力和产业技术水平,依托高新技术增强文化产品的表现力、感染力、传播力,强化文化对信息产业的内容支撑和创意提升,如图 5-26、图 5-27 所示。

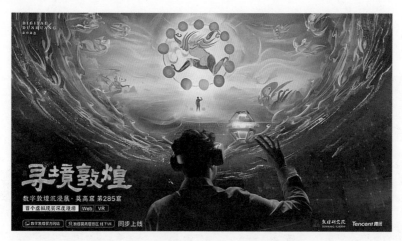

图 5-26　寻境敦煌•数字敦煌沉浸展览

图 5-27　游戏:《数字藏经洞》

设计要及时捕捉新兴产业的新形势、新动态、新需求和新模式,以用户为中心,以服务为导向,从服务对象、服务内容、服务方式等方面积极进行转型升级。

3. 锚定人工智能产业

人工智能已成为新一轮科技革命和产业创新的核心驱动力。党和政府高度重视人工智能产业的发展,出台了一系列政策文件以支持和规范这一新兴行业的发展,如 2024 年发布的《国家人工智能产业综合标准化体系建设指南(2024 版)》,就旨在加强人工智能标准化

工作的系统谋划,推动该产业健康发展。

设计创新与人工智能技术的全方位积极融合,使人工智能概念、思维、知识、工具在设计创新实践中得到了广泛应用,构建了全新的设计体系。

以广告行业为例,天猫和可口可乐都使用了 AIGC 技术与用户进行互动(见图 5-28)。可口可乐的春节互动营销采用 AIGC 技术,用户可以生成带有个人形象的动画视频,说出新年祝福。中央广播电视总台也成立了人工智能工作室,推动 AIGC 技术在视听媒体科研和内容生产中的应用。

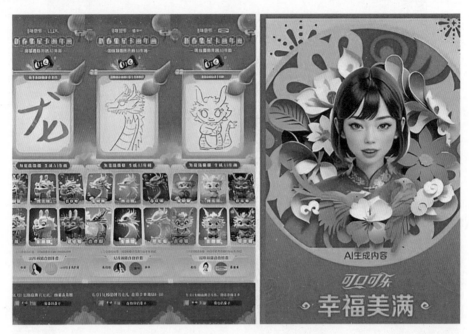

图 5-28　AIGC 技术在广告中的应用

5.2.3　产业升级视角下的跨学科设计

1. 设计的跨学科属性

艾伦·雷普克在《如何进行跨学科研究》一书中提出:"跨学科研究是回答问题、解决问题、处理问题的进程,这些问题太宽泛、太复杂,靠单门学科不足以解决;它以学科为依托,以整合见解、构建更全面认识为目的。"

在设计中,不仅需要着力于自然科学与艺术的交叉,还应该渗透到心理学、人类学、社会学、现象学等人文社科领域,以更好地了解用户的需求和习惯,开拓新的市场和商机。

设计可以借助跨产业(跨学科)平台,驱动不同业态产业的融合与创新,带来层出不穷的创意。设计驱动的创新创意与传统制造企业融合,能不断带来个性化体验。尤其是产业融合之后,各类创意和服务创新都是原来单一制造企业创新所无法比拟的。

例如,作为体验咨询先行者,唐硕信息科技有限公司(唐硕咨询)推动了体验经济在中国的发展。如图 5-29 所示,在"小罐茶"的项目上,唐硕精准分析出中国茶市场存在四类问题:无品牌、同质化、互动低、门槛高,并以"一罐一泡"重新定义喝茶方式,打造现代新零售

门店"茶库",精准锚定崛起的白领精英和城市新贵客群,多维度地颠覆了传统茶叶产品在消费者心中的刻板印象,创造了一个全新的现代中国茶叶品牌。

图 5-29　小罐茶

2. 跨学科设计的优势

跨学科设计(interdisciplinary design)是将不同学科的知识和方法论进行融合,以解决单一学科无法解决的复杂问题为目的的创新设计过程。它具有跨学科性、创新性和挑战性,强调多角度思考,挖掘不同学科之间的潜在联系,以此产生新的观点和解决方案。跨学科设计通过不同学科之间的交叉融合,可以源源不断地产生新的观点和解决方案,对科技创新具有极大的推动作用。

例如,小米公司在 2021 年对其品牌 LOGO 进行的更新升级(见图 5-30),就是工业设计、视觉传达设计、广告设计,以及心理学、商业管理等学科的综合创新成果。

图 5-30　小米 LOGO 设计

其 LOGO 采用了"超椭圆"轮廓设计,相较原先的方形轮廓视觉上更为愉悦、灵动、友好。设计师原研哉在设计中融入了 Alive(生命感)的设计理念,认为"科技越是进化,就越接近生命的形态"。小米除了保留橙色品牌色外,新增了黑色和银灰色作为辅助色,以贴合小米的高科技产品线。

3. 跨学科设计方法

一般来说,市场调研所采用的方法包括深度访谈、焦点小组、案例研究等,也包括调查问卷、电话调研、在线调研等。在调研结束,获取了一定的用户资料、需求信息等数据时,更

需要 SWOT 分析、PEST 分析、KANO 模型、双钻模型、用户体验地图等综合分析决策工具,明确用户需求,寻找设计机会点。

下面挑选三个工具进行具体介绍。

1) KANO 模型

KANO 模型由日本学者狩野纪昭于 1980 年提出,用于帮助企业了解客户需求和期望,从而指导产品或服务的规划与设计的一种质量管理工具。它将产品影响用户满意度的因素分为五类,包括基本型需求、期望型需求、兴奋型需求、无差异需求和反向型需求,如图 5-31 所示。

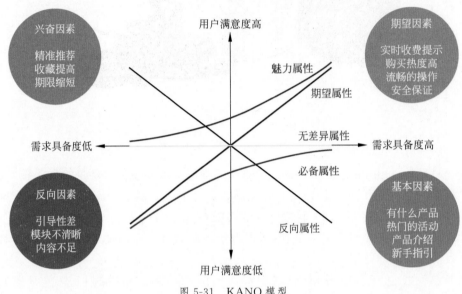

图 5-31　KANO 模型

KANO 模型将产品影响用户满意度的因素分为以下五类。

(1) 基本型需求(basic factors):这些是客户认为产品或服务必须具备的特性,未满足这些要求会导致客户非常不满意,但满足了也不会带来额外的满意度。

(2) 期望型需求(performance factors):客户期望的特性,满足这些要求可以提高客户满意度,但不满足也不会导致极度不满意。

(3) 兴奋型需求(excitement factors):超出客户期望的特性,能给客户带来惊喜和额外的满意度。

(4) 无差异需求(indifferent factors):无论满足与否,对客户满意度没有显著影响的特性。

(5) 反向型需求(reverse factors):本以为能带来满意度,实际上却导致客户不满意的特性。

KANO 模型是一个定性分析模型,通常不直接用来测量顾客的满意度,而是用于对顾客的需求进行分类和识别,帮助企业找出提高顾客满意度的切入点。需求会因人而异,会因文化差异而不同,也会随着时间变化,因此产品设计者需要持续对用户需求进行调研,对产品进行迭代优化。

2) 双钻模型

双钻模型(double diamond model)是由英国设计委员会(British Design Council)于

2005年提出的,用于描述设计过程的一种框架。如图5-32所示,它将设计过程分为以下四个阶段。

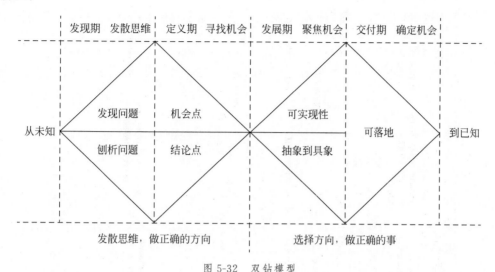

图 5-32 双钻模型

(1) 发现(discover):设计团队需要广泛地探索和理解问题,包括用户研究、市场趋势分析等,以获取对问题深入的洞察。

(2) 定义(define):团队通过对收集到的信息与数据进行综合分析,明确核心问题和设计目标。

(3) 发展(develop):设计团队基于定义阶段的输出,进行创意发散,生成多种可能的解决方案,并进行迭代优化。

(4) 交付(deliver):团队实施最佳的解决方案,确保最终的设计成果能够满足用户需求并解决最初定义的问题。

双钻模型的优势在于其结构化的流程,鼓励团队在设计初期广泛探索可能性,然后逐步聚焦和精练解决方案。它强调用户中心设计,支持迭代改进,并促进跨团队协作。然而,该模型也存在一些不足,如可能消耗较大的时间和资源,对复杂性管理要求高,同时存在不确定性,团队协调难度增加,以及对用户反馈存有依赖性。

3) 用户体验地图

如图5-33所示,用户体验地图(user experience map)是一种强大的设计工具。其主要用于深入理解驱动用户行为的因素,如用户的需求、犹豫和痛点。尽管大多数企业在收集用户数据方面做得相当不错,但单纯的数据无法传达用户所经历的情感和实际体验,而用户体验地图可以做到这一点,可以说是商业领域中讲故事的最佳工具之一。

绘制用户体验地图通常包括以下几个步骤:

(1) 确定用户画像。基于用户研究,创建代表不同用户群体的画像。

(2) 梳理流程。明确用户在使用产品或服务过程中会经历的各个阶段。

(3) 收集数据。通过访谈、调研、用户反馈等方式收集用户在各个阶段的行为、想法和情绪。

图 5-33 用户体验地图（实际案例）

（4）绘制地图。将收集到的信息以视觉化的方式呈现出来，通常包括时间轴和不同阶段的用户触点。

（5）分析和优化。识别用户旅程中的痛点和机会点，讨论并提出改进方案。

用户体验地图通过故事叙述和视觉呈现，展示了用户在一段时间内与产品的关系演变。这种叙述从用户的角度出发，提供了对用户整体体验的深刻洞察，其目的是理解用户所经历的一切，确保在所有接触点和渠道上的一致性和无缝体验，以提升用户体验的质量。绘制用户旅程图为设计师提供了观察品牌如何首次吸引潜在用户，并贯穿整个销售流程中各个接触点的机会。

5.3 设计与全球化竞争

5.3.1 设计的全球化趋势

1. 设计全球化的定义

设计全球化是一个涵盖多方面的概念。它主要是指在设计过程中需基于全球范围内不同国家、文化、语言和法律等方面的差异，真正实现跨文化的设计目标。

设计全球化包括两个主要的方向：国际化（internationalization）和本地化（localization）。国际化是指设计的产品或服务不依赖于特定区域，能够适应不同国家和地区的需求。本地化则是针对特定地区进行的优化，使产品或服务能够适应当地文化和社会习惯，进行本地运营等。从国家和社会层面来说，设计创新已成为衡量一个国家经济竞争力的重要指标，许多国家把设计作为提高国家经济实力和国际市场竞争力的重要战略手段。

随着中国综合国力的提升和国民审美的进步，中国设计开始在国际舞台上屡获奖项，展现出独有的特色和新锐的设计理念。改革开放以来，中国设计经历了快速的发展，尤其是在2008年奥运会之后，中国设计呈现出跨越式融合发展的趋势，设计与科技、社会创新和人民生活的变革紧密相连。在全球化的背景下，中国设计正通过融合"中国元素"来建立品牌的全球定位。

例如，以"李宁"品牌为例，自1999年来，它在全球化进程中融入中国元素的品牌战略（见图5-34），为中国领先企业在全球市场中提升品牌形象提供了重要的启示。中国时尚品牌也在探索国际化发展的道路，通过入股或收购国外品牌、与国际设计师合作，以及参与国际时装周等方式，不断提升品牌的国际影响力。

2. 设计全球化背景下的机遇与挑战

1）设计全球化背景下的机遇

从设计全球化的进程中可以看到，设计全球化广泛地出现在多个领域与学科之间，用来形容强调世界连同性、一体化的发展趋势。随着互联网和数字经济的发展，其成为一种不可逆的世界潮流。

以发展的眼光看待设计全球化的进程，一方面其促进了中国设计的现代化进程，另一方面也为中国现代设计中国家意识、民族意识的兴起奠定了基础。在设计风格、技术进步、市场经济、设计行业发展等多个角度，也为中国设计创新提供了多种机遇。

图 5-34 "李宁"品牌的中国元素

2）设计全球化背景下的挑战

在设计全球化背景下，中国的企业、设计行业、设计教育及众多相关行业和从业者面临着众多挑战。

（1）全球化市场竞争加剧。全球化促进了商品和服务的全球流通，也导致了市场竞争的加剧。企业与设计师不仅要与本地的竞争对手竞争，还要面对来自全球各地的竞争对手。尤其对传统非遗传承人、传统手工艺匠人而言，这意味着他们需要与大规模生产的商品进行竞争。另外，设计作品的全球传播使得知识产权的保护变得更加复杂，带来了知识产权保护的挑战。

（2）用户需求差异化与多元化。不同国家和地区的消费者在进行购买的决策时，往往受到其文化传统、价值观念和社会习俗的深刻影响。在全球化经济快速发展的背景下，"全球性商品"进入各国消费者的生活中，但其难以满足用户差异化与多元化的需求，反映出市场需求和消费者偏好的多样性愈加明显。

（3）文化发展不平衡。全球化背景下催生的单一的国际主义风格和文化同质化的风险可能会侵蚀本地文化的多样性和独特性。以视觉传达设计为例，中国的现代视觉设计发展经历具有明显的跳跃性特征，其受到西方视觉设计的强烈影响，传统的图案样式与审美趣味被抽象的、几何的视觉符号快速取代，加剧了文化发展的不平衡。

5.3.2　全球化背景下的设计策略

1. 推动开放与整合创新

开放环境下的设计创新，不仅是为了促进更好的创意和解决方案出现，也是为了在全球范围内促进合作，共享资源和知识，以应对共同的现代挑战。

2023 年 10 月，联合国教科文组织宣布重庆市正式入选全球创意城市网络"设计之都"，成为继深圳、上海、北京、武汉之后中国第五个、西部第一个获评城市，其 LOGO 设计如图 5-35 所示。"设计之都"是全球设计领域中最具影响力的城市荣誉，入选城市代表其在提

供文化机会和利用创造力促进城市发展和韧性方面走在世界前列。重庆的成功入选,不仅是对其设计产业发展的认可,也为其未来的高质量发展和高水平开放提供了新的机遇和动力。

如今,产品、服务、交互等设计的边界正变得模糊,产品或多或少会与服务系统相联系,而一个服务系统也需要依赖交互界面、产品及服务人员、用户,交互设计也越来越强调情境设计与体验,这些都要求运用整合创新的思维去思考设计问题。它要求设计师从有限的关于单纯功能和美学的设计模式,向一个更加综合的思维方式和设计体系转化发展,整合不同的创新想法和创新方式,并结合智能化、数字化技术以及软件应用

图 5-35　重庆市"设计之都"LOGO

等一系列新机遇,将产品、界面、服务、交互、体验等设计内容,以一种系统逻辑的方式创造出新成果。

例如,蔚来汽车展示了全面的技术创新布局,包括芯片和车载智能硬件、电池系统、电驱及高压系统等 12 项关键技术领域。在用户体验上,蔚来汽车建立了完善的服务体系,致力于打造一个生活方式平台(见图 5-36),不断迭代服务,使用户能够享受到持续优化的整车购买和使用体验。

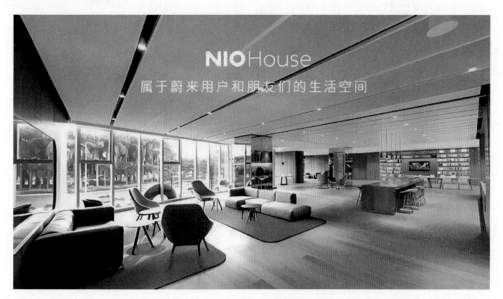

图 5-36　蔚来汽车 NIO House

2. 强调全球意识与责任

站在个人角度,设计师要关注弱势群体,帮助全球范围内欠发展地区的人们更好地改善生活质量和生活水平。站在国家角度,中国要发挥大国影响,带动其他国家和地区发展。由此,设计师在进行设计时需要具备全局的系统观,既了解设计的整体性内容及与其他社

会系统的接触点,又了解设计所能够抵达的范围。

基于此,设计师需要思考提升人们对社会变化适应性的相关内容,让许多改变能够以更轻松简易的方式被人们所理解,让许多新技术产品以更易获得与更易使用的方式惠及大众。同时,设计师们要转向社会责任设计,关注老人、女性、儿童等弱势群体,关注可持续设计、公平设计,关注如何通过共创设计,让每个人认识与释放自己的潜能,并把潜能转化为实际的解决方案。

对于中国来说,在成为世界大国后如何发挥其影响力,中国设计如何在弥合世界发展差距中发挥作用应该是需要持续思考的问题。

例如,腾讯公司开发的微信 App,不仅仅是一款即时通信工具,它已经深入人们的日常生活,成为集通信、社交、支付、购物、娱乐等功能于一体的综合性平台(见图 5-37)。这使得微信在全球社交平台中占据着重要地位。

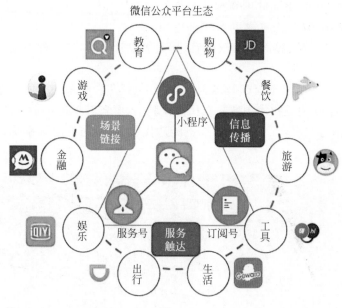

图 5-37　微信 App 公众平台生态

微信支付的权限已向境外商户开放,并支持多种货币结算,为境外商户和用户提供了便捷的支付解决方案。这不仅促进了中国游客的境外消费,也为境外商户提供了更多的商业机会,成为中国连接世界各国最重要的数字桥梁之一。

3. 坚持本土与民族的独特性

清华大学吴良镛教授曾经提出:"在全球化的形势下,地域文化如果缺乏内在的活力,没有明确的发展方向和自强意识,没有自觉地保护与发展,就会显得被动,有可能丧失自我的创造力和竞争力,淹没在世界'文化趋同'的大潮中"。

坚持本土与民族的独特性,即是在设计的过程中融入中华优秀传统文化的内涵,使设计具有中华文化的意蕴和品格。中华优秀传统文化是中华民族智慧的结晶,是各族人民在漫长的岁月中追求光明、向往美好而上下求索的精神沉淀。传统文化不仅体现为一种对传统的历史记忆,一种可以确认自身历史性的证明,也体现为一种传统的人文精神和价值体

系及能够展现自我、民族和国家身份的文化形象。做到设计的民族化,旨在在保留传统文化"本土性"的基础上,把中国的优秀传统文化灵活运用到设计中,从而形成耳目一新、独具特色的设计风格。

例如,同济大学吕永中老师采用了中国的燕尾榫和插榫文化,设计出"你我同舟"的烛台(见图5-38),融合着东方的韵味和西方的功能。在此产品语义中,一凹一凸、一阴一阳及其中间的插锁,象征着缘分与情感牢不可破、人类一体风雨同舟等美好寓意。

图 5-38 "你我同舟"烛台设计

另外,设计师在开展跨文化协作时,需要充分了解不同文化的区别和特点,以确保设计作品能够真正满足用户的需求。这要求设计者在创新的同时,尊重并融入地方文化,以保持文化表达的丰富性。

例如,为了支持"中国创造",运动品牌阿迪达斯早在2019年就将亚洲创意中心落地上海,为其品牌在中国市场中所有核心产品提供支持。在亚洲创意中心与中国设计师、艺术家的支持下,近年来阿迪达斯"国潮"精品(见图5-39)集中爆发、频频出圈,"燃谷子下山"系列、"木偶"系列、"万物寻宗"系列及"十二生肖"新春特别联名系列均是代表作。

图 5-39 阿迪达斯的中国文化元素运动鞋

5.4 案例分析：大疆

5.4.1 创新文化和高技术壁垒

大疆开辟了民用无人机的全新天地，而且以持续不断的创新，定义了民用无人机市场的标准和规则，引领着民用无人机的风潮，一定意义上，大疆也成了无人机尤其是消费级无人机的代名词，如图 5-40 所示。

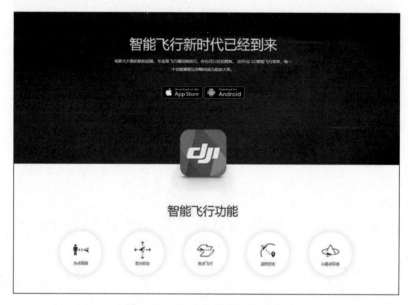

图 5-40　DJI GO 智能飞行功能

持续领先背后是大疆的创新引领驱动发展模式。公开资料显示，大疆的所有员工中有 25% 是研发人员，大疆每年会拿出利润的 15% 用于聘用人才和技术研发。坚持自主创新的发展道路使得大疆累计申请专利数量超 5800 件，在核心技术上拥有核心竞争力。

大疆具有强大的技术优势，形成深厚的技术壁垒。大疆在无人机的核心技术上具有明显优势，包括无人机控制系统、图像处理、飞行稳定性等多个关键技术领域，同时还在智能驾驶等新兴市场进行技术布局，拥有丰富的专利技术。

大疆依托中国珠三角地区完整的电子产业供应链，达到了高技术水平并取得了低成本优势，这为其扩展全球市场提供了强大的竞争力。

5.4.2 敏锐的市场洞察和精确的产品定位

早在 1898 年，就有科学家提出，未来可以通过遥控或者自动控制，让飞行器自动为人类完成任务。此后很长一段时间里，从空袭、侦察到干扰，无人机一直在军事领域发光发热。

在大疆之前，民用无人机市场几乎是空白。大疆之前的无人机市场，是少数人的专属，而定制的无人机动辄数万元，也是一个小众的领域。因此，出现既可以到手即飞，又能进行

标准化和规模化生产的产品,对于无人机行业将是颠覆性的创新。

2010年,法国 Parrot 公司第一台消费级无人机 AR. DRONE 问世。Parrot 公司清晰地了解市场痛点在于价格不亲民和操作太复杂,所以 AR. DRONE 的最大卖点就是可以用手机或平板来操控。不过,Parrot 始终认为消费者的需求是娱乐,因此其策略是不断向下:"更便携、更亲民、更好玩。"

而大疆的策略则是不断向上:"更强的性能、更长的续航、更高清的拍摄。"对此,创始人汪滔曾有一个形象的比喻:"大疆是把一种性能非常高的专业级产品做到了大多数人可以接受的价位上,而竞争对手更多是从玩具的角度出发,给飞行玩具加了一个摄像机。"

如图 5-41 所示,大疆在 2013 年 1 月推出具备划时代意义的"大疆精灵 Phantom 1",这是全球首款消费级航拍一体无人机。作为消费级无人机的开拓者,大疆迅速成为行业第一。

图 5-41　大疆精灵 Phantom 1

目前,大疆的产品线覆盖消费级到专业级市场,包括航拍无人机、手持摄影设备、户外电源、商用产品及方案、行业应用、农业应用、运载应用、助力系统、教育应用等多个领域,如图 5-42 所示。大疆的无人机产品以其高性能、创新技术和广泛的应用场景而闻名。

5.4.3　扎实的产业链基座

专业机构曾对大疆 Mavic Air 2 进行过拆解(见图 5-43),其最新低端机型的价格约为 750 美元。拆解结果显示,这个无人机的成本约为 135 美元,该模型的组件成本约为零售价的 20%。拆解还发现,大疆无人机成本低廉的原因在于其 230 多种零部件中,约 80% 是容易获取的通用零部件,且大疆无人机产品中,成本超过 10 美元的零部件只有电池和摄像头。

作为行业的开拓者和市场霸主,和苹果类似,大疆对整个无人机上下游产业链有很强的把控力,因为和大疆合作不仅意味着大量稳定的市场需求,也可以借助大疆的品牌实力获得消费者和行业的认可。

大疆的目标是为世界带来全新视角,重塑人们的生产和生活方式,培养社会的科技创新力量;使命是"让生命更丰富",致力于将科技与文明的力量和每个人的生命紧密相连;愿景是致力于成为持续推动人类文明进步的科技公司。

设计概论

图 5-42 大疆产品线及代表产品

图 5-42（续）

图 5-43 大疆拆解图

大疆崛起的背后，是对消费者需求的深刻洞察和把握，是对技术的孜孜追求和强大的技术壁垒优势，依托的是珠三角乃至全中国的电子产业供应链，迎面赶上了全球消费电子的时代浪潮。

课后思考题

1. 简要回答设计赋能经济增长的方式。
2. 谈谈你对"设计驱动产业升级"的看法和理解。
3. 根据案例分析说明大疆获得成功的因素。

第6章

设计与文化传承

6.1 设计的文化价值

6.1.1 设计能够传承和弘扬文化

设计不仅关注形式和功能,本身更是文化观念、价值观和社会背景的反映。从建筑设计来看,不同地域和历史时期的建筑风格各异,如图6-1、图6-2所示,中国的故宫展现出皇权的威严和中国传统的礼制文化,欧洲的哥特式教堂则体现了宗教的崇高和神秘。在服装设计方面,不同民族的传统服饰,其图案、色彩和款式都蕴含着各自独特的文化内涵,如苗族的银饰服装反映了苗族的历史和审美观念(见图6-3)。

优秀的设计作品可以跨越时间和空间的限制,将传统文化的精髓传递给后人。设计作为一种创造性的表达方式,具有强大的力量来传承和弘扬文化。许多传统工艺和技艺通过现代设计的创新运用,融入现代产品的设计中,得以重新焕发生机(见图6-4)。设计还可以将不同地域和民族的文化进行交流和融合,促进文化的多样性和共同发展。

不过,设计在传承和弘扬文化时需要注意充分考虑文化元素的提取、创新融合,以及受众的需求和感受。

在传统建筑与现代设计的融合方面,建筑设计是文化传承的重要载体,古老的建筑风格、布局和装饰元素蕴含着丰富的文化信息,现代建筑设计师可以从中汲取灵感,将传统文化与现代建筑理念相结合。像一些具有地域特色的建筑,它们既保留了当地的建筑特色,又满足了现代生活的功能需求,成为地域文化的独特标识。对此,设计时可以将传统建筑

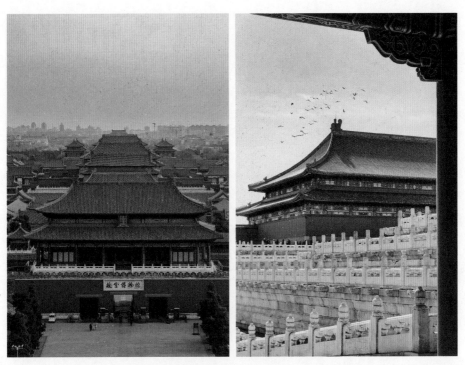

图 6-1 故宫博物院

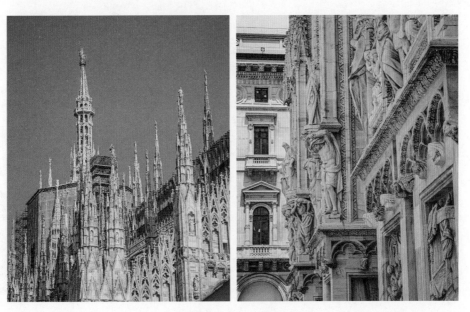

图 6-2 米兰大教堂

中的特色结构和装饰元素,如斗拱、飞檐、雕花等,运用到现代建筑的外观或内部装饰中。例如,设计一座具有传统中式风格的图书馆,保留古建筑的对称美和层次感,同时采用现代化的建筑材料和技术,使其既展现传统文化的韵味,又具备现代的功能和舒适度。

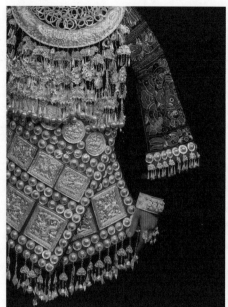
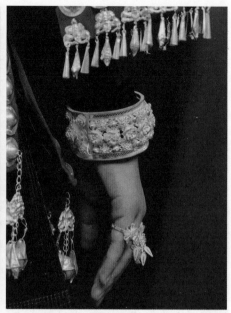

图 6-3　苗族银饰服装

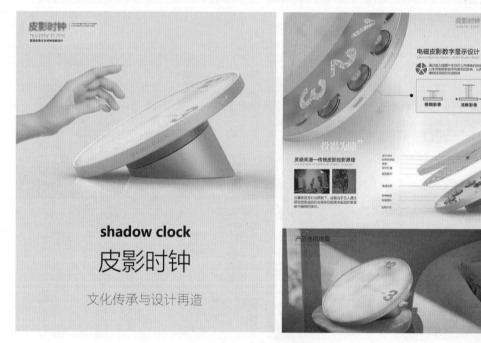

图 6-4　皮影时钟设计

例如，藏在明清建筑里的古风图书馆——尚书阁（见图6-5）。三进院落式的两层明清建筑，青砖、灰瓦、马头墙、木构件形成了图书馆的建筑风格，使其充满了历史的厚重感。内部精致的雕花与简洁的书架桌椅相得益彰，展现出书香味浓郁的时尚新空间，吸引了很多游客前往拍照与体验。

图 6-5　南昌尚书阁精品图书馆

设计师在进行文化主题方面的包装设计和品牌设计时,需充分考虑地方特色文化,为当地的特产或手工艺品设计包装和品牌形象。例如,为苏州的丝绸制品设计包装时,可以融入苏州园林的图案、苏绣的针法元素(见图6-6)等,通过精美的包装传递出苏州的文化魅力,提升产品的附加值。在文化渲染的品牌设计中,部分苏州老字号品牌巧妙运用苏州丝绸文化元素,以文化为核心打造其品牌形象,可以提升品牌的价值和影响力,在市场竞争中脱颖而出,同时也传播了优秀传统文化,一举两得。

图 6-6　苏州丝绸

在文化活动的视觉设计中,为传统文化活动,如庙会、戏曲表演等进行视觉设计,包括海报、宣传单页、舞台布置等,可以在设计中运用传统色彩、戏曲图案和书法字体,营造出浓厚的文化氛围。同时,通过数字化技术,还能够增强人们对传统文化的感知。

6.1.2 设计能为文化创新提供强大动力

首先,设计能够重新诠释传统文化元素,通过对传统图案、技艺等的重新解构和组合,赋予它们新的形式和意义。例如,将民间竹编技艺与现代陶艺设计相结合,能够创造出独具特色的产品(见图 6-7)。再者,设计能够借助新技术和新材料推动文化创新。随着科技的不断进步,设计师利用新兴的技术,能够创造出前所未有的文化产品和体验,如沉浸式的数字艺术展览,具有互动功能的文化装置等。此外,设计还能够响应社会变革和时代需求,创造新的文化观念和价值。例如,在可持续发展成为全球共识的当下,设计师倡导绿色设计理念,推动文化向更加环保、节约和可持续的方向发展。

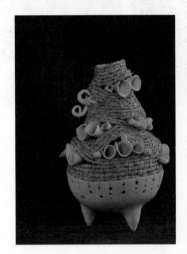

图 6-7 陶与编织(艺术家瓦莱丽·肖尼恩作品)

6.1.3 设计有助于塑造文化认同与促进文化交融

设计以其直观、生动且无处不在的特性,深刻影响着人们对文化的感知和认同,进而塑造和激发出强烈的归属感,凝聚起共同的文化精神。当人们看到具有本土文化特色的设计时,内心会涌起一种亲切和自豪的情感,从而增强对自身文化的认同和归属。中国的设计以古朴典雅、注重传统细节而闻名于世,如龙凤呈祥(见图 6-8)、敦煌飞天(见图 6-9)、大唐风尚、宋代美学等。这种设计风格不仅是中国文化在国际上的一张名片,也展示着设计在塑造文化认同和归属感方面发挥着至关重要的作用。

当不同文化背景下的设计相遇,相互碰撞、相互借鉴,能够为文化的多元发展提供契机。在国际时尚舞台上,各国设计师常常从其他文化中汲取灵感,创造出跨越国界的时尚作品,增进不同文化之间的理解与欣赏。通过设计,不同文化能够更加直观、生动地展现自身魅力,同时也能够更好地理解和接纳其他文化的独特之处。然而,在设计与文化的交流融合中,需要注意保持自身文化的独特性,尊重文化的根源,不能为了融合而失去文化的本质,而是要基于传承和弘扬自身文化进行创新。

图 6-8 龙凤呈祥图

图 6-9 敦煌壁画——双飞天

6.2 设计与非物质文化遗产

6.2.1 非物质文化遗产概述

1. 非物质文化遗产

非物质文化遗产（简称非遗），是指各民族世代相承的传统文化表现形式，以及与传统文化表现形式相关的实物和场所，通常包括以下几个方面（见6-10）。

截至 2021 年 6 月 30 日，国务院先后公布了五批国家级非物质文化遗产代表性项目名录，共计 1557 个国家级非物质文化遗产代表性项目。按照申报地区或单位进行逐一统计，

共计 3610 个子项,如图 6-11 所示。

第一,口头的传统和表现形式,包括作为非物质文化遗产媒介的语言,如民间故事、传说、史诗、歌谣等

第二,表演艺术,如传统音乐、舞蹈、戏剧、曲艺等

第三,社会实践、仪式、节庆活动,如与宗教信仰、岁时节令等相关的民俗活动

第四,有关自然界和宇宙的民间传统知识和实践,如传统的天文历法知识、中医药等

第五,传统手工艺,如传统美术、书法、剪纸、刺绣、蜡染、陶艺等制作技艺

图 6-10 非遗类型

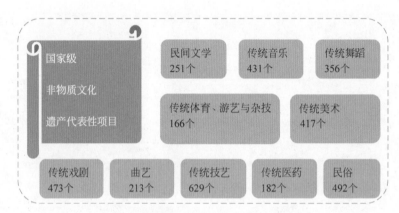

图 6-11 国家级非物质文化遗产代表性项目

2. 非物质文化遗产的特性

一般而言,非物质文化遗产具备以下特性。

(1) 非物质文化遗产具有活态传承性。非物质文化遗产不是静态的文物,而是活态的文化现象,通常通过口传心授、言传身教等方式在人群中传承。其传承是一个动态的、不断变化和发展的过程,依赖于人的传承和实践而存在。例如,传统的戏曲表演艺术,需要演员通过口传心授的方式学习唱腔、身段和表演技巧,并在舞台上不断地演绎和创新,使其得以传承和发展。

(2) 非物质文化遗产具有民族性和地域性。非物质文化遗产通常与特定的民族和地域紧密相连,反映了不同民族、地域的文化特色和生活方式,以及独特的思维方式、审美观念、价值取向和风俗习惯,是民族文化的重要组成部分。不同的地理环境、历史文化背景造就了各地独特的非遗,它们往往与当地的自然环境、社会生活紧密相连。如图 6-12 所示,岭南地区的粤剧,以其独特的唱腔、表演形式和舞台美术,体现了岭南文化的多元性和开放性,是岭南地区非物质文化遗产的瑰宝。

(3) 非物质文化遗产具有多元性。中国非遗涵盖了民间文学、传统音乐、传统舞蹈、传

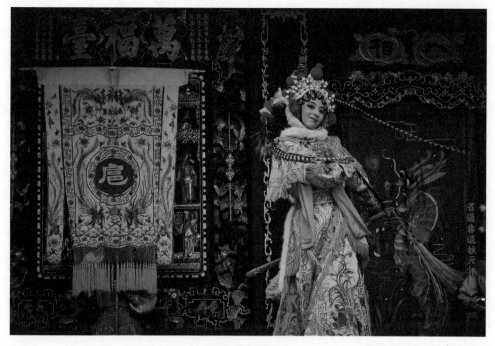

图 6-12　粤剧

统戏剧、曲艺、传统体育游艺与杂技、传统美术、传统技艺、传统医药和民俗等多个领域,呈现出丰富多元的特点。

(4) 非物质文化遗产具有独特性。每一项非遗都具有其独特的表现形式、技艺和内涵,难以被复制和替代。

(5) 非物质文化遗产有一定的濒危性。在现代社会的快速发展中,一些非遗正面临着传承困难、濒临消失的困难与挑战,亟须采取对应措施。

3. 非物质文化遗产的保护与传承

我国是历史悠久的文明古国,非物质文化遗产虽然极其丰富,但其在保护与传承的过程中面临着诸多困境和挑战(见图 6-13)。

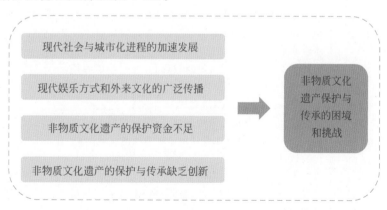

图 6-13　非物质文化遗产保护与传承的困境和挑战

（1）随着现代社会的快速发展和城市化进程的加速，年轻一代的生活方式和价值观发生了巨大变化。年轻人往往缺乏兴趣和耐心去学习、传承，导致传承人的老龄化和断层，传承后继乏人。一些传统手工艺，如木雕、刺绣等，学习过程漫长且枯燥，年轻人难以忍受，导致传承人群逐渐缩小。

（2）现代娱乐方式和外来文化的广泛传播，使得非遗的生存空间受到冲击和挤压，受众逐渐减少，一些非遗失去了原有的生存土壤。此外，过度商业化也为非物质文化遗产的保护与传承带来了阻碍。一些非遗项目在商业化开发的过程中，为追求经济利益而过度迎合市场，导致其原真性和文化内涵受到损害。

（3）非物质文化遗产的保护资金不足。非遗保护需要大量资金用于普查、记录、传承人的培养和扶持等，但资金投入往往有限。尤其是经济欠发达地区，政府和社会在这方面的资金投入严重不足，导致很多保护措施无法有效实施。一些非物质文化遗产项目因缺乏资金，无法进行深入的挖掘、整理和保护。

（4）非物质文化遗产的保护与传承缺乏创新。部分非遗项目在内容和形式上较为陈旧，难以适应现代社会的需求和审美，缺乏创新活力。例如，一些非遗蜡染从业者或企业缺乏创新意识和能力，产品设计和制作往往停留在传统模式上，在图案设计、产品款式、应用领域等方面创新不足，无法吸引更多消费者，难以适应市场的变化和发展。

6.2.2 设计与非物质文化遗产的研究现状及发展趋势

1. 设计与非物质文化遗产的研究现状

将非遗融入设计是当前设计领域的一个重要研究方向，可以在跨学科研究、数字化技术应用、可持续发展、文化认同、地方特色和创新设计方法等方面进行分析（见表6-1）。

表6-1 非遗融入设计的研究分析

维　　度	分　　析
跨学科研究	设计与非遗的研究涉及多个学科领域，如设计学、文化研究、民俗学、人类学等，跨学科的研究方法有助于设计师更全面地理解非遗的文化内涵和设计潜力
数字化技术应用	数字化技术的发展，如虚拟现实（VR）、增强现实（AR）等，为非遗的保护、传承和创新提供了新的途径，研究人员正在探索如何利用这些技术来展示、传播和体验非遗
可持续发展	可持续发展是当前设计的重要理念之一，非遗的传承和发展也需要考虑可持续性，研究如何通过设计实现非遗的可持续发展，如利用环保材料、推广传统工艺等，是一个重要的研究方向
文化认同和地方特色	非遗是地域文化的重要组成部分，设计可以通过融入非遗元素来体现地方特色和文化认同，研究在设计中体现非遗的文化价值，有利于增强人们对地方文化的认同感
创新设计方法	研究人员正在探索创新的设计方法，以更好地将非遗与现代设计相结合，如通过解构、重构、转化等方式，将非遗元素融入产品设计、空间设计、视觉传达设计等领域

2. 设计与非物质文化遗产的发展趋势

当前,设计与非遗呈现出以下几大趋势。

(1) 在注重用户需求和体验方面,未来的设计将更加注重用户的需求和体验,非遗的融入也将更加贴近人们的生活。设计可以将非遗元素与现代艺术、时尚潮流相结合,创造出新颖独特的表现形式。通过设计具有非遗特色的家居用品、服装、饰品等,能让人们在日常生活中感受到非遗的魅力。以"例外"品牌为例(见图 6-14),其将传统的岭南服饰文化元素,如香云纱、广绣等,通过现代设计手法进行创新演绎,推出了一系列具有独特风格的服装,既保留了非遗文化的韵味,又符合现代审美和穿着需求。

图 6-14 "例外"国风服饰

（2）在品牌建设与文化营销方面，越来越多的企业意识到非遗文化的价值，试图将其融入品牌建设和文化营销中。通过与非遗传承人合作，推出非遗主题系列产品等方式，企业塑造具有文化特色的品牌形象，提升品牌的附加值和竞争力。如图 6-15 所示，"上下"品牌以中国传统手工艺为核心，打造了一系列高品质的生活产品，通过品牌的推广和营销，让更多人了解并喜爱上了中国的非遗文化。

图 6-15　品牌"上下"的设计

（3）在科技助力设计与非遗的融合方面，科技的不断发展将为非遗的传承和发展带来新的机遇。利用先进的数字化技术，可以对非遗进行全方位的记录、保存和展示。这不仅有助于非遗的保护，还能为设计提供更加精准和详细的参考资料。设计师可以通过这些数字化资源，深入研究非遗的工艺细节和文化内涵，从而更好地进行创新设计。同时，科技的发展带来了各种智能设计工具和软件。这些工具可以帮助设计师更高效地进行创作和创新。设计师可以利用这些工具对非遗元素进行分析、重组和优化，以更快的速度和更高的质量完成设计方案。同时，智能设计工具也可以为非遗的传承和发展提供新的途径，如通过算法生成新的非遗图案或设计方案，为非遗注入新的活力。

（4）在加强国际交流与合作方面，非遗是全人类的共同财富，加强国际交流与合作将有助于促进非遗的传承和发展，如图 6-16 所示。"民族的才是世界的"，在未来，设计领域将更加积极地开展国际合作项目，推动非遗的国际化传播，让中国非遗走向世界。

图 6-16　迪奥的绒花设计

（5）在个性化定制方面，设计与非遗的结合可以满足消费者对个性化产品不断增加的需求。通过定制化的设计，设计师将消费者的个人喜好和非遗元素相结合，打造出独一无二的产品。例如，一些珠宝品牌推出了定制服务，消费者可以选择自己喜欢的非遗图案或工艺，定制专属的珠宝首饰。

6.2.3　设计与非物质文化遗产的应用整合及创新转化

1. 设计与非物质文化遗产的应用整合

1）在产品设计中的整合

在传统工艺与现代产品结合方面，许多非遗传统工艺，如陶瓷、木雕、刺绣等，可以应用于现代产品的设计与制作中。如图6-17所示，将传统的陶瓷工艺运用到现代家居用品如餐具、花瓶的设计中，既保留了陶瓷的精美质感和独特韵味，又能够满足现代生活的实用需求。另外，一些高端电子产品的外壳设计也可以借鉴木雕工艺，通过精细地雕刻和打磨，赋予产品独特的艺术价值和文化内涵。

图6-17　牟田阳日的陶艺作品

另外，从非遗的传统图案中汲取灵感，如中国传统的吉祥图案、少数民族的特色纹饰等，将非遗元素融入产品造型与图案，可以为产品设计提供丰富的视觉元素。这些图案经过现代设计的重新演绎，可以应用于服装、饰品、包装等各类产品和服务上，增强产品的文化魅力和辨识度。产品的造型设计也可以参考非遗中的传统器物形态，如古代的灯具、茶具等，结合现代的功能需求进行创新设计，打造出既具有传统文化特色又符合现代审美和使用习惯的产品。

2）在空间设计中的整合

在室内空间设计中，可以运用非遗元素来营造独特的文化氛围。例如，采用传统的漆雕艺术作为装饰（见图6-18），或者将传统的扎染布料用于窗帘、沙发垫等软装饰，为空间增添艺术气息和文化底蕴。传统的

图6-18　剔彩灵芝云龙纹折沿盘（宋）

非遗技艺如榫卯结构、石雕、砖雕等,可以应用于建筑和室内空间的装饰和构造中,提升空间的品质和艺术价值。榫卯结构的运用不仅体现了传统工艺的精湛,还具有环保、可持续的特点。

3)在品牌设计中的整合

一方面,非遗文化可以运用于品牌形象塑造。企业可以将非遗文化的精髓作为品牌的核心价值和文化内涵,通过品牌设计传达出独特的品牌形象和价值观。如图6-19所示,以传统的非遗技艺如刺绣、蜡染等为特色,打造出具有民族文化特色的品牌形象,在标志设计、包装设计、广告宣传等方面都融入非遗元素,有助于提升品牌的民族艺术价值和文化品位,获得消费者的认可和喜爱。

图 6-19　劳伦斯·许设计的苗族蜡染系列

另一方面,品牌助力非遗的传承与发展。如图6-20所示,企业可以与非遗传承人合作,共同开发非遗产品,通过品牌的市场渠道和营销推广,将非遗产品推向更广泛的消费者群体,实现非遗的传承与发展。同时,企业也可以通过资助非遗项目、举办非遗文化活动等方式,为非遗保护和传承贡献力量。一些知名品牌还可以通过举办与非遗相关的公益活动,提升品牌的社会责任感和形象,赢得消费者的信任和支持。

4)在文化传播中的整合

在文化传播方面,设计师可以通过设计作品来传播非遗文化,让更多的人认识和了解非遗的价值和魅力。例如,设计非遗主题的展览、文化活动的宣传海报、非遗纪录片的视觉包装等,都可以达到不错的文化传播效果。这些具有创新性和影响力的设计作品还可以引起社会的广泛关注和讨论,推动非遗文化的传承与发展。例如,一些以非遗为主题的艺术装饰作品在公共空间展示,吸引大量观众参观和互动,能够提高公众对非遗的关注度和保护意识。

另外,为了非物质文化遗产与现代设计理念更好地融合,设计师需要深入了解非遗文

图 6-20　木雕与泡泡玛特

化,提炼非遗元素,创新设计手法,注重产品的功能性和实用性,关注市场需求和开展跨界合作。通过这些方法,可以使非遗在现代社会中焕发出新的活力和魅力,实现传承和发展的目标。

2．设计与非物质文化遗产的创新转化

设计在非物质文化遗产的创新与转化方面发挥着至关重要的作用。设计能够赋予非物质文化遗产新的表现形式和生命力。通过对非遗元素的提取、重组和再设计,能够使其更符合现代审美和市场需求。如图 6-21 所示,将敦煌石窟图案运用到现代家居装饰中,以新的材质和工艺呈现,既保留了敦煌的艺术特色,又具有现代装饰的时尚感。

图 6-21　具备敦煌特色的山庄酒店

设计有助于非遗的功能转化。许多非遗原本具有特定的实用功能,但在现代社会中可能逐渐失去了实用性。通过设计,可以为其赋予新的功能,从而实现价值的延续。例如,将传统的竹编技艺应用于电子产品的保护套设计,使其在保护设备的同时展现独特的工艺魅力。创新的设计还能拓展非遗的应用领域。将非遗元素融入文化创意产品、数字媒体、旅游体验等多个领域,扩大了非遗的影响力和受众范围。如图 6-22 所示,开发以非遗为主题的手机游戏,可以让玩家在游戏中了解和感受非遗文化。

图 6-22　网易皮影戏美术风格游戏《傩师》

在设计过程中,要注重对非遗核心内涵和传统技艺的尊重与传承,避免过度商业化和同质化,确保非遗的独特性和文化价值得以保留和发扬。只有这样,才能实现非物质文化遗产在当代社会的可持续创新与转化,让古老的文化遗产在现代生活中绽放新的光彩。

6.3　案例分析:夏布织造

夏布(见图 6-23)是指以苎麻为原料,经独特的汉族传统手工业绩纱,纺织而成的麻布,因质地透气冰爽,常被用于夏季,故又称夏布。

中国有多个地区的夏布被列入非物质文化遗产,例如万载夏布和荣昌夏布。万载夏布始制于东汉明帝时(公元 58 年),生产可追溯至东晋后期,至今已有 1600 多年的历史。荣昌夏布是以中国特有的纺织农作物苎麻为原料生产的手工纺织品,其织造主要分布在重庆市荣昌县的盘龙镇。

手工夏布制作过程十分复杂,需要经过多道工序,每道工序都需要精细操作,因此手工夏布的产量较低,价格也相对较高,每一匹都弥足珍贵(见图 6-24)。夏布的制作过程主要分为原料制作和织布两部分,如表 6-2 所示。

图 6-23　手工夏布成品展示　　　　　图 6-24　夏布的织造过程

表 6-2　夏布制作流程

原料制作	打麻	将苎麻砍下,去掉叶子和枝干
	剥麻	将苎麻皮从麻秆上剥下
	刮青	用特制的刮板将苎麻皮刮成薄薄的一层
	绩纱	把刮青后的苎麻皮撕成细丝,再将细丝捻成线
	整经	把绩好的纱线排列整齐,缠绕在经轴上
	上浆	将经纱放入米浆中浸泡,使其变得更加光滑坚韧
织布	牵布	把上浆后的经纱牵疏入筘,缠绕在织机上
	织布	用梭子将纬纱穿过经纱,形成夏布
	晾晒	将织好的夏布晾晒,使其干燥定型

尽管在政府的鼓励和扶持下,我国夏布文创品牌得到了新的发展,但与国外同类产品相比,还存在一定的差距。夏布的创新发展还需要聚集更多的原创设计人才深入夏布的文创开发设计,注入设计理念、植入文化元素,打造高附加值的夏布文创产品,让夏布实现真正意义的活态传承。在江西科技师范大学美术学院有一群人正在践行,其代表就是"帛道坊"夏布文创空间(见图 6-25)。

帛道坊的夏布文创产品新颖独特,以传承非遗文化为导向,以江西特产苎麻为主要面料,采用传统的夏布织造技艺,保留了非遗文化的内涵和价值;并结合现代设计,将传统元素与现代时尚相结合,营造出既具有传统文化韵味,又符合现代审美的产品。

如图 6-26 所示,为"帛道坊"成员之一吴艳飞创作的夏布作品《仕颜》。该设计中,对里料夏布进行植物手染,纯手工编织细麻绳用于底座设计来拼接包身,增强其承托性,材质的相互融合自然又贴切。在图案设计上,以唐朝仕女图为灵感,绘制趣味性的卡通仕女图,配选彩色蚕丝线进行纯手工刺绣,生动有趣,精美别致。

图 6-25 "帛道坊"夏布文创空间及夏布成品陈列展示

图 6-26 原创设计作品手工夏布包《仕颜》

课后思考题

1. 简述地域文化元素在文创设计中的应用价值。
2. 收集并且记录一项国潮品牌的品牌文化和设计理念,字数不限。
3. 思考并回答如何为非遗文化设计独特的品牌,可举例分析。

第 7 章

设计与科技创新

7.1 科技创新的意义与影响

7.1.1 科技创新的定义

科技创新通常是指通过应用科学知识和技术手段,开发创新产品、改进生产工艺或提升服务质量的过程。在现代社会,科技创新不仅是推动经济增长的重要动力,也是提高生产效率、改善生活质量和解决社会问题的重要方法。

7.1.2 现代设计中科技创新的重要性

在当今快速变化的世界中,科技创新已经成为现代设计不可或缺的一部分。在提升设计效率方面,科技创新提供了新的工具和方法,使设计师能够更快、更高效地完成设计任务。例如,计算机辅助设计(CAD)软件的使用,大大缩短了产品从概念设计到成品制作的时间,同时降低了生产成本。在扩大设计方案的可行性方面,通过新材料、新工艺和新技术的应用,设计的可行性得到了极大的扩展,设计师能够为人们创造更加新奇的体验(见图 7-1)。

图 7-1　沉浸式虚拟现实体验

科技创新不仅改变了设计的过程和方法,也深刻影响了设计的本质和目标。在设计理念的变革方面,科技创新促使设计师从传统的以功能和美学并举的设计理念,转向以用户体验、产品交互和产品(服务)个性化定制为核心的新思维设计理念。设计师需要更多地考虑如何利用科技创新来提升产品的附加值和用户体验。

通过不断地探索和应用新的科学技术,设计师可以创造出更高效、更具创意和更符合市场需求的设计作品。如图 7-2、图 7-3 所示,设计师需要不断掌握新的设计思维与理论,指导自己的设计创新。

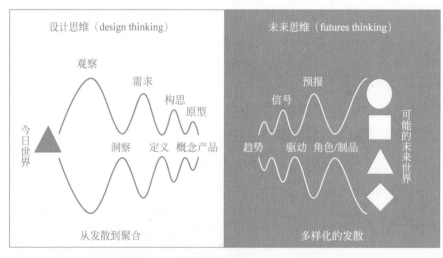

图 7-2　从"设计思维"到"未来思维"

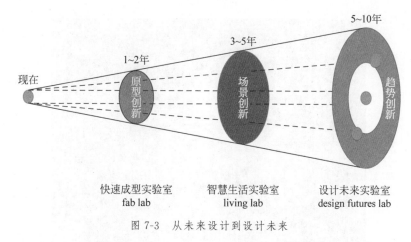

图 7-3　从未来设计到设计未来

7.2　科技驱动的设计数字化创新

7.2.1　数字设计

数字设计是伴随计算机技术发展而兴起的一门新兴学科,是一种通过数字化界面呈现产品信息或服务内容的可视化交流方式,结合了计算机科学、艺术、人机交互等多个领域的知识和技术,旨在创造更为丰富、生动和具有交互性的用户体验。

数字设计的发展经历了多个阶段。最早的数字设计可以追溯到 20 世纪 80 年代的计算机图形学的发展。这一时期的数字设计主要集中在二维图形的设计和制作上。随着计算机技术的不断发展,数字设计逐渐向三维领域扩展(见图 7-4),出现了诸如 3D 建模、虚拟现实等技术。近年来,随着人工智能、大数据等技术的不断发展,数字设计正朝着智能化、自动化的方向发展,如图 7-5 所示。

图 7-4　三维数据监控模型

图 7-5　雕像实物扫描＋手动修复

目前，设计行业对于数字设计的应用领域认知普遍提高。例如，在产品设计领域，数字设计可以帮助设计师在新产品研发中提高效率，提升产品的质量和性能。在建筑和环境设计领域，数字设计可以实现环境空间的虚拟展示，让设计师与客户可以更直观地感受设计方案的效果。在视觉传达、数字媒体艺术领域，数字设计可以实现创新动态海报、制作数字媒体创意广告等，提高视觉艺术的感染力和产品的交互性。

7.2.2　三维设计

三维设计，通常称为 3D 设计，它是一种通过计算机辅助在三维空间中建立 3D 模型来展示设计方案的方式，广泛应用于建筑、工业、游戏、影视等领域，是现代设计技术的重要组成部分。

三维设计的起源可以追溯到计算机图形学的诞生伊始。伴随着计算机技术的飞速发展，三维设计逐渐成为设计师必须掌握的一种重要的辅助工具。通过专业的 3D 设计软件，设计师可以在计算机上构建三维模型，进行各种复杂的设计操作。与传统的二维设计相比，三维设计能够更加真实地表现产品的外观、结构和质感，使设计师可以更加自由地进行创新和尝试。

在建筑领域，三维设计被广泛应用于建筑外观设计、室内空间设计和城市总体规划等

方面。通过 3D 模型,设计师可以更加直观地展示设计方案,使客户更好地理解设计师的意图和创意。同时,3D 模型还可以进行各种分析和优化,如能耗分析、日照分析、人流分析等,为设计师提供更加全面的设计依据。

在工业设计中,三维设计已经成为一种主流的设计方式。通过 3D 模型,设计师可以更加准确地表现产品的外观和内部结构,使产品更加符合市场用户的需求。同时,3D 模型也可以进行各种分析和优化,如力学分析、流体分析、电磁分析等。

在游戏和影视制作领域,三维设计更是成为不可或缺的创意工具。通过 3D 模型和动画技术,设计师可以创造出美轮美奂的空间场景和角色形象,提高游戏的可玩性和视觉效果,如图 7-6~图 7-9 所示。

图 7-6　意大利都灵　次世代游戏场景设计(作者:尼科洛·祖比尼)

图 7-7　角色设计(作者:涂弥)

图 7-8　角色设计（作者：雷宇）

图 7-9　AIGC 下 2D 转 3D 探索

7.2.3　计算机辅助技术及建筑信息化设计

　　计算机辅助技术（见图 7-10）是以计算机为辅助工具，帮助特定的工作人员在所属的应用领域内完成相关任务的方法和技术。计算机辅助强调人的主导作用。在人的主导下，计

算机和使用者构成了一个人机密切交互的联合体。

图 7-10　计算机辅助设计软件

它包括计算机辅助设计、计算机辅助制造(CAM)、计算机辅助教学(CAI)、计算机辅助质量控制(CAQ),以及计算机辅助绘图等。计算机辅助技术中的 CAD 和 CAM 首先在飞机制造、汽车制造和造船等大型制造业中广泛应用,然后逐步推广到机械、电子、轻纺等产品制造业,以及建筑、环境、土建等工程项目中。

Autodesk 公司在 2002 年提出打造 BIM(building information modeling)技术,其核心是通过建立虚拟的建筑三维模型,利用数字化、信息化技术,为模型提供完整的、与实际情况一致的建筑模型信息库。该信息库不仅包含描述建筑物构件的立体信息、专业属性及状态信息,还包含了非构件对象(如空间、运动行为)的状态信息。从建筑的设计、施工、运行、维护及管理,直至建筑全寿命周期的终结,借助这个包含建筑工程信息的三维模型,可大大提高建筑工程信息的集成化程度,提供建筑工程信息交换和共享平台。

7.2.4　智能创意产品设计

随着科技的不断进步,智能创意产品设计已逐渐成为人们生活中的重要组成部分。这些设计极大地丰富了人们的生活品质,在为日常服务增添便利的同时也改变了日常的生活方式。

智能创意产品设计就其主要的创意产品进行分类,涵盖了智能家居设备、智能穿戴设备、智能办公设备、智能出行、智能健康与健身、智能安防、智能娱乐、未来智能科技产品等领域,如图 7-11 所示。

图 7-11 智能创意产品

7.2.5 虚拟现实与增强现实

虚拟现实起源于 1965 年，指采用特定技术生成一个虚拟的可视化空间环境，再以电子信号传输的方式让参与者沉浸其中，在视觉、听觉、触觉等感知上给人以现实存在的感受。从本质上来看，虚拟现实可以理解为创建和体验虚拟世界的计算机仿真技术。它利用现实生活中的相关数据，通过计算机技术产生的电子信号，将其与各种输出设备结合，使其转化为能够让人们感知到的信息元素。因为这些现象不是直接能看到的，而是通过计算机技术模拟出来的世界，故称为虚拟现实。

增强现实是一种将虚拟景物或信息与现实物理环境叠加融合起来，交互呈现在用户面前，从而营造出虚拟与现实共享同一空间的技术，既可以对真实环境进行在视觉上的优化，又可以让真实环境充满互动内容，如图 7-12 所示。本质上，增强现实是一种集定位、呈现、交互等软硬件技术于一体的新型视觉界面技术，其目的是让用户在感官上感觉到虚实空间的创新融合，借以增强用户对现实环境的感知和认同。

图 7-12　医院 AR 导航

虚拟现实与增强现实既有关联又有区别。从技术层面来看,虚拟现实技术是一种创建和体验三维虚拟世界的计算机仿真技术。用户通过佩戴 VR 头戴式显示器等设备,可以完全沉浸在虚拟世界中,并与虚拟世界中的物体进行交互。增强现实技术则是一种将计算机生成的虚拟信息叠加到现实世界中的技术。用户可以通过智能手机、平板电脑或 AR 眼镜等设备,看到现实世界中被虚拟信息增强后的景象。

从应用领域来看,两者应用领域非常广泛,包括游戏、教育、医疗、军事、建筑、设计等。例如,在游戏领域,虚拟现实可以为用户提供更加真实、刺激的游戏体验,以及真实环境中无法实现的空间场景。在教育领域,两项技术都可以更好地模拟各种实验场景,提高学生的学习兴趣和教学效果。而增强现实的应用需基于现实场景及特定位置,因此其在全息导航、立体广告、工业交互等方面有着独特的应用优势。

从用户体验效果来看,虚拟现实技术的用户体验主要集中在提供一个完全沉浸式的虚拟环境,使用户拥有身临其境的体验,具有沉浸感、交互性,可以充分展现出超越真实的想象力。增强现实技术的用户体验则是在现实世界中叠加出虚拟信息,提供更加直观、准确的信息因素,具有现实性、交互性和扩展性。

7.2.6　元宇宙技术及应用

元宇宙(Metaverse)是一个虚拟的,可以让真实的人和虚拟事物在一个环境中交互的"世界"。在这个世界里,人们不仅可以通过虚拟形象体验到真实的生活场景,还能用目前已经掌握的知识、技能和工具,在这个"世界"里进行自主学习、自我成长。它是一个具有高度开放性和创造性的空间,既是下一个虚拟现实风口的风向标,也是数字经济发展中未来技术与新一代信息技术、人工智能等领域融合创新发展的关键,是数字经济的核心驱动力。

元宇宙具备丰富场景、内容、体验、数据等特征,在此基础上能够创造更为丰富多元的场景服务与应用服务,涵盖了互联网之外所有类型的行业,是一个为用户提供生活场景支

持的，集服务、交易、社交、娱乐等众多元素于一体的理想空间，一个能为企业提供多元、便利、丰富数字产品的生活空间。因此，可以把元宇宙想象成为一个虚拟世界的"城"。在元宇宙里，用户可以像在游戏场景里一样进行自由交流、互动、合作，还可以完成社交娱乐、虚拟学习等多方面创新活动及商业需求。在此基础上实现商业变现，这一点也是元宇宙经济发展的必然趋势。

7.2.7 数字孪生技术

数字孪生是指对物理对象或真实条件进行全过程系统化的虚拟演示或数字实况对应。其主要技术是采用建模技术创立环境基础，实时更新数据，模拟反映其物理对应物的行为、特征和性能。数字孪生完美地被用于制造行业、物流运输和能源监控等高效应用领域，以优化性能、监控运营为目标，促进决策制定与减能增效的数字化技术提升，如图 7-13 所示。

图 7-13 数字孪生可视化

图 7-13（续）

7.3 人工智能及其视域下的交互设计

7.3.1 人工智能概述

人工智能（AI）是当前科技领域中最受关注的热点之一。它通过模拟人类智能的方式，实现了从视觉识别、自然语言处理到自动化决策等多种功能。随着计算能力的提升和数据的爆炸式增长，人工智能正在各个行业掀起一场技术革命，特别是在交互设计领域，为现代设计师提供了全新的工具和思路。

1. 人工智能的基本原理

人工智能的基本原理包括机器学习和深度学习两大支柱体系（见表 7-1）。

表 7-1 人工智能基本原理

概念	机器学习	深度学习
含义	人工智能的一个分支，基于从数据中学习的方式，改进其在某个任务上的性能	机器学习的一个子领域，指采用多层神经网络结构来处理和分析数据
特点	强调从数据中发现模式和规律，而不需要人工设定具体的规则	深度学习特别擅长处理大规模数据和复杂模式的识别，如图像识别、语音识别等

2. 大模型

大模型（large models）指的是拥有极大参数数量的深度学习模型。早期的大模型代表是 GPT-4 等，这些模型能够处理和理解自然语言，甚至生成与人类语言极为相似的文本。大模型在多任务、多语言、多领域上表现出色，能极大地提升自然语言处理的效果，广泛应用于搜索引擎、智能客服、翻译等领域。但是大模型的训练需要极高的计算资源，训练时间长且成本高。另外大模型的"非开源"特性也带来了可解释性的问题，用户很难理解模型的决策过程。

3. 算法与算力

人工智能中的常见算法（algorithms）如图 7-14 所示。

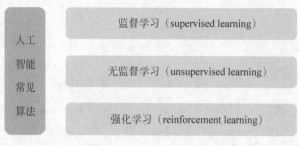

图 7-14　人工智能常见算法

在监督学习中，模型通过大量已标记的数据进行训练，以便在遇到新数据时能够做出预测。常用算法包括线性回归、支持向量机（SVM）、决策树等。无监督学习不依赖于标记数据，而是通过发现数据中的模式进行分类或聚类。常用算法有 k-means 聚类、主成分分析（PCA）等。强化学习是通过智能体与环境的交互来学习如何采取行动的算法。该方法广泛应用于机器人控制、游戏 AI 等领域。生成对抗网络（GANs），即通过两个神经网络（生成器和判别器）之间的对抗学习来生成新的数据样本，已被广泛用于图像生成、风格迁移等领域。

算力（computational power）是指计算机系统的计算能力，是人工智能模型训练和推理的硬件基础。高性能的计算硬件（如 GPU 和 TPU）和分布式计算架构（如云计算）是推动现代人工智能发展的重要因素。量子计算具有超越传统计算机的巨大潜力，尤其是在处理复杂大规模数据与优化问题方面。其目前虽仍处于实验阶段，但前景令人期待。

4. 世界范围内的人工智能发展现况

世界范围内的人工智能发展现况如表 7-2 所示。

表 7-2　人工智能发展状况

不同地区	发 展 现 况
中国	中国在人工智能应用和市场规模上具有很强的竞争力，尤其是在面部识别、语音识别等领域，政府提出的"新一代人工智能发展规划"和"新质生产力"正引导着国家人工智能领域的快速发展
欧美	欧美在人工智能基础研究和应用领域占据领先地位，许多科技巨头，如 OpenAI、谷歌、微软、亚马逊等都在积极开发 AI 技术，美国政府也在通过政策和资金支持推动 AI 的发展；欧洲非常重视 AI 伦理和隐私保护，出台了一系列法律法规来规范 AI 的使用，欧盟许多国家利用 AI 技术，推动其在工业、医疗等领域的实践，目前已形成了全球范围内的 AI 研究与应用网络布局

7.3.2　生成式人工智能

生成式人工智能（generative AI）是指通过学习和模仿人类创作的艺术作品，自动生成新的设计和艺术作品的技术。它在艺术设计领域的应用正在快速扩展，不仅在视觉艺术、

音乐、文学等传统艺术领域引发了革命性变化,还在设计领域创造了新的机会和挑战。随着技术的不断进步,生成式人工智能为艺术家和设计师提供了更多的创作工具和方法,促进了艺术设计领域的创新与变革,如图7-15所示。

图7-15　太空歌剧院(科罗拉多州博览会艺术比赛金奖)

生成式人工智能作为一种创新、高效的设计工具,正迅速改变着艺术设计领域的面貌,为创作者带来了前所未有的可能性。同时,随着这项技术的进一步发展,也面临着许多挑战和问题。通过不断探索和完善技术与伦理规范,生成式人工智能有望在未来进一步推动艺术设计的创新和变革,为设计师和艺术家创造更多的机会和价值。

7.3.3　交互设计及其程序开发

1. 交互设计

随着技术的快速发展和用户期望的不断提高,用户界面设计(UI)在交互设计中的作用变得愈发重要。一个优秀的UI设计不仅能够提升用户体验,还能有效地引导用户操作,增强用户与产品的互动。而生成式人工智能作为一种新兴的技术,正在逐步渗透到UI设计领域,通过提供智能化设计工具和自动化创作能力,帮助设计师更高效地创造用户友好的界面(见图7-16)。

图7-16　智能化技术赋能UI设计

生成式人工智能赋能的 UI 交互设计，其主要内容包含原型设计、布局优化、风格融合、自动化图标与插图生成、个性化用户界面、动态内容推荐、实时界面调整等。

AI 工具可以快速生成低保真或高保真的原型，帮助设计师更早地进行用户测试和迭代。这些工具还可以根据用户反馈自动优化和调整界面布局。AI 算法可以根据用户行为数据优化 UI 布局。例如，通过分析用户的点击路径和热图数据，AI 可以自动调整按钮位置、文字大小和颜色等元素，以提升用户体验。类似于艺术作品的风格融合，生成式人工智能可以将某种视觉风格应用于整个界面设计。例如，将一种现代简约风格应用于一个传统的 UI 布局，使其看起来更加现代、时尚。生成式人工智能可以根据特定需求生成符合设计规范的图标和插图，帮助设计师快速填充内容，并确保视觉一致性，如图 7-17 所示。生成式人工智能还可以通过分析用户行为数据，动态生成个性化的界面。个性化的 UI 设计能够提升用户体验，使用户感到界面是为他们量身定做的。根据用户的浏览历史和偏好，AI 可以在界面中动态推荐相关内容或产品。这种个性化推荐能够提高用户的参与度和满意度。生成式人工智能可以根据用户的实时行为调整界面。例如，AI 可以识别用户的情绪或疲劳状态，自动调整界面的色调和亮度，以提高可读性和舒适度。

图 7-17 人工智能创意图标

生成式人工智能能够根据既定的设计规范或风格自动生成 UI 元素和界面布局，这种自动化生成可以极大地提高设计效率，为设计师快速生成多个设计版本以供选择和优化。同时，生成式人工智能能够根据不同的主题或品牌生成风格一致的视觉元素，如图标、按

钮、背景等。这种能力可以确保设计风格的一致性,提高客户交互使用中的满意度。

2. 交互设计的用户体验

1)个性化与无障碍设计的进一步融合

AI 技术将推动个性化设计和无障碍设计的融合,使不同背景和能力的用户都能够获得良好的使用体验,主要体验包括个性化的无障碍体验、实时学习与适应。AI 可以根据用户的特殊需求(如视觉或听觉障碍)自动调整界面,以提高可访问性。如图 7-18 所示,AI 可以为色盲用户调整色彩对比度,为听障用户提供字幕和文本描述。同时,生成式人工智能能够实时学习用户的行为和偏好,并根据用户的习惯自动调整界面布局和交互方式,提供更加个性化和适应性的用户体验。

图 7-18　北京冬奥会上已支持"实时智能字幕"

2)数据驱动的设计决策

生成式人工智能能够更深入地分析用户数据,帮助设计师做出更明智的设计决策。在用户行为分析方面,通过分析大量用户行为数据,AI 可以发现界面设计中的问题和优化机会,为设计师提供数据驱动的优化建议。在 A/B 测试的自动化方面,AI 可以自动进行 A/B 测试,比较不同设计版本的用户反馈和转化率,从而帮助设计师选择最优的设计方案。

3)优秀的 UI 设计对交互的反馈

优秀的 UI 设计对交互的反馈主要涵盖提升用户体验、提高可用性、增强视觉吸引力、增强用户与产品的互动、引导用户行为、及时提供反馈与互动等内容。

优秀的 UI 设计能够显著提升用户体验。通过清晰的导航、直观的界面和美观的视觉

设计,用户可以更容易地完成任务和找到所需信息,如图 7-19 所示。一个直观的 UI 设计能够让用户快速上手,无须阅读复杂的说明或进行烦琐的操作。例如,简洁的布局、明确的按钮和一致的交互模式都有助于提高界面的可用性。优秀的 UI 设计不仅要功能齐全,还应具备视觉吸引力。良好的色彩搭配、合理的留白和美观的排版都可以使界面更具吸引力,从而吸引用户并延长其使用时间。UI 设计是用户与产品之间的桥梁。一个精心设计的界面能够引导用户进行预期的操作,提高用户的参与度和忠诚度。通过使用清晰的视觉提示(如按钮、进度条和提示信息),UI 设计可以引导用户按照设计师的预期进行操作。例如,一个突出的"购买"按钮能够有效引导用户完成购买操作。优秀的 UI 设计能够提供及时的反馈,使用户感到他们的操作得到了系统的认可和响应。例如,按钮的动态效果、加载动画和提示信息都能够增强用户与界面的互动感。

图 7-19　UI 设计:3D 实物与实景结合(设计师:塞巴斯蒂安·施塔佩尔费尔特)

4)构建品牌形象和信任

UI 设计在很大程度上影响着品牌形象。通过一致的视觉风格和用户体验,UI 设计可

以增强品牌的认知度和信任感。在品牌一致性方面,如图 7-20 所示,通过在所有用户接触点(如网站、移动应用和广告)中使用一致的设计元素(如颜色、字体和图标),UI 设计能够帮助构建和维护品牌的一致性形象。在提高信任感方面,一个精致的 UI 设计能够传达专业性和可靠性,帮助用户建立对品牌的信任。例如,一个设计精良的银行 App UI 能够让用户感到其资金是安全的,从而增加对银行的信任。

图 7-20　UI 设计的一致性原则

3. 交互设计的程序开发

在人工智能和交互设计的开发过程中,程序开发软件和技术工具扮演了至关重要的角色。设计师和开发人员需要掌握一系列编程语言和工具(见表 7-3),以便有效地构建和实现技术解决方案。

表 7-3　程序开发的编程语言

编　程	内　容
Python	Python 是一种高层次、解释型的编程语言,在人工智能、数据科学和自动化开发中扮演着重要角色,其以简洁易读的语法和强大的库支持而广受欢迎
JavaScript	JavaScript 是一种广泛用于网页开发的编程语言,支持动态内容和交互式网页元素的创建。在前端开发方面,JavaScript 是前端开发的核心语言,用于实现网页的动态功能和用户交互。在数据处理方面,JavaScript 中的 Node.js 环境允许服务器端数据处理和应用程序逻辑的实现,使得前端和后端的整合更加流畅
SQL(Structured Query Language)	用于管理和操作关系型数据库的语言。在数据存储与检索方面,SQL 用于从数据库中查询、插入、更新和删除数据,在数据管理和数据分析中发挥重要作用。在数据建模方面,使用 SQL 进行数据建模和数据库设计,能够确保数据的结构化存储和高效访问

另外,计算机程序开发有严格的前端(见图 7-21)和后端任务分工。

首先是用户界面设计,前端开发需设计和实现网页或 App 的视觉效果和用户交互功

能,包括布局、导航、按钮、表单等,通过使用 HTML、CSS 和 JavaScript 来实现这些功能,同时确保用户界面在各种设备和屏幕尺寸下都能正常显示。其次是响应式设计,前端开发还涉及使用媒体查询和布局设计技术来实现响应式设计。最后是用户体验,前端开发不仅关注界面的外观,还关注用户的操作体验,包括加载速度、交互流畅性和功能易用性。

图 7-21 前端开发的内容

后端开发涉及构建和维护服务器端的应用程序和数据库,是支持前端功能的基础。其内容涵盖服务器端编程,即使用编程语言如 Python、Java 等,编写服务器端逻辑和处理用户请求,同时提供处理数据存储、业务逻辑和用户身份验证等功能。此外还有数据库管理,即设计和管理数据库结构,如使用 SQL 数据库存储和检索数据。最后是涉及数据的安全性、一致性和性能优化。

另外,计算机程序开发还涉及 API 开发和全栈开发。API 开发是指设计和实现应用程序接口(API),使前端和后端能够进行数据交换和通信。API 允许不同的系统和服务进行集成,其主要目的是确保后端系统的安全性,包括数据加密、用户认证和权限管理,以防止数据泄露和未授权访问。全栈开发涉及前端和后端的综合开发,要求开发者具备全面的技术能力,能够从端到端地构建完整的应用程序。在技术栈选择方面,全栈开发者需要掌握多种技术栈,包括前端技术(如 React、Vue.js)、后端技术(如 Express、Django)和数据库技术(如 MySQL、MongoDB)。在跨领域协作方面,在开发过程中,全栈开发者需要协调前端和后端的需求,确保整个系统的协调和一致性。

在人工智能和交互设计的开发过程中,掌握各种编程语言和开发工具对于设计师来说至关重要。Python、JavaScript、SQL 等编程语言提供了实现 AI 和前端功能的基础,而良好的前端和后端开发实践确保了系统的功能和性能。随着技术的不断进步,开发者还需要不断更新知识和技能,以适应新的技术挑战和机遇。

7.3.4　人工智能与未来设计行业的融合发展

AI 正在深刻改变各行各业,设计行业也不例外。AI 的不断进步为设计行业带来了前所未有的创新机会和挑战。从智能化工具到自动化设计流程,AI 正在推动设计领域的发展,促进设计的智能化和产业的变革。

1. 人工智能赋能设计创新

在自动化设计生成方面,AI 通过算力工具的机器学习算法和生成模型,能够快速提供多个设计方案,供设计师选择和调整。例如,Adobe 的 Sensei 和 Canva 的 AI 设计助手可以自动生成符合设计规范的视觉内容。在智能推荐与优化方面,AI 可以根据用户行为数据和设计反馈自动推荐设计调整。例如,AI 可以优化界面的颜色搭配、排版布局,甚至生成个性化的设计元素和设计风格,帮助设计师提升最终方案的设计效果,如图 7-22 所示。

2. 创意与灵感生成

AI 在创意生成和灵感提供方面具备强大的能力,能够为设计师提供新的创作源泉。

图 7-22　用 Midjourney 渲染的赛博朋克水墨风的城市

在风格融合与图像合成方面,AI 可以将不同的艺术风格融合到设计作品中,创造出新的视觉效果(见图 7-23)。此外,AI 还可以合成新图像,将多个视觉元素结合,生成独特的设计作品。

在生成式对话系统方面,使用自然语言处理(NLP)技术,AI 可以与设计师进行对话,了解其需求和创作意图,并根据对话生成设计建议和创意灵感。

3. 个性化与用户体验提升

AI 技术可以根据用户的个人喜好和行为数据,提供个性化的设计方案和优化用户体验。

在动态界面调整方面,AI 可以实时分析用户的操作习惯和偏好,自动调整界面布局和设计元素,提高用户的交互体验。例如,AI 可以根据用户的视觉疲劳状态自动调整界面的亮度和对比度。

在个性化内容推荐方面,AI 可以根据用户的浏览历史和兴趣,生成个性化的内容推荐,提高用户的参与度和满意度。这种个性化体验在广告、电子商务和内容平台中尤为重要。

4. 人工智能推动产业发展

AI 正在推动设计行业的数字化转型,使得设计过程更加高效、精准和智能。

图 7-23　AIGC 风格化作品

在自动化设计流程方面，AI 可以自动化设计流程中的多个环节，如设计生成、修改和优化。这种自动化不仅提高了设计效率，还减少了人工干预的错误和时间成本。

在智能化设计管理方面，AI 工具能够帮助设计团队进行项目管理和协作。通过智能分析和预测，AI 可以优化设计任务的分配和进度管理，提高团队的工作效率和项目成功率。

5. 新兴设计领域的开拓

AI 技术的进步为设计行业开辟了新的领域和市场，推动行业不断发展和创新。

在虚拟现实与增强现实方面，AI 与虚拟现实和增强现实技术的结合，创造了新的设计场景和用户体验。例如，AI 可以在虚拟现实环境中自动生成设计元素，实现动态可变的沉浸式用户体验。

在智能产品设计方面，AI 可以用于智能产品（见图 7-24）的设计，如智能家居、可穿戴设备等。通过对用户需求和行为的分析，AI 可以帮助设计师创建更加智能和符合用户需求的产品。

图 7-24　三星智能家居产品

6. 行业生态的重塑

AI 技术的广泛应用将重塑设计行业的生态，改变行业的竞争格局和发展模式。

在创新商业模式方面，AI 的应用推动了设计行业商业模式的创新。例如，基于 AI 的设计服务平台可以提供按需设计、个性化定制等服务，拓展了设计服务的市场和范围。

在跨界合作与融合方面，AI 技术促进了设计行业与其他领域（如科技、医疗、教育等）的跨界合作与融合。这种跨界合作带来了新的设计机会，推动了众多领域的创新和发展。

7.4　设计与科技创新融合的机遇与挑战

7.4.1　设计与科技创新融合的机遇

1. 把握新时代国家科技创新战略方向对设计行业的引领

科技基础能力是国家综合科技实力的重要体现，是国家创新体系的重要基石，是实现高水平科技自立自强的战略支撑。党的二十大报告提出："加强科技基础能力建设。这是在我国科技创新发展新阶段，立足当前、面向长远的一项重大任务部署。"

新时代国家科技创新战略对设计行业的影响主要体现在三个方面（见图 7-25）。

图 7-25　新时代国家科技创新战略

国家科技创新战略的实施极大地推动了设计行业的科技创新。相关数据显示,设计企业普遍高度重视科技创新对企业发展的支撑作用,科技创新投入不断增加。设计行业正在积极响应国家科技创新战略,通过技术创新来提升自身的核心竞争力。

随着人工智能、大模型等技术的快速发展,设计行业迎来了革命性的变革。未来设计行业可以利用这些技术进行概念设计、方案设计、仿真制作、施工图绘制等多个阶段的协同工作,从而提高设计的效率和方案的准确性。

国家科技创新战略的实施促进了设计行业的智能化和组织结构的变革,如图 7-26 所示。设计企业通过成立专职技术研究中心,与高校、外部企业等合作,形成产、学、研平台,来调动内部资源并借助外部力量进行科技创新。这种模式不仅提升了企业的研发力度,还将有助于解决设计企业研发人才不足、科研产出效率不高、科技成果转化效果不理想等问题。

图 7-26　产学研一体化

国家科技创新战略对设计行业的影响是深远的,它不仅推动了设计行业的技术创新和智能化发展,还促进了设计企业组织结构的变革,让设计真正做到与各行各业交叉融合,全面提升整个行业的市场竞争力。

2. 大学生科技创新创业竞赛的机遇

目前国内各项大学生设计创新创业竞赛种类繁多,就其级别来看,最高级为国家相关部委主办的高校创新创业项目竞赛,如每年被列入教育部竞赛名录的相关比赛(见表 7-4)。这些比赛无一例外地对于科技创新提出较高要求,同时这些竞赛也是大学生了解市场需求,展现个人能力的舞台,更是走向社会的挑战与机遇。

表 7-4　大学生科技创新创业竞赛分类

赛事项目	时间	内容
中国国际大学生创新大赛	竞赛时间通常为校赛每年 4—6 月,省赛每年 6—8 月,国赛每年 10—11 月	目前国内级别最高、知名度最大、覆盖院校最广的大学生竞赛,由教育部、中央统战部等 13 个部委共同主办,旨在激发大学生的创造力,推动赛事的成果转化,促进"互联网+"新业态形成,服务经济提质增效升级
"挑战杯"全国大学生创业计划大赛	竞赛时间通常为偶数年的 3—11 月	要求参赛者提出具有市场前景的技术、产品或服务,并围绕这一主题完成一份完整的创业计划。竞赛采取学校、省(自治区、直辖市)和全国三级赛制,分预赛、复赛、决赛三个赛段进行
"挑战杯"全国大学生课外学术科技作品竞赛	通常在奇数年举办	一个偏向研究型的比赛,涵盖科技发明制作、自然科学类学术论文、哲学社会科学类学术论文和调查报告等板块

全国大学生学科竞赛,包括但不限于 ACM-ICPC 国际大学生程序设计竞赛、全国大学生数学建模竞赛、全国大学生电子设计竞赛等,这些竞赛覆盖了多个学科领域,旨在促进学科交叉融合和创新人才培养。

诸多学科竞赛以项目的方式进行申报评比,以项目驱动学习,激励学生参与跨学科项目,通过实际项目体验科技与设计结合的魅力。例如,开发一个智能家居产品的项目,可以让学生接触到用户研究、工业设计、电子工程和软件开发等多个领域的知识,真正理解各学科是如何进行协同工作、达成目标的。

同时以第二课堂为依托,进行头脑风暴与原型设计。教师应鼓励学生通过头脑风暴的方式发散思维,产生大量创意,并通过快速原型设计将创意设计付诸实践。这个过程有助于学生在项目的压力下快速产生设计创意,不断优化和迭代设计思维,解决问题,从而在设计竞赛中能够快速激发创造力,提升竞争力。

7.4.2　设计与科技创新融合的挑战

设计与科技创新融合面临的挑战在于如何将创意思维与技术进步相结合,创造出既美观又实用的产品。设计不仅仅是外观的美化,它还涉及用户体验、产品功能和产品的可持续性等内容。科技的快速发展为设计提供了新的工具和材料,但同时也带来了平衡创新与传统、确保技术应用不会牺牲产品的易用性和可访问性等挑战。

设计师需要不断了解最新的科技趋势,理解它们的潜力和限制,并将其融入设计过程中。同时,他们还必须考虑到产品的生命周期,确保设计不仅在技术上先进,而且在环境上可持续。此外,设计师还需要与工程师、程序员和其他技术专家紧密合作,以确保设计概念的可行性和实用性。随着技术的发展,设计师还需要考虑设计中的伦理和隐私问题,确保技术的应用不会侵犯用户的隐私。另外,设计不仅要创新,还要考虑市场接受度。设计师需要预测市场趋势,确保设计的产品能够被市场接受。

7.5 案例分析:"萝卜快跑"

2021年8月18日,百度发布全新升级的自动驾驶出行服务平台——"萝卜快跑"(见图7-27)。2024年5月15日,萝卜快跑第六代无人车在武汉正式亮相。

图 7-27 萝卜快跑无人车

百度的无人驾驶技术项目"萝卜快跑"是自动驾驶领域的一个重要创新,代表了百度在智能出行和未来交通方面的前沿探索。该项目不仅展示了百度在人工智能和自动驾驶技术方面的强大实力,也体现了其在智能设计上的深刻理解和应用能力。

"萝卜快跑"基于百度Apollo自动驾驶平台。这个平台汇集了百度在计算机视觉、深度学习、传感器融合等技术领域的最新成果。智能设计在这个项目中的体现是,通过复杂的算法和数据处理,车辆可以根据道路状况、交通信号,以及行人和其他车辆的行为,自动调整行驶路线和速度,以确保安全和效率。在智能设计方面,"萝卜快跑"不仅关注技术实现,更重视用户体验。通过直观的用户界面和语音助手,乘客可以轻松查看车辆行驶状态、目的地信息和预计到达时间。同时,车内环境设计也考虑了乘客的隐私和舒适度,提供了宽敞的空间和可调节的座椅,以提升整体体验。

百度的无人驾驶项目还采用了数据驱动的智能设计策略。通过大量的道路测试和实

际运营数据,百度可以不断优化算法和车辆性能,提升系统的可靠性和安全性。"萝卜快跑"项目在智能设计中也融入了可持续性和环保理念。通过优化路线规划和交通流量管理,自动驾驶技术可以有效减少能源消耗和碳排放,提升整体交通系统的效率。同时,采用电动汽车作为载体,有助于减少城市污染,实现绿色环保出行。

从社会影响来看,"萝卜快跑"不仅是一项技术创新,更是对未来城市交通的一次重要试验。它展示了无人驾驶技术如何改变人们的出行方式,提升交通安全,减少交通拥堵,并为城市规划和基础设施建设提供新的思路。未来,随着技术的不断进步和政策的完善,百度的无人驾驶项目有望在更多城市和场景中推广,引领未来自动驾驶技术的发展方向,推动智能交通时代早日到来。

课后思考题
1. 简要回答设计与科技创新的关系。
2. 思考并回答生成式人工智能如何与设计融合。
3. 谈谈在智能化时代背景下,设计师应具备哪些素养与技能。

第 8 章

设计与新质生产力

8.1 新质生产力概述

8.1.1 新质生产力的概念与特点

随着马克思生产力理论的创新性发展与现实发展的需要,新质生产力应运而生,其"由技术革命性突破、生产要素创新性配置、产业深度转型升级而催生,以劳动者、劳动资料、劳动对象及其优化组合的跃升为基本内涵,以全要素生产率大幅提升为核心标志,特点是创新,关键在质优,本质是新质生产力"(见图 8-1)。相较于传统生产力,新质生产力强调创新的主导作用,旨在超越传统经济的增长方式,具有高科技、高效能、高质量的特征。

在创新性方面,新质生产力以科技创新为引擎,通过技术革命性突破推动生产力的发展(见图 8-2)。这种创新不仅体现在新技术、新模式的出现,还体现在生产要素的创新性配置和产业结构的深度转型升级上。

在高效能方面,新质生产力追求高效能的生产方式,通过提高全要素生产率来实现经济增长。这要求在生产过程中优化资源配置,提高资源利用效率,降低生产成本(见图 8-3)。

在高质量方面,新质生产力注重产品和服务的质量提升,以满足人民日益增长的美好生活需要。它要求在生产过程中注重品质控制,提高产品附加值和市场竞争力(见图 8-4)。

在融合性方面,新质生产力是数字时代更具融合性的生产力。它要求将信息技术与制造业、服务业等深度融合,推动产业数字化、网络化、智能化发展(见图 8-5)。

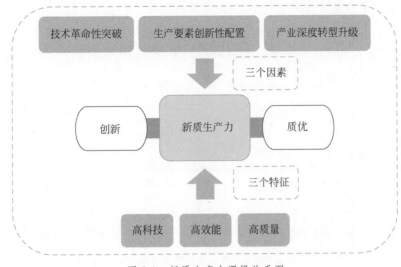

图 8-1 新质生产力逻辑关系图

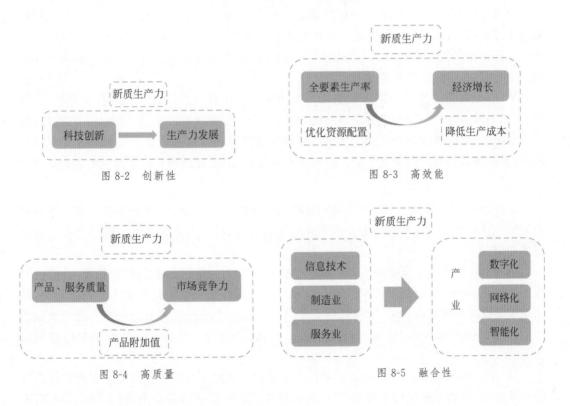

图 8-2 创新性　　　　　　图 8-3 高效能

图 8-4 高质量　　　　　　图 8-5 融合性

8.1.2 发展新质生产力的意义

在这个日新月异的时代,科技的飞速发展和产业的深刻变革正以前所未有的速度重塑世界的经济格局和生产方式。其中,"新质生产力"作为一个崭新的概念,不仅承载着推动经济社会高质量发展的重大使命,还预示着人类文明发展的新方向。

1. 推动经济高质量发展

新质生产力是推动经济高质量发展的核心动力。在传统经济发展模式下,经济增长主要依赖于资源、资本和劳动力的投入,但这种模式逐渐显露出其局限性,亟待新的经济发展模式出现(见图8-6)。

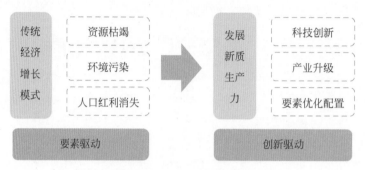

图8-6　新的经济发展模式

一方面,新质生产力能够显著提高全要素生产率,即通过技术进步、管理改善和制度创新等手段,提高劳动、资本和土地等生产要素的使用效率,在减少资源消耗的同时增加产出。这种效率的提升不仅有助于降低生产成本,提高企业的市场竞争力,还能推动产业结构的优化升级,形成新的经济增长点。

另一方面,新质生产力能够催生出一系列新兴产业和业态,如人工智能、大数据、云计算、物联网等。这些新兴产业不仅具有高增长性、高附加值和高辐射力等特点,还能够与传统产业深度融合,推动传统产业的转型升级和价值链攀升。这种产业升级和融合发展的过程,不仅能够提高整个经济体系的运行效率和质量,还能为经济增长提供持续的动力源泉。

2. 提升国家竞争能力

在全球化和信息化的背景下,国家之间的竞争越来越激烈,科技创新是国家竞争的核心要素。新质生产力作为科技创新的重要成果和体现,对于提升国家竞争能力具有不可替代的作用。

(1) 发展新质生产力能够增强国家的科技创新能力。通过加大科技创新投入、完善科技创新体系、培养科技创新人才等措施,国家可以不断提升自身的科技实力和创新能力,从而在关键技术领域取得突破,掌握国际竞争的主动权。这种科技实力的提升不仅能够推动国内产业的发展和升级,还能在国际市场上形成竞争优势,赢得更多的市场份额和利润空间。

(2) 发展新质生产力能够优化国家的产业结构。通过大力发展新兴产业和改造提升传统产业,国家可以不断优化自身的产业结构,提高产业的附加值和竞争力。同时,发展新质生产力还能够推动产业间的融合发展,形成产业集群和产业链条的协同发展效应,进一步提升整个经济体系的运行效率和质量。

(3) 发展新质生产力能够提升国家的综合国力。新质生产力的形成和发展不仅能够推动经济增长和产业升级,还能够促进社会进步和民生改善。通过提高生产效率、降低生产成本、创造就业机会等措施,发展新质生产力能够为人民群众带来更多的实惠和福祉,从而提升国家的综合国力和国际地位。

3. 满足人民美好生活需要

新质生产力发展的最终目的是满足人民日益增长的美好生活需要。随着社会的进步和人民生活水平的提高,人们对物质文化生活的需求也日益多样化、个性化和高端化。发展新质生产力能够通过科技创新和产业升级等手段,不断满足这些新的需求。

一方面,发展新质生产力能够提供更多更优质的产品和服务。通过引入新技术、新工艺和新材料等手段,企业可以不断提升产品的质量和性能,满足消费者对高品质生活的追求。同时,发展新质生产力还能够推动服务业的转型升级和创新发展,提供更多个性化、便捷化和智能化的服务体验。

另一方面,发展新质生产力能够创造更多的就业机会和创业机会。随着新兴产业的不断涌现和传统产业的转型升级,社会对人才的需求也日益多样化和高端化。这为广大劳动者提供了更多的就业机会和创业机会,让他们能够在自己喜欢的领域发挥才能和实现价值。同时,发展新质生产力还能够推动教育、医疗、文化等社会事业的进步和发展,为人民群众提供更高质量的公共服务和社会保障。

8.2 新质生产力驱动下的设计变革

8.2.1 体验设计领域

美国著名用户体验设计师杰西·詹姆斯·加特勒在《用户体验的要素》(见图 8-7)一书中提到"用户体验并不是指一件产品本身是如何工作的,而是指'产品如何与外界发生联系并发挥作用',也就是人们如何'接触''使用'它"。现在体验设计有了更丰富的含义,更多的是将消费者的参与融入设计中,以用户为中心,通过构建一个包含服务、产品和环境的综合体验系统,使用户在使用产品或服务的过程中获得良好的感受和体验。

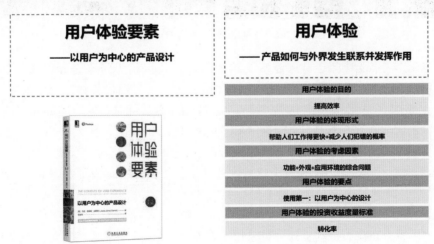

图 8-7 《用户体验的要素》

随着生产力的变革,新质生产力更加强调技术创新和产业升级,这种变革推动了设计思维的创新。在体验设计中,设计师需要跳出传统框架,以更加开放和前瞻性的视角来思

考问题。他们开始更加注重用户的实际需求和心理感受,将科技、艺术、文化等多元素融合于设计中,以创造出更加符合现代审美和用户体验的产品或服务。在技术方面,随着新质生产力的提升,各种先进的技术手段被广泛应用于体验设计中。例如,虚拟现实、增强现实、人工智能等技术的引入,使得设计师能够创造出更加沉浸式和交互式的体验场景。这些技术不仅提升了用户体验的层次和深度,也为设计师提供了更多的设计工具和方法。同时,新质生产力的提升使得数据分析、市场研究等更加简便高效。在体验设计中,设计师可以充分利用这些技术手段来收集和分析用户数据,从而更准确地把握用户需求。这种基于数据的设计方式使得产品或服务更加贴近用户实际需求,提高了用户满意度和忠诚度。

上海地铁 14 号线豫园站设计(见图 8-8)是地铁站中美学感受和体验设计的佼佼者。设计师们面临基础设施限制,通过创意设计营造出独特的沉浸式体验。作为上海最深的地铁站,采用数以万计的铝板呈波浪形覆盖在天花板和拱门上,形成复杂的波浪形图案。LED 灯光照射在这些波浪形图案上,营造出动态的光影效果,形成一种韵律美,与地面上的黄浦江遥相呼应,用这种方式来对抗地下空间给人在体验上的封闭感;再借助声、光、电等技术,使其随着节日、天气等发生变化,让地下空间成为一个有生命的场所,给人一种全新的沉浸式体验。

图 8-8　上海地铁 14 号线豫园站

在建筑设计中,设计师也越来越多地结合新兴科技以给人带来全新的实景体验。如图 8-9 所示,位于拉斯维加斯的巨型球(MSG Sphere)代表了现代科技与艺术的完美结合,成为世界上最大的球形沉浸式体验中心。MSG Sphere 外部配置了 $54000m^2$ 的可编程 LED 面板,包含 120 万个超高分辨率的 LED 光源,总面积达到了惊人的规模。这些 LED 灯珠能够显示多达 2.56 亿种颜色,能够播放预先编程的 3D 动态影像,使球体在夜幕下发出璀璨夺目的光芒。球体内部拥有全球最大的环绕式 LED 屏幕,总面积高达 $15793m^2$,分辨率极高,是目前世界上最大且分辨率最高的 LED 屏幕之一。

这块屏幕为观众带来了前所未有的沉浸式体验,无须佩戴专业眼镜即可享受沉浸式 VR 体验。巨型球在场馆设计上还大量采用了智能互动技术,如配备了定制的触觉地板,该地板能够根据音乐或表演内容产生震动或其他不同的物理反馈,为观众带来更加真实的沉浸式体验。另外,场馆还计划通过智能嗅觉系统来营造特定的气味,以进一步增强观众的观看体验。这种技术的应用将使观众在视觉和听觉之外,还能通过嗅觉感受到表演的氛围

图 8-9　拉斯维加斯巨型球

和情感。拉斯维加斯巨型球与科技的融合体现在 LED 显示技术、音频技术、智能互动技术、高科技材料与结构以及绿色能源等多个方面。这些技术的创新应用不仅为观众带来了前所未有的沉浸式体验，也为全球娱乐产业的发展树立了新的标杆。

8.2.2　情感化设计领域

唐纳德·诺曼在《情感化设计》一书中把情感化设计分为三个层次，如图 8-10 所示。

图 8-10　情感化设计的三个层次

本能水平的设计的基本原理来自人类本能，在人们之间和文化之间都是一致的。在本能水平上，物理特征，如视觉、触觉和听觉，处于支配地位。例如，苹果公司发现，推出彩色的 iMac 计算机后公司销售量迅速增长。尽管那些色彩夺目的机器与苹果其他型号的硬件和软件一模一样，但其他型号销量并不可观。可以看出，人们较为容易被本能上吸引自身的产品所吸引。行为水平的设计讲究的是效用，在这里外形和设计原理并不重要，重要的是性能。优秀的行为水平的设计包含功能、易懂性、可用性和物理感觉四个方面。反思水平的设计包括很多领域，它注重的是信息、文化以及产品或者产品效用的意义。它最容易随着文化、经验、教育和个体差异的不同而变化，而且该层次超越了其他层次。如图 8-11 所示，唐纳德·诺曼认为菲利普·斯塔克的"外星人"榨汁器是一件具有诱惑力的产品。有趣的是，它作为一款榨汁

图 8-11　外星人榨汁器

器,材料竟然不具有抗酸性,容易被酸性液体侵蚀。据说菲利普·斯塔克本人也曾经表示:"我的榨汁器不是用来榨柠檬汁的,它是用来打开话匣子的。"可见这款"外星人"榨汁器在实用性上可以说是 0 分,但在情感化方面可以说是满分设计。

在实际设计场景中,情感化设计的产品更多依靠设计师自身对于用户情感的捕捉能力和设计经验,缺少一定的客观性和逻辑性。随着新质生产力的提升,这一变革对情感设计的发展轨迹也产生了深刻影响。新质生产力的提升往往伴随着技术的革新,这些新技术为情感化设计提供了强大的驱动力。例如,人工智能、大数据、物联网等技术的广泛应用,使得设计师能够更精准地分析用户行为、预测用户需求,并据此设计出更加贴合用户情感需求的产品。通过智能交互、个性化推荐等功能,产品不仅能够满足用户的物质需求,更能触动用户的情感深处,建立深厚的情感连接(见图 8-12)。

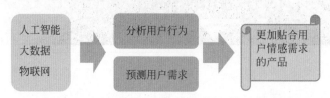

图 8-12　人工智能赋能设计

新质生产力的提升还带来了设计资源的优化配置。在情感化设计中,设计资源的合理配置是提升设计品质的关键。随着生产力的发展,设计团队可以拥有更多的资源支持创新设计,包括先进的设计软件、高端的设计材料以及专业的设计人才。这些资源的优化配置使得设计师能够更专注于情感化设计的核心,即通过设计触动用户的情感。同时,跨学科的合作与交流也为情感化设计注入了新的活力,不同领域的专家共同探索用户情感需求的奥秘,推动设计创新。

新质生产力的发展还带来了市场需求的变化。随着消费者需求的升级和多样化,市场对情感化设计的需求也在不断增加。消费者不再仅仅满足于产品的基本功能,更关注产品所带来的情感体验和价值认同。这种市场需求的变化为情感化设计提供了广阔的发展空间。设计师需要密切关注市场动态和消费者需求的变化,及时调整设计策略和方向,以满足市场的情感化设计需求。同时,新质生产力的提升还推动了相关产业的转型升级。在转型升级的过程中,许多产业开始注重情感化设计的应用和推广。例如,智能家居、可穿戴设备等新兴产业在产品设计上更加注重情感化元素的融入,通过智能交互、情感化界面等方式提升用户体验。这种趋势不仅推动了情感化设计在特定产业中的普及和发展,也为其他产业提供了有益的借鉴和启示。

仿真机器人(见图 8-13)特别是超仿真机器人,是科技与情感完美结合的产品设计,它看起来几乎与人类相同,不仅拥有人类的外观,还能像人一样活动,拥有和人类一样的表情,并能对周围环境和任务做出相应的反应。这类机器人是智能机器人的一种,其发展水平体现了现代科技的进步。未来,仿真机器人将采用更高性能的硬件系统,如高爆发电机、高算力芯片、高精度传感器等,以提升机器人的整体性能。通过融合语音、图像、文本、传感信息等多模态信息,为仿真机器人的感知和决策提供更强的理解和关联能力,提升在复杂环境中的通用性和泛化能力。随着自动化与人工智能技术的不断进步,仿真技术将帮助企业在设计、生产和测试阶段提前预见潜在问题,优化生产与服务流程,降低研发成本。

图 8-13 仿真机器人索菲亚

8.2.3 通用设计领域

通用设计(universal design),又称全民设计、全方位设计或通用化设计,是一种设计理念。它强调在设计产品、环境、服务及通信等方面时,应尽最大可能面向所有的使用者,使这些设计元素无须改良或特别设计就能为所有人使用。通用设计的核心理念在于"设计的普适性",即在设计过程中,要综合考虑不同人群的需求和能力,包括年龄、性别、能力、文化、经济状况等方面的差异,从而创造出一个无障碍、包容、平等的环境,使每个人都能够自由地参与其中。

通用设计的核心思想是把所有人都看成程度不同的能力障碍者,即人的能力是有限的,且在不同环境中表现出的能力也不同。因此,设计应当考虑如何使产品、环境和服务更加易于使用、理解和参与,以满足更多用户的需求。

在当今这个科技日新月异的时代,新质生产力的不断提升正以前所未有的方式重塑着社会、经济和生活方式。作为设计领域的一个重要分支,通用设计同样受到了这一变革的深刻影响。

新质生产力的提升也促使设计思维发生了转变和深化。传统的设计思维往往关注产品的外观、功能等方面,而忽视了用户的真实需求和体验。然而,在发展新质生产力的推动下,设计思维开始更加注重以人为本,强调从用户的角度出发,关注他们的使用场景、生活方式和心理需求。这种设计思维的转变直接影响了通用设计的发展,使得设计师们更加注重产品的无障碍性、易用性和适用性,努力为更多用户创造一个舒适、便捷的使用环境。

新质生产力的提升还促进了社会包容性的提升,为通用设计提供了更广阔的发展空间。随着社会的进步和人们观念的变化,越来越多的人开始关注残障人士、老年人等特殊群体的需求。通过发展新质生产力,推动技术创新和设计思维的转变,设计能够为这些群体提供了更多的帮助和支持。例如,无障碍设计成为通用设计的重要组成部分。通过优化空间布局、提供辅助设施等方式,为特殊群体创造了更加友好、便利的生活环境。这种设计不仅体现了社会的关爱和包容,也推动了通用设计的普及和发展。

新质生产力的提升还推动了可持续设计的实践，为通用设计注入了新的活力。在资源日益紧张、环境问题日益突出的今天，可持续设计成为设计领域向循环经济转型的具体表现。新质生产力通过提供高效、节能、环保的技术手段，为通用设计提供了更多的可能性。例如，绿色建筑材料、节能设备等的应用，不仅能降低产品的能耗和排放，还提高了其使用寿命和可持续性。这种设计不仅符合人们对美好生活的追求，也符合社会对可持续发展的要求。

8.2.4 设计教育领域

设计教育的狭义内涵聚焦专业型人才培养，通过系统研习设计理论、基础知识和专业技能，塑造具备创新思维与专业素养的行业适配人才；广义层面则突破职业训练框架，依托设计文化浸润、理念传递及实践参与，实现个体创新能力、审美境界与责任意识的全面提升，最终促进人格的完整性发展（见图8-14）。

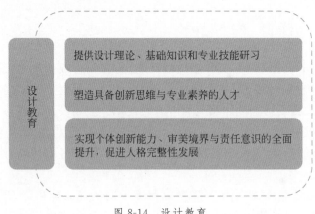

图8-14 设计教育

新质生产力的提升对设计教育产生了深远的影响。它促进了教育资源的优化配置、教学方法与手段的创新、跨学科整合与综合素养的提升、国际化视野与跨文化交流能力的培养以及社会责任与可持续发展的融入。这些变革不仅提升了设计教育的质量和效果，也为培养未来创新人才提供了有力支持。随着新质生产力的不断发展，设计教育将迎来更加广阔的发展前景和机遇。

8.3 案例分析：新质生产力

8.3.1 卓世科技"璇玑玉衡"大模型

2024年，卓世科技凭借其在人工智能领域的创新技术和卓越成就，荣获了备受瞩目的金i奖——人工智能创新奖。同时卓世科技申报的"北京养老行业千亿大模型"成功入选《2024全国企业新质生产力赋能典型案例》。"北京养老行业千亿大模型"是卓世科技联合北京健康养老集团打造的全国首个"北京养老行业千亿大模型"。

模型以卓世科技自研的"璇玑玉衡"大模型（见图8-15）为基座，支持居家养老、社区养老和机构养老等多场景的应用落地。依托养老行业大模型的数字员工，已在区域养老服务中心、北京养老服务网、北京康养教培基地等多个场景中接入应用，构建了包括养老管家、营养师、心理师、康复师、客服、讲师、助教、分析师、志愿者等多岗位、多角色的数字员工矩阵，标志着新质生产力赋能养老行业的创新落地。

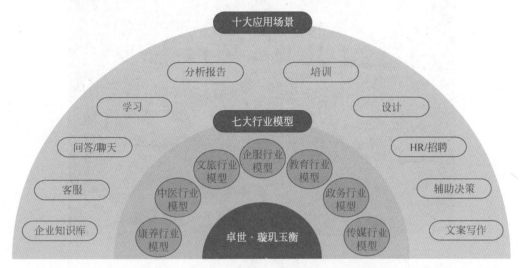

图8-15 "璇玑玉衡"大模型

卓世科技打造的"璇玑玉衡"大模型是一款具有显著技术特点和广泛应用前景的人工智能模型。璇玑玉衡3.0采用了业界先进的MoE（mixture of experts）架构，显著提高了模型在处理复杂任务时的能力和效率。模型通过动态调整资源分配，实现了快速响应和高效推理。同时，其卓越的可扩展性确保了模型能够适应数据增长和新任务的挑战。璇玑玉衡3.0还融合了多模型推理，实现了知识增强、检索增强、决策增强和跨模态增强。在模型安全、模型压缩、边缘计算以及RAG和Prompt压缩能力方面都具有绝对领先的技术优势。这些特点使"璇玑玉衡"模型在多种应用场景中都能提供优秀的性能，助力用户高效准确地解决问题，并持续领航智能技术的发展。"璇玑玉衡"大模型主要服务于康养、法律、教育、文旅、育种等行业领域，为用户提供智能化的辅助决策和咨询服务。卓世科技还以"璇玑玉衡"自然语言交互大模型为基础，打造了面向行业开放共建的"基座大模型"及企业、政务、医疗、康养、文旅、工业、综治、运营商等十余款行业大模型。

8.3.2 智慧工厂

智慧工厂是一种集成了物联网、人工智能、云计算等先进技术的生产中心，代表了未来制造业的发展趋势，其在生产中发挥着独特的作用。在设备互联方面，智慧工厂中的设备能够相互连接，实现数据共享和协同工作。通过物联网技术，智慧工厂实现实时采集设备的状态信息、生产完工信息和质量信息等，为生产优化提供数据支持。在智能化管理方面，智慧工厂利用大数据分析和人工智能技术，对生产过程进行精细化管理。通过对生产数据的深度挖掘和分析，工作者能够发现潜在的问题或机会，为决策提供科学依据。在高效化

生产方面,智慧工厂通过引入自动化设备和机器人等工具,能够提高生产效率和灵活性。自动化生产降低了人工成本,同时提高了质量和生产的一致性。在实时洞察方面,智慧工厂建立了全面的生产指挥系统,能够实时洞察工厂的生产、质量、能耗和设备状态信息。这有助于及时发现并解决问题,避免非计划性停机,提高整体生产效率(见图8-16)。

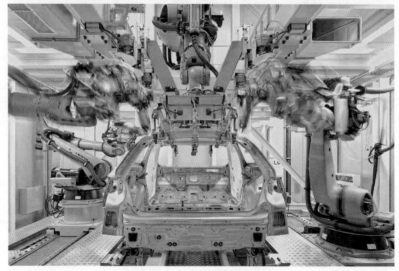

图8-16　小米机器人汽车工厂

8.3.3　361°5G＋智慧工厂

361°5G＋智慧工厂是数字技术与实体经济深度融合的典范,通过引入5G、物联网、人工智能等先进技术,实现了生产过程的数字化、智能化和高效化。361°5G＋智慧工厂旨在通过5G技术的应用,推动361°传统制造业向智能制造的转型升级,提升生产效率、产品质量和市场竞争力(见图8-17)。项目采用联通5G虚拟专网技术,在361°五里服装基地构建了5G网络覆盖。这为实现生产设备的互联、数据的实时传输和分析提供了坚实的基础。

项目引入了 MES(制造执行系统)、APS(计划与排程系统)、GST(一般车缝时间)、PLM(产品生命周期管理)、WMS(仓库管理系统)、SCM(供应链管理)等多个模块,并与企业现有的 ERP(企业资源计划)、EHR(人力资源管理信息化)、OA(办公自动化)、IPOS(终端零售客户)等系统实现融通。这些系统共同构成了智能化管理系统,实现了生产现场的可视化和透明化。项目构建了以 5G 虚拟专网为核心的 AI 视觉检测、工业数采、仓储管理、硬件和工序协同等多个应用场景。通过这些应用场景的构建,实现了生产过程的自动化、智能化和高效化。

图 8-17　361°5G＋智慧工厂车间

通过优化生产流程和资源配置,361°5G＋智慧工厂显著提高了生产效率。例如,通过 APS 和 GST 等系统推动科学精准排程,提高了订单交付及时率;通过 WMS 优化仓储管理流程,提高了仓储管理效率。智能化管理系统和 AI 视觉检测等技术的应用,使得产品质量得到了有效保障和提升。通过实时监控和数据分析,可以及时发现并解决生产过程中的问题,确保产品质量符合标准。自动化生产和智能化管理降低了人工成本和维护成本。同时,通过优化生产流程和资源配置,减少了废料产生和能源消耗,降低了生产成本。

361°5G＋智慧工厂项目在行业内产生了积极的示范效应。该项目的成功实施为其他制造业企业提供了可借鉴的数字化转型路径和模式,推动了整个行业的数字化转型和升级。

> **课后思考题**
> 1. 简要回答新质生产力的概念与特点。
> 2. 思考并回答发展新质生产力与设计的关系。
> 3. 根据案例分析回答设计如何促进新质生产力的提升。

第 9 章

未来设计师的培养与发展方向

9.1 设计师的基本素养

9.1.1 设计思维

自布莱恩·劳森于1980年在《设计如何思考》(*How Designers Think*)中系统阐述了设计认知理论以来,设计思维(design thinking)作为衍生方法论,其概念、定义、理论框架等内容在不同设计领域持续引发差异化探讨(见图9-1)。

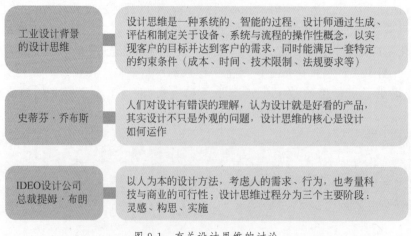

图 9-1　有关设计思维的讨论

斯坦福大学设计学院提出了包含五个阶段的设计思维模型（见图 9-2），主要分为五种元素：同理心（empathy）、定义需求（define）、构思答案（ideate）、原型（prototype）、测试（test）。

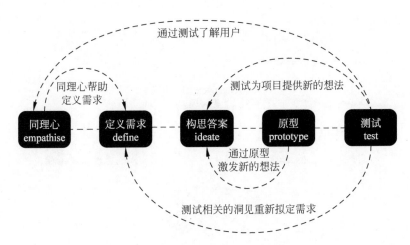

图 9-2　设计思维模型，改绘自斯坦福大学设计学院

从本质上而言，设计思维是倡导类似的迭代活动，即重复反馈过程的活动。首先，多元化的团队（包括但不一定限于设计师）使用观察和信息收集方法来理解目标客群，了解客群可能面临的挑战，并熟悉这些挑战出现的背景。在中间过程阶段，发散思维、定义需求并结合创造性思维技巧应对潜在问题提出解决方案。接下来，使用聚合思维方法将团队的重点缩小到要测试的特定解决方案上。在后期阶段，团队通过开发原型，来测试他们基于前期调研提出的解决方案。同时，通过邀请用户或潜在用户对原型进行测试并获得反馈，将反馈用于验证团队最初的问题陈述和假设，并为初始原型的改进提供参考。最后，可以重复这一系列设计思维活动，直到找到原始设计问题的令人满意的解决方案。

因此，设计思维帮助设计师从发现问题、确定用户需求到最终找到解决问题的方案，不仅是一种可操作的方法，更是设计师必备的思维模式。

9.1.2　反思能力与反思模型

1. 吉布斯反思循环模型

如何在设计过程中，提升设计师的反思能力？牛津大学教授格雷厄姆·吉布斯在 1988 年提出了能够提升设计师反思能力的可操作性框架——吉布斯反思循环模型（Gibbs' reflective cycle）。模型分为六步骤，前三个步骤是描述、感受和评估，主要分析反思期间发生的情况；模型的后三个步骤是分析、结论和行动计划，侧重于如何面对未来遇到的相似的事情，如图 9-3、表 9-1 所示。

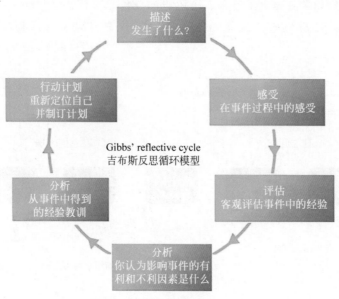

图 9-3　吉布斯反思循环模型

表 9-1　吉布斯反思循环模型

步　　骤	内　　容
描述（description）	设计师需具体描述发生了什么，包括人物、事件、时间、地点和物品。这个阶段只需客观地陈述事实，不要进行任何结论或判断
感受（feelings）	设计师需表达在事件过程中的感受，不评判或评价这些感受，只需陈述自己在事件前、中、后的感受，以及其他参与者的感受和对事件的想法
评估（evaluation）	设计师需客观评估事件中的感受和想法，识别哪些决定是有效的，哪些是不理想的，尽量直面问题，分析事件的积极和消极方面
分析（analysis）	设计师需探讨影响事件的有利和不利因素，通过分析，找到在类似情况下可能的不同选择和新的认识，并收集大量信息，深入了解事件顺利或不顺的原因
结论（conclusion）	设计师基于分析得出结论，确定从事件中学到的经验教训，以及未来遇到类似事件时的应对策略，并思考哪些技能或工具可以帮助下次做得更好，以及需要发展的新技能
行动计划（action plan）	根据结论制订具体的行动计划，重新定位自己，以便在未来遇到类似情况时能更好地处理

2. 学习循环理论

另一种反思方法是美国心理学家大卫·库柏在 20 世纪 80 年代提出的学习循环理论（Kolb's learning cycle），如图 9-4 所示。

在学习的连续的过程中纳入反思观察，通过四个相互关联的阶段，帮助设计师或学习者理解并改进他们的学习方法。《产品设计》将这四个过程对应为解决四个问题的过程：为什么（why）、是什么（what）、如何做（how）、换种方式会如何（what if），具体见表 9-2。

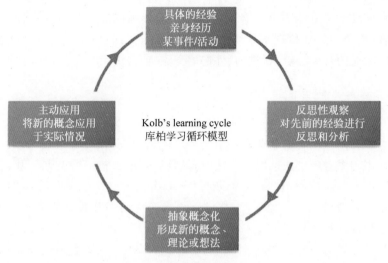

图 9-4　库柏学习循环模型

表 9-2　四个阶段

解决的问题	解决的四个阶段	阶段内容
为什么（why）	具体的经历（concrete experience）	即学习者亲身经历某个事件或活动,在这个过程中获得新的经验
是什么（what）	反思性观察（reflective observation）	即学习者对先前的经验进行反思和分析,试图理解所经历的事件
如何做（how）	抽象概念化（abstract conceptualization）	即基于对先前经验进行反思,学习者在这一阶段开始形成新的概念、理论或想法,这些新的理念将指导他们未来的行动
换种方式会如何（what if）	主动应用（active experimentation）	即最后学习者将新的概念应用于实际情况,以解决问题或改进原有的做法。然后,这一过程将带来新的具体的经验,学习循环继续进行

3. 宏观反思循环

库柏所提出的学习循环理论是基于个人层面的反思,澳洲学者李·弗格森提出反思性学习可以拉长时间与空间维度,以宏观反思循环作为操作方法。基于库柏学习循环理论,将宏观反思循环转换为项目或计划层面的反思实践,设计专业人员可以达成以下目标（见图 9-5）。

图 9-5　宏观反思循环

通过以上四步骤使设计专业人员可以通过反思和学习,更好地规划和执行项目,并在此过程中收集和分析数据,进一步提升对自己、工作场所和专业领域的理解。

设计师需要具备反思能力。拥有反思能力的设计师能够在具有紧迫性的策划与行动中抽离，从而以更全面的视角理解整体状况。反思性实践同样能为设计师和客户、利益相关者之间建立沟通的桥梁，从而促进内、外部的交流，使得决策过程更加透明和全面。

9.1.3 批判性思维

批判性思维在高等教育与就业市场中受到高度重视，在设计思维成为设计、工程、商学等毕业生常使用的思考与解决问题的方法时，批判思维能够进一步为新一代设计师提供更加明确且独到的视角。然而，在目前的设计认知培养过程中，批判思维并不是设计思维过程中明确讨论的思考模式之一。因此，在设计思维作为新一代设计师必备素养的前提下，设计师同样应当建立批判思维。

在定义批判思维时，需要回顾一下杜威的反思性思维。因为杜威的反思性思维影响着批判性思维的发展。自杜威时代以来，学者们提出了各种各样批判性思维的定义（见图9-6）。

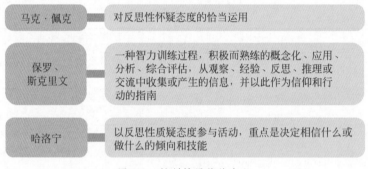

图9-6 批判性思维的定义

因为设计强调应用问题的解决，所以在此讨论的批判性思维以行动导向为核心，即关注思维过程、技能与能动性。批判性思维的核心是分析（analysis）、评价（evaluation）、进一步论证（further argument）；批判性思维主要具有四个特点，包括公正与开放、主动且有充分证据、持怀疑态度、独立自主（见图9-7）。

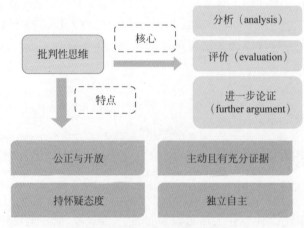

图9-7 批判性思维的核心与特点

正如开篇所言,新时代的设计师定义为文化的创造者与解释者,同时结合设计本身的目的,即设计必须被接受、被消费,由此可知设计的过程不仅是一种商业性的过程,也是一种文化生产与消费的过程。

如何将批判性思维融入以产品开发的设计思维中?这要求设计师需深刻理解包括文化背景、种族主义、科学伦理、以人为本的产品生产理念在内的意涵,并且能够在这些方面进行思辨处理。乔纳森·埃里克森将希区柯克提出的批判性思维的11个基本组成部分(见图9-8)与设计思维进行对话(见表9-3),探讨了设计思维如何支持并增强传统的批判性思维实践。

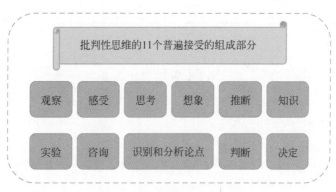

图 9-8　批判性思维的组成部分

表 9-3　批判性思维与设计思维的对话

维度	批判性思维	设计思维
观察	都重视将观察作为获取信息和数据的基础	
观察	侧重于通过已有数据进行分析和评估;提供了系统的分析框架	强调在具体情境中进行动态和互动的观察,以获得更加全面和具体的见解;提供了丰富的现场观察方法
观察	相辅相成,可以提高观察阶段的效果和深度	
感觉	情感更多的是应对困惑和不确定性	情感激发观察活动,并通过同理心与其他团队成员及利益相关者交流
感觉	设计思维方法如人物角色和同理心地图帮助团队对用户产生同理心,促进批判性反思和后设认知	
想知道	批判性思维中的思考在提出问题时被激活	通过"我们如何"问题激发参与者的好奇心和创造性思维,鼓励团队提出潜在解决方案
想象	在生成问题的答案时发挥作用	通过头脑风暴和草图绘制等活动促进发散思维
推断	用于确定问题假设与答案之间的因果逻辑	通过创建原型和测试其可行性来验证假设,强调因果关系的探索和假设支持数据的识别
推断	传统的批判性思维实践可以增强现代设计思维框架中的推断	
知识	依靠先验的知识构建问题的潜在答案	通过识别知识的未知和使用启发式对话,评估设计的潜在效果
实验	用于测试假设	通过原型测试验证解决方案的可行性

续表

维度	批判性思维	设计思维
咨询	涉及信息获取并决定信息是否接受	鼓励从静态和动态信息源获取多感官信息,增强设计师在现实环境中通过沉浸式研究活动收集数据的能力
识别和分析论点	设计思维可以潜在地增强传统的批判性思维获取信息的方法	
	用于识别和评估论点的内容和结构	通过小组活动强调协作讨论和辩论,促进设计过程中批判性思维的应用
评判	在评估设计项目时起作用	依赖历史数据来支持判断和评价
决策	注重对信息的深度分析和评估	更注重团队成员之间的平等参与和创造性讨论

9.2 设计师的跨学科方法与创新能力

9.2.1 服务设计和社会创新设计

服务设计、社会创新设计与过渡设计相互关联、相互补充,处于相同时空背景中不断扩展和深化的连续统一体中,如图9-9所示。

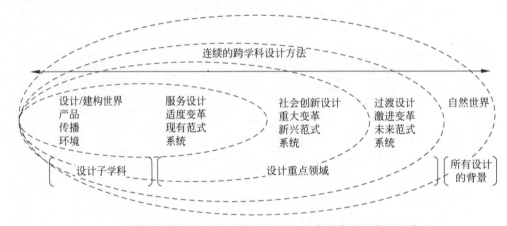

图9-9 连续的跨学科设计方法发展(改绘自卡内基梅隆大学设计学院)

服务设计的目的是创造有用、可用、可取、效率高且有效的服务,是一种以人为中心的方法,专注于用户体验和服务的质量,并以这两个标准作为设计成功的关键价值。服务设计是一种整体的方法,以整合的方式考虑战略、系统、流程和接触点等要素;并且它是一种系统的、迭代的过程,是以用户为导向、以团队为基础的跨学科方法。总而言之,服务设计从根本上来说是跨学科且多用途的。它凭借设计师的敏锐洞察力,融合多领域元素与工具,致力于达成以下目标:提升客户满意度、增强设计师的成就感、妥善解决问题,同时兼顾经济与环境的可持续发展,并创造兼具实用功能与美感的设计。

在社会创新设计中,设计在其中不仅仅是解决问题的方法,还能够引导和促进社会变革。那么社会创新设计是如何引导与促进变革的呢?

首先,设计师扮演着多重角色。第一是创意者,设计师通过创意活动提出新的解决方

案。第二是调解者,设计师在不同利益之间进行调解,确保各方的利益得到平衡。第三是激发者,设计师通过激发新的社会对话,推动社会变革。其次,设计师协同使用多种设计方法实现创新。设计师使用各种方法和工具,如用户研究、原型设计和协作工作坊,来支持社会创新。这些方法和工具不仅能够帮助设计师理解用户需求,还能促进利益相关者之间的合作。最后,设计师在实践中应用他们的技能和方法,解决社会问题。通过与社区、政府和非营利组织的合作,设计师能够实现实际的社会影响。

9.2.2 过渡设计

1. 过渡设计的内涵

过渡设计是从服务设计和社会创新设计中发展而来,强调一种牢牢扎根于面向未来的愿景的跨学科方法,目的是解决21世纪社会面临的许多问题,包括气候变化、人口迁移、全球流行性疾病、社会福利住房、医疗、教育等。过渡设计的重点在于在社会和自然系统中发起和引导变革,将其转化为有益于短期和长期的解决方案。需要注意的是,过渡设计的目标不是找到最终的解决方案,而是逐步实施更加可持续的、面向未来过渡的举措。发展新质生产力要求大力发展战略性新兴产业和未来产业,关注前沿技术的发展并推动其应用。过渡设计强调面向未来的愿景,通过跨学科的方法引导变革,以推动社会和自然系统的可持续发展。

利用降低制造过程的碳排放、使用可回收的材料等方法来处理环保议题,是过去可持续设计的着力点。但是如何实施?如图9-10所示,过渡设计提出了四个相互加强、共同发展的框架:愿景、转变理论、心态与姿态、新的设计方法。

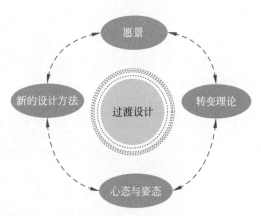

图 9-10 过渡设计发展框架图

1) 愿景

设计时需要注重面向可持续发展的未来被广泛认为是必要的,但是很多环保活动在专注于解决污染的同时,却缺少了对于未来的想象。例如,在新能源汽车的使用与推广中,需要思考该如何应对不同的气候条件,油车该如何有效降低污染等问题。设计师在进行设计时,通常针对单一问题提出解决方案。但设计的目标若在于能够改变整个系统,则应该从每个人的日常生活着手。对日常生活的探索和批判有助于基于地方方式满足设计的需求,建立小型、多样化、本地化且具有全球意识的社区。

2) 转变理论

在任何设计中都存在显性或隐形的转变理论,因而转变的概念对于过渡设计的框架至关重要。涉及过渡到可持续的未来,则需要社会各个层面都有明显或重大的转变。但是,对转变的传统和过时的观念是许多棘手问题的根源。社会的转变取决于人们改变自己对转变的观念,即正确认识到转变的表现形式,以及如何启动和引导转变。过渡设计提出,设计师需基于对复杂社会和自然系统中变化动态的深入理解,采用新的设计和解决问题的方

法,成为转变的推动者。

3) 心态与姿态

过渡设计认为,在过渡时期生活和生存需要自我反思和一种新的"存在"方式。这种变化必须基于一种新的心态或世界观和姿态(内在),用以引导与他人的互动(外在),从而为问题解决和设计提供信息。个人和集体心态代表了人们的信仰、价值观、假设和期望,这些是由个人经历、文化规范、宗教或精神信仰,以及人们所认同的社会经济和政治范式所塑造成的。设计师的心态和姿态通常不被注意和承认,但它们深刻地影响了在特定背景下被确定为问题的内容、框架和解决方式的内容。

4) 新的设计方法

通过过渡设计的前三个框架可以知道,过渡设计是一个建立联系的过程和方法。过渡设计师能够将不同类型的解决方案(服务设计或社会创新解决方案)连接在一起,以获得更大的杠杆作用(解决方案共同发展的能力)和影响力,因为这些解决方案与长期目标或愿景相关并受其决定。

过渡设计师在问题情境中寻找新出现的可能性,而不是将预先计划好的和已有的解决方案强加以利用。过渡方法是高度跨学科进行协作的设计方法,其植根于设计师对复杂系统中变化如何表现的理解。可持续未来的愿景扩大了问题框架,包括社会和环境问题,并迫使设计师在长远的时间范围内进行设计。这要求设计师应该具备以下三种能力:第一,所有的设计方案都被视为达成未来愿景的手段;第二,设计师要能够连接与增强现有的解决方案;第三,设计师要设计出符合当地要求的解决方案。

2. 洞察与回溯

过渡设计提出的设计工具概念叫作洞察与回溯(visioning and backcasting),主要有四个步骤,见图9-11。

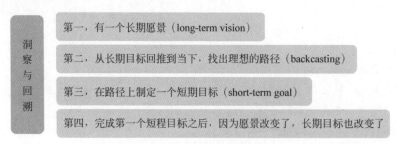

图 9-11 洞察与回溯

未来的愿景在过渡设计中具有很重要的意义,根据过渡设计的工具概念,需要有长期目标以此为基准制定短期目标。由于当下的知识与环境会限制人们的洞察与想象,因此达成短期目标后,需要继续重新定义与想象长期愿景。过渡设计的概念性工具,其目的是用来引导与刺激人们对于未来的想象。

过渡设计作为一种跨学科的设计方法,借鉴后常态科学的视角,帮助设计师在数据不足、证据相对缺乏、价值观存在争议且需要紧急决策的情况下,寻求长期解决问题的方法。其强调跨学科合作,深入理解社会和环境问题,并运用创新方法开发可持续的解决方案;要求设计师不仅关注即时的解决方案,还要考虑长期的系统性变革,并在此过程中促进社会

的整体福祉。

9.2.3 设计师的创新方法

1. 奔驰法

美国心理学家罗伯特·艾伯尔提出过一种开展创意的思考法,称为"奔驰法"(SCAMPER),这是一种结构化的构思方法。奔驰法鼓励设计师探索各种新的可能性和观点。

作为一种设计方法,奔驰法在用户体验设计中十分重要,其包含了以下步骤。

1) 定义问题

在设计师开始实施奔驰法之前,首先必须明确定义问题或挑战,即先提供一个共同的背景,再集思广益,探索针对实际用户的潜在解决方案。

2) 替代

考虑设计过程或设计产品中哪些元素可以替代或替换,包括设计中需要用到的材料、组件、流程甚至用户行为,以改进设计或解决眼前的挑战。需要注意的一点是,当进行替代思考时,可能意味着改变技术甚至整个概念。

3) 结合

设计师将不同的功能、想法或部分组合在一起,以形成更全面、更具创新性的解决方案。设计师会思考如果将不同的元素组合在一起,他们如何能够提升用户体验或更有效地解决问题。例如,对于送餐应用程序,设计师可能会将实时跟踪与个性化推荐相结合,为用户提供独特的定制体验。

4) 适应

设计师专注于如何调整现有解决方案或元素,以更好地应对特定问题或挑战。设计师会努力构思如何修改设计、功能或用户流程,以改善整体体验。例如,对于移动银行应用程序,为客户的银行账户增加便利性和安全性,设计人员可能会调整身份验证流程以包含生物特征,这些特征可以是指纹或面部识别。

5) 修改

设计师会思考如何修改或改变设计的各个方面,以提供更具影响力的用户体验。在修改步骤中,设计师可以更改视觉设计、调整交互流程或优化信息架构,使其更有效或更具吸引力。这可能意味着更改产品或服务的呈现形式、内容、规模甚至整体策划方案。例如,在健身追踪应用中,如果设计师将游戏化元素融入用户界面设计中,他们可能会修改进度的视觉表现。这些元素可以是徽章或奖励,以激励和吸引用户。

6) 另作他用

设计师探索设计或解决方案的潜在可能用途。他们思考如何重新利用设计或将其用于不同的环境,甚至是行业。这可能是利用现有设计瞄准新用户群体或利用其进入不同市场的有效方法。例如,用于游戏的虚拟现实耳机在医疗行业可能有另一种用途,设计师可以改变它的使用方式,使其能够用于沉浸式治疗课程或医疗培训。

7) 消除

设计师需消除不必要或多余的元素,即那些会降低用户体验或不增加价值的元素。设

计师通过消除混乱或干扰的元素来简化界面设计,可以提高产品可用性并帮助用户专注于真正重要的事情。更重要的是,可以减轻用户的认知负担。例如,对于生产力应用程序,设计师可能会删除让用户不知所措的、不必要的功能或复杂设置,创建一个更简单、更直观的界面。

8) 重新排列

设计师思考如何重新排列,或重新组织设计的组件、步骤,从而创造新的视角并发现新的机会。设计师可以重新排列用户流程或信息层次结构,为用户交互带来更直观、更吸引人的体验。例如,对于食谱应用程序,设计师可能会重新安排步骤和原料,为用户提供更加友好和流畅的烹饪体验。

9) 评估和迭代

评估设计师通过 SCAMPER 流程产生的想法,找到最有希望的解决方案。设计师应该制作原型并与真实用户一起测试这些想法。完成这些后,设计师可以根据用户的反馈对设计进行迭代。

2. 批判性协同设计方法

批判协同设计通过以研究地点(社区、乡村、城镇)内的关联性、赋权、文化认同和尊重当地人的自主权为研究导向,整合批判理论的元素(性别、种族、非殖民化、地点和批判性思维),进行问题解决的设计(见图 9-12)。批判协同设计方法要求设计师在研究前期,需要了解所处或将要合作的地方文化。因此,对于设计师而言,研究地点的资源、实体、文化、实践、法律、存在、认知、习惯等对设计都是至关重要的。

图 9-12 批判性设计"饮用核污染水"(格拉斯哥艺术学院)

为帮助设计师更好地解决问题,在此介绍批判协同设计方法的七个步骤。

1) 通过相互学习建立关系

在这个过程中,设计师需将自己作为局外人,观察、探究社区和参与者对自己的态度与观点。设计师最初从自我定位开始建立关系,目标是培养同理心、信任和对不同文化背景的理解。进一步,设计师应主动与不同文化背景的人交流沟通,展示文化的多样性,促进当地居民与设计师共同认识属于自己的文化、社区、知识和实践的重要性。在此阶段,相互学习和双向学习是实施分享和交流彼此文化知识过程的基础。

2）调查兴趣和需求

此步骤可以进行头脑风暴，鼓励参与者讨论他们对设计项目的兴趣、需求和机会等内容。参与者根据他们的兴趣被分成小组，这是让参与者关心的方向与议题更具针对性的方法，也能加深所有参与者之间的关系。在此步骤中，参与者设定共同目标非常重要，设计师应提供准确的指导、解释说明，以及研讨会流程和相关概念的信息，以便参与者能够理解流程并按时完成设计成果。

3）协作探索

参与者以尊重、全面和灵活的方式讨论和研究项目。参与者通过搜索不同的资源来调查想法或值得关注的信息，并挑战已有的信息或成熟的观点，找到各个主题中的差别。此外，还需研究世界各地其他社区中已有解决方案的类似项目。参与者按兴趣聚在一起，以相互尊重的方式分享对该主题的兴趣，包括他们想要接触哪些主题、机会和关注点，并就可能的解决方案提出一些创造性的想法。

4）协同设计

参与者根据自己的兴趣和可行的想法提出提案，进一步创造新的解决方案和产生成果。参与者对项目进行规划，寻找所需的材料和工具，继而开始设计工作，在实践中积累经验，不断改进以提高质量。

5）共同开发

项目在此阶段具体实施，在此过程中，时间、耐心、承诺、创造力、兴趣、实验和热情是设计师鼓励参与者完成项目的重要因素。参与者使用已经掌握的技术与学习到的新技术，将这些技术混合并进行实验、进行创新，最后获得富有想象力的成果。需要注意的是，共同设计和共同开发阶段是一个迭代过程，一个阶段不能与另一个阶段共存。

6）项目展示

项目展示是整个过程的关键阶段。参与者不仅需要完成项目，而且需要通过正式的文化项目展览来展示项目。当文化产品可以在展览会上出售，参与者可以获得来自他们工作的财务奖励。

7）自我反思与共同反思

通过回顾并记住自己的感受、创造力、需求、挑战、挫折、机会和成就。通过批判性思维，所有参与者进行自我反思和共同反思，通过两种反思形式：书面反思、焦点小组和讨论反思。前者根据个人喜好记录感受和想法；后者分享感受、过程和进一步的共同设计工作。通过反思能够收获两种成果：有形成果、无形成果。前者在生物文化研讨会中共同设计和开发的具有文化或生物文化意义的产品；后者指参与者的个人成长，如知识和技能的提升。批判协同设计从理论到实践的迭代过程中，设计师结合当地文化价值观、传统和知识强调设计的文化意义和实用性，能够重新配置设计，展示文化意义。

9.3 设计师的团队协作能力

9.3.1 团队建立与管理

团队是一个多面向的概念，它是由单个成员组成的集体。每个成员应拥有互补的技

能,以协作的方式追求共同的使命、绩效、目标和计划。团队具有互相帮助、彼此协调、工作分享、开放沟通与氛围友善等特征。随着团队规模的扩大,团队的生产力、成员的责任感、参与度和相互信任会递减。较小规模的团队更容易产生凝聚力,任务分工也更加明确,团队成员之间能产生有效且快速的反应。理想团队规模的团队成员人数为5~9人,最多不超过15人;或是维持在4~6人。从效率角度考虑,最多可容纳12名成员。建立有效的团队,可以尝试使用扁平化结构或分割成更小的单位,以减少决策中的管理层次,提高协作的效率。

在跨部门团队建立中,参与者(设计师、跨专业成员)应该根据以下步骤促进团队建立:第一,了解任务设计的关键行动,理解被赋予的任务。第二,主动与上司沟通,了解对团队的期望和职位的关键绩效指标(KPI)。第三,与技术团队沟通,了解关键技术、创新计划,并明确技术能力和设计潜力。第四,与产品经理沟通,澄清产品目标,解决矛盾和瓶颈,避免对用户不友好的情况。第五,确定团队目标,识别公司分配的任务、团队的理想目标以及团队实际能力,找到这三者的交集作为团队目标。

想要在跨部门团队中建立合适且有效率的设计团队,需要满足以下管理与运行的特质要求:第一,建立共同语言,即确保团队成员使用统一的术语和概念。第二,提供团队奖励,激励团队成员共同努力。第三,提供正面反馈,持续给予团队成员积极的反馈和认可。第四,建立共同规范与价值观,形成团队文化和行为准则。第五,激励跨专业团队成员,即鼓励不同背景的成员贡献自己的专长。第六,界定个人目标,为团队成员设定清晰的个人目标。第七,避免高层干预决策,即减少不必要的管理层干预,给予团队自主权。

西蒙·辛尼克曾说:"团队不是一群一起工作的人,团队是一群相互信任的人。"建立跨部门的高效团队是一个多方面的过程,涉及明确的目标、角色分配、沟通和协作,需要团队共同努力。

9.3.2 团队沟通

1. 团队沟通的模式与分类

进行团队协作的过程中,沟通是设计流程中重要的方面,因此可以认为设计是一种社交过程。创新设计源于团队中不同参与者之间的互动、交流和想法的叠加。若在设计过程中,团队协作在沟通上产生断裂,势必会影响设计活动的推进与效率,甚至影响设计成果的品质。因此,有效的沟通可以确保所有参与者对设计目标和要求有共同的理解,是团队协作必须关注的议题。

在团队协作执行设计流程时,沟通的过程是团队中的不同角色通过信息传递影响彼此认知的过程。设计流程中的沟通活动可以分为三种类型(见图9-13)。

通过这种模式,设计团队可以更有效地进行信息交流和知识整合,从而提高设计质量和创新能力。

另外,团队中存在不同的沟通模式。常见的沟通模式包括以下内容(见图9-14)。

(1)链状,指信息按照固定的顺序在成员之间传递。

(2)Y形,指信息从单一源头传递到多个接收者,再从接收者反馈回源头。

(3)金字塔状,指信息从顶端向下传递,形成层级结构。

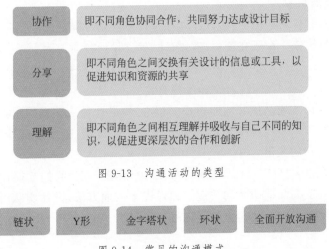

图 9-13　沟通活动的类型

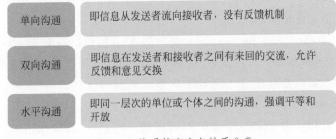

图 9-14　常见的沟通模式

（4）环状，指信息在团队成员之间循环传递，每个成员都有机会接收和发送信息。

（5）全面开放沟通，指信息在团队成员之间自由流动，没有固定的传递路径。

此外，根据沟通的方向和性质，可以进一步分类，如图 9-15 所示。

单向沟通	即信息从发送者流向接收者，没有反馈机制
双向沟通	即信息在发送者和接收者之间有来回的交流，允许反馈和意见交换
水平沟通	即同一层次的单位或个体之间的沟通，强调平等和开放

图 9-15　沟通按方向与性质分类

2．用户体验沟通模型

在以用户为中心的设计沟通中，有效地将用户的知识和见解传达给未直接参与研究的设计师是一项沟通的挑战。一方面，团队设计师可能会产生认知负荷，即信息接收者（设计师、管理者、跨专业成员）由于处理信息的认知资源有限，可能无法处理大量复杂的数据。另一方面，在以用户为中心的设计理念下，因为沟通问题会产生同理心障碍，即对于未参与研究的人来说，理解用户的需求、痛点或感受可能更加困难。

为了解决这一沟通难题，可使用用户体验沟通模型。该模型分为三个层次，包括底层即沟通工具，指的是用于传递信息的具体工具或媒介；中间层即沟通策略，涉及如何使用沟通工具来达到沟通目标；上层即沟通品质和沟通目标，即沟通活动所要达到的效果和目的。

用户体验沟通模型提出了循序渐进的资料传达策略，具体包括以下五个步骤。

（1）公开展示原始数据。将原始研究资料公开展示，激发设计师参与资料整理、讨论的动机。

（2）第一人称叙事。引用用户的第一人称叙事，制造与用户面对面的感受，能够塑造生

动、立体的用户体验形象。

(3) 资料重构。重新架构资料,以建立深度理解并初步确定设计方向。

(4) 研究资料解读。对研究资料进行解读,确立设计方向。

(5) 参与者互动。每位参与者可以随时加入对资料的洞察,与资料互动,建立对资料的拥有感。

五个沟通策略以沟通品质和沟通目标为核心,使设计师从数据的观察者逐步成为数据的拥有者。设计师以第一人称的角度理解并重新构建数据,吸收并解释数据的意义,这是团队设计师理解用户的关键。

海伦·凯勒说过:"只有自己,能做的很少;只有在一起,我们才能做得很多。"良好的沟通能力是成立一支高品质团队的关键。通过以上沟通方法,设计团队可以提高沟通的效率和效果,减少误解和冲突,从而更顺利地推进项目。

9.3.3 团队学习与绩效评估

1. 团队学习

团队学习是组织发展和创新的关键因素之一。森格的学习型组织理论指出,团队是现代组织的基本学习单位。团队学习不仅仅是个人知识的积累,而是整个团队对知识、技能和经验的共享、整合和应用。

团队学习行为(team learning behavior)是团队成员之间共享、处理、协商和融合信息的过程。团队学习有三种基本行为:分享、共同建构与避免建构性冲突。分享是团队成员之间互相分发信息的过程,帮助成员之间明晰彼此所掌握的信息,且根据不同成员负责的信息知识协调解决问题。

例如,室内设计师与建筑师分享他们对厨房瓷砖的想法,以便在浴室中使用相同的瓷砖,实现想法统一的设计。共同建构是指成员们在彼此想法的基础上进行构建,形成对项目的共同理解,并通过承认、重复、解释、阐明、质疑,具体化和完成团队的共享知识。例如,建筑师和室内设计师共同决定瓷砖的尺寸,以满足双方的需求,形成共同的知识。避免建构性冲突指的是,通过开放的对话表达不同意见,揭示隐藏的观点,促进团队学习和概念进步。例如,建筑师和室内设计师在灌浆颜色上发生冲突,通过友好地分享和协商,最终选择灰色调的灌浆,既满足功能需求又美观。

在团队学习行为的基础上,埃德蒙森提出了促进团队学习行为,在团队学习行为中增加了新的内容(见图9-16)。

团队学习能够使团队形成集体知识,这种知识是成员独立工作无法形成的。同时,团队学习通过共享、处理和协商信息,有助于成员更好地理解他们正在做的事情,激发新的想法和创新解决方案,从而提高团队绩效。

2. 团队绩效评估

团队绩效是一个多维度的概念。它反映了团队在完成任务和实现目标方面的能力,可以从团队效能、成员满意度、客户满意度三个层面进行考察。

(1) 团队效能。团队效能是指项目结束时所达到的期望和目标水平,可从任务完成情

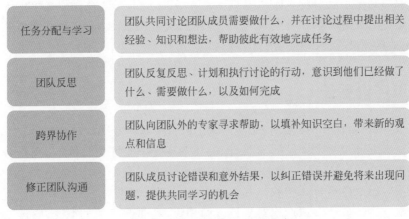

图 9-16　团队学习行为（埃德蒙森）

况,团队成员完成任务的表现,团队成员通过参与项目在专业上的成长和发展来衡量。

(2)成员满意度。成员满意度可以反映团队成员对团队的满意程度,这通常与团队的凝聚力、支持度和工作环境有关。一个高满意度的团队更有可能吸引成员参与未来的项目,从而提高团队的稳定性和连续性。

(3)客户满意度。客户满意度是衡量团队绩效的直接指标。当团队能够满足或超越客户的期望时,这不仅对公司的声誉和客户关系有积极影响,也能增强团队成员的成就感和动力。

为了全面衡量团队绩效,进行团队效能评估,确定团队是否有效建立且运转成熟,可以以表 9-4 所示团队绩效和流程评估的具体标准作为依据。

表 9-4　评估标准及内涵

序号	标　　准	内　　涵
01	设计成果质量	团队的成果是否达到或超出了客户的期望和标准,评估成果是否满足功能、美学和可持续性的要求
02	成员满意度	团队成员对于合作经历的满意度,是否感到满意而不是沮丧,考虑成员在团队中的参与度、沟通和协作体验
03	合作能力提升	团队合作模式是否能提高成员随着时间的推移成功合作的能力,评估团队成员是否能够从经验中学习并提升未来的合作效果
04	目标实现效率	团队是否以最有效的方式实现其目标,评估团队在实现目标时的产出与投入比率,或高质量设计方案的数量如何
05	避免适得其反的行为	评估团队是否能够避免负面行为,如冲突、误解或沟通障碍,团队如何处理和解决这些问题
06	沟通和协调	评估团队成员之间的沟通和协调是否顺畅,团队是否能够及时分享信息并有效解决冲突
07	创新和创造力	评估团队在设计和施工过程中是否展现出创新和创造力,团队是否能够提出新颖的解决方案并实施
08	持续改进	评估团队是否致力于持续改进和学习,团队是否定期进行自我评估和反思,以给予成员改进的机会

团队绩效的高低不仅影响着团队的即时成果，更决定了团队在激烈竞争中的生存与发展能力。通过建立支持团队学习的环境，鼓励团队成员积极参与，组织可以培养出更加灵活、创新和高效的团队。

9.4 知识产权保护

知识产权（intellectual property）是法律赋予创新主体的专有权利，涵盖两类核心范畴。第一类核心范畴是工业产权，包括发明专利、工业品外观设计、商标（商业符号/名称/形象）、地理标志及商业秘密；第二类核心范畴是版权及相关权利，涉及文学、艺术、科学作品及其衍生表演、录音、广播等邻接权。其保护对象本质上是人类智力活动的创造性成果与商业标识的显著性特征。知识产权对于设计师来说，是非常重要的概念，它涉及设计师创作和发明的保护。目前，我国最主要的三种知识产权是著作权、专利权和商标权，可以通过《中华人民共和国著作权法》《中华人民共和国专利法》《中华人民共和国商标法》来维护与保障设计师的权益。设计师也可以通过国家知识产权战略网了解相关的新闻与信息。

由于不同国家和地区对于知识产权的法律与规范不相同，目前没有一套适用于全球范围的知识产权保护法。但是，可以通过世界知识产权组织（WIPO）的官方网站了解各成员国的知识产权立法。WIPO提供了一个广泛的电子数据库，其中包含了关于各成员国与多边和区域性组织管理的与知识产权相关的法律、条约和信息。WIPO涵盖了多种类型的知识产权，包括但不限于版权、专利、商标、工业品外观设计和地理标志。当在WIPO的成员国内遇到知识产权纠纷时，可以通过查阅WIPO网站上的资料来了解如何保护自己的权益。

通过利用WIPO的资源和数据库，设计师、发明家和其他知识产权持有者可以更好地了解如何在国际层面上保护自身的作品和发明，这对于在全球范围内运营的个人和公司尤其重要。

作为设计从业人员、独立设计师或创业者而言，明确自己设计作品知识产权的归属，能更有效地施行自己的权利。如果受雇于一家公司，作为受薪员工，则其聘用合同可能会规定：设计师设计生产的所有产品，其知识产权都归属于雇主。在这种情况下，则无须担心知识产权问题，这是公司的责任。如果是独立设计师，需要与客户确认，客户是否想拥有知识产权，或者让设计师自身拥有知识产权。这会影响设计师所获的薪酬，因此在签订合同之前应明确知识产权的归属。

对知识产权保护的最大目的是阻止他人窃取设计师的想法，并且为设计师提供可以长期获益的权利。例如，设计师出售设计作品的知识产权，或通过许可、版税可以获得收益。但是需要注意的是，在设计作品前，切记不要将想法放在公共领域（网络、社群等），这很有可能导致想法与作品被抄袭。

通过了解这些信息，设计师可以更好地决定如何保护设计和发明，同时避免法律纠纷。知识产权是一个复杂但关键的领域，了解相关的法律和政策对设计师的职业发展至关重要。

9.5 案例分析：建筑师贝聿铭

贝聿铭（1917—2019）是最具影响力的建筑师之一，被誉为"现代建筑的最后大师"（见图9-17）。他出生于中国广州，祖籍江苏苏州，是美籍华人建筑师。他的作品以大胆的设计

手法和明晰的几何风格而闻名。1983 年普利兹克奖的评委会对他的设计作出了这样的评价："贝聿铭的建筑，以其对现代主义的信仰为核心，表现出微妙、抒情、美丽而人性化的特征。"

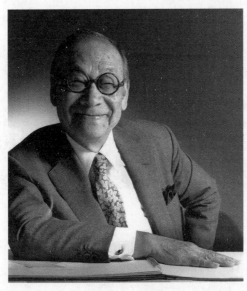

图 9-17　贝聿铭

贝聿铭的设计人生伴随着枪炮与玫瑰的历史洪流。他在建筑设计生涯中，曾与多位现代主义建筑史上的大师展开奇妙的际遇。在麻省理工学院（MIT）和哈佛大学的学习过程中，勒·柯布西耶对贝聿铭的影响尤为深刻。1935 年，勒·柯布西耶在麻省理工学院的讲座让贝聿铭深受震撼，他将这次经历描述为"我接受建筑教育中最重要的两天"。勒·柯布西耶的设计理念和个人风格对贝聿铭产生了深远的影响，尽管两人在气质上有所不同，但是贝聿铭依然在着装和风格上模仿了柯布西耶，如考究的西装和圆框眼镜。阿尔瓦·阿尔托作为 MIT 的客座教授，与贝聿铭建立了深厚的友谊。阿尔托强调工业化和标准化应服务于人的生活并适应人的精神要求，这一理念与贝聿铭不谋而合。

在哈佛大学深造期间，他师从另一位先驱格罗皮乌斯，系统学习如何缔造现代建筑的"结构"。贝聿铭与密斯·凡德罗的关系则更为复杂。虽然贝聿铭崇拜密斯·凡德罗，但他也有超越密斯·凡德罗的意愿。密斯·凡德罗喜欢隐藏墙体，在框架中饰以玻璃和金属。而贝聿铭觉得，把墙体当作立面装饰，可以一步到位。在肯尼迪图书馆的竞标中，贝聿铭最终在与密斯·凡德罗的竞争中胜出，这也标志着他在建筑领域的成就得到了认可。

贝聿铭成立自己的建筑事务所，开始了他的独立建筑实践。

巴黎罗浮宫的玻璃金字塔（见图 9-18）是贝聿铭最著名的作品之一。金字塔的形状设计源于古埃及的建筑元素，使用玻璃材质和现代结构赋予全新的视觉体验。金字塔不仅为罗浮宫注入了现代气息，同时也保持了与周围古典建筑的和谐。苏州博物馆（见图 9-19）于 2006 年完工，是贝聿铭回到故乡中国设计的一座重要建筑。博物馆结合了传统苏州园林的元素和现代建筑的简洁线条。博物馆的白墙、黑瓦和精美的庭院设计，与苏州古城的环境融为一体。

图 9-18　罗浮宫金字塔

图 9-19　苏州博物馆

贝聿铭将东方的哲学与西方的技术相结合,通过作品向世界传递东西方文化交融的美学思想,赋予了新现代主义时代的光泽和东方的典雅气质。贝聿铭的建筑人生"始于教堂,止于圣堂"。感知贝聿铭的建筑设计,不止有光影,还能够看见战争走向重建,萧条走向繁荣,工业发展,汽车出现,包豪斯与先锋派艺术运动推动一波波浪潮,以及现代主义建筑逐渐走向全盛时期的岁月。在他的设计思维中,能够体会到让传统在建筑中呈现于当下,让当下超越过去延续向未来,让建筑呈现关于时间的微妙调和。建筑与自然、材料与革新、民族情感与全球视野,由此而生的光影、形态与几何图形带来了现代主义极高的设计水准和创新精神。

课后思考题

1. 谈谈设计思维如何支持并增强传统的批判性思维实践。
2. 简要回答过渡设计的四个发展框架,以及设计师在其中扮演的角色。
3. 简述设计师学习、运用知识产权知识的重要性。

参考文献

[1] 杭间.设计的善意[M].桂林：广西师范大学出版社,2011.
[2] 庄锡昌,顾晓鸣,顾云深.多维视野中的文化理论[M].杭州：浙江人民出版社,1987.
[3] 史蒂芬·海勒,薇若妮卡·魏纳.公民设计师：论设计的责任[M].滕晓铂,张明,译.南京：江苏凤凰美术出版社,2017.
[4] 冯骥才.文化保护话语[M].青岛：青岛出版社,2017.
[5] 陈勇.科学精神与人文精神关系探析[J].自然辩证法研究,1997.
[6] Victor Papanek. Design for the Real World[M]. New York：Pantheon Books,1971.
[7] 刘新.可持续设计的观念、发展与实践[J].创意与设计,2010.
[8] 顾新建,顾复.产品生命周期设计：中国制造绿色发展的必由之路[M].北京：机械工业出版社,2017.
[9] 安筱鹏.重构：数字化转型的逻辑[M].北京：电子工业出版社,2019.
[10] 邱越.可持续导向的产品：服务系统设计[M].北京：北京理工大学出版社,2019.
[11] 赖红波.设计驱动型创新系统构建与产业转型升级机制研究[J].科技进步与对策,2017.
[12] 董占军.新质生产力发展的设计学科基础与实践路径[J].美术观察,2024.
[13] 鲍懿喜.全球化语境下的整合设计观：Craig Vogel 设计思想跨文化传播述评[J].美术大观,2022.
[14] 李弢,韩鹏.全球化浪潮下当代艺术及产品设计的发展[J].丝网印刷,2023.
[15] 祁庆富.论非物质文化遗产保护中的传承及传承人[J].西北民族研究,2006.
[16] 姚三军.贵州省非物质文化遗产的传承与传播[J].贵州民族研究,2023.
[17] 刘魁立.非物质文化遗产保护的回望与思考[J].中国非物质文化遗产,2020.
[18] 罗莹,张湜,陈咏梅.传统植物蓝染技艺[M].北京：中国纺织出版社,2024.
[19] 习近平.发展新质生产力是推动高质量发展的内在要求和重要着力点[J].求是,2024.
[20] 唐纳德·诺曼.情感化设计[M].付秋芳,程进三,译.北京：电子工业出版社,2005.
[21] 蔡贇,康佳美,王子娟.用户体验设计指南：从方法论到产品设计实践[M].北京：电子工业出版社,2019.
[22] 刘典.新质生产力：中国经济发展新动能[M].北京：中国财政经济出版社,2024.
[23] 赵妍.产品设计程序与方法[M].北京：北京大学出版社,2020.
[24] 林毅夫,王贤青.新质生产力[M].北京：中信出版社,2024.
[25] 提姆·布朗.设计思考改造世界[M].吴莉君,译.台北：联经出版公司,2010.
[26] John Dewey. How We Think：A Restatement of the Relation of Reflective Thinking to the Educative Process[M]. Boston：D. C. Heath and Company,1933.
[27] Donald A. Schön. The Reflective Practitioner：How Professionals Think in Action[M]. New York：Basic Books,1983.
[28] Donald A. Schön. Educating the Reflective Practitioner：Toward a New Design for Teaching and Learning in the Professions[M]. San Francisco：Jossey-Bass,1987.
[29] David A Kolb. Experiential Learning：Experience as the Source of Learning and Development[M]. State of New Jersey：Prentice-Hall,1984.
[30] Halonen,J. S. (1995). Demystifying critical thinking. Teaching of psychology,22(1),75-81.
[31] 约翰·巴特沃斯,杰夫·思韦茨.思维技能：批判性思维与问题解决[M].彭正梅,邓莉,方蓉等,译.上海：学林出版社,2018.
[32] Hitchcock,D. Critical thinking. In E. Zalta (Ed.),Stanford Encyclopedia of Philosophy (Fall 2018).
[33] Saco,Roberto M. and Goncalves,Alexis 2008."Service Design：An Appraisal." Design Management Review,19(1)：10-19.
[34] Ezio Manzini；Making Things Happen：Social Innovation and Design. Design Issues 2014；30 (1)：57-66.

[35] Irwin, T. (2015). Transition Design: A Proposal for a New Area of Design Practice, Study, and Research. Design and Culture, 7(2), 229-246.

[36] Hernandez Ibinarriaga, D., & Martin, B. (2021). Critical Co-Design and Agency of the Real. Design and Culture, 13(3), 253-276.

[37] Chiu, M. L. (2002). An organizational view of design communication in design colla boration, Design Studies, 23(2), 187-210.

[38] Senescu, R. R., Aranda-Mena, G., & Haymaker, J. R. (2012). Relationships between project complexity and communication. Journal of Management in Engineering, 29(2), 183-197.

[39] Dimbley, R., & Burton, G. (1992). More than word: An introduction to communication. London: Routledge.

[40] Sleeswijk Visser, F., Van der Lugt, R., & Stappers, P. J. (2007). Sharing user experiences in the product innovation process: Participatory design needs participatory communication. Creativity and innovation management, 16(1), 35-45.

[41] Senge, P. M. (2006). The fifth discipline: The art and practice of the learning organization. Broadway Business.

[42] Edmondson, A. C. (2002). Managing the risk of learning: Psychological safety in work teams(pp. 255-275). Cambridge, MA: Division of Research, Harvard Business School.

[43] Busseri, M. A., & Palmer, J. M. (2000). Improving teamwork: the effect of self-assessment on construction design teams. Design studies, 21(3), 223-238.

[44] 比尔柏内特, 戴夫·埃文斯. 做自己的生命设计师[M]. 许恬宁, 译. 中国台北: 大块文化出版社, 2016.

[45] Applehans, W., Globe, A., & Laugero, G. (1999). Managing knowledge: A practical web based approach. Berkeley, CA: Addison-Wesley.